SCULPTORS 05

造形名家選集05

原創造形＆原型作品集

2021 AUTUMN

塗裝與質感

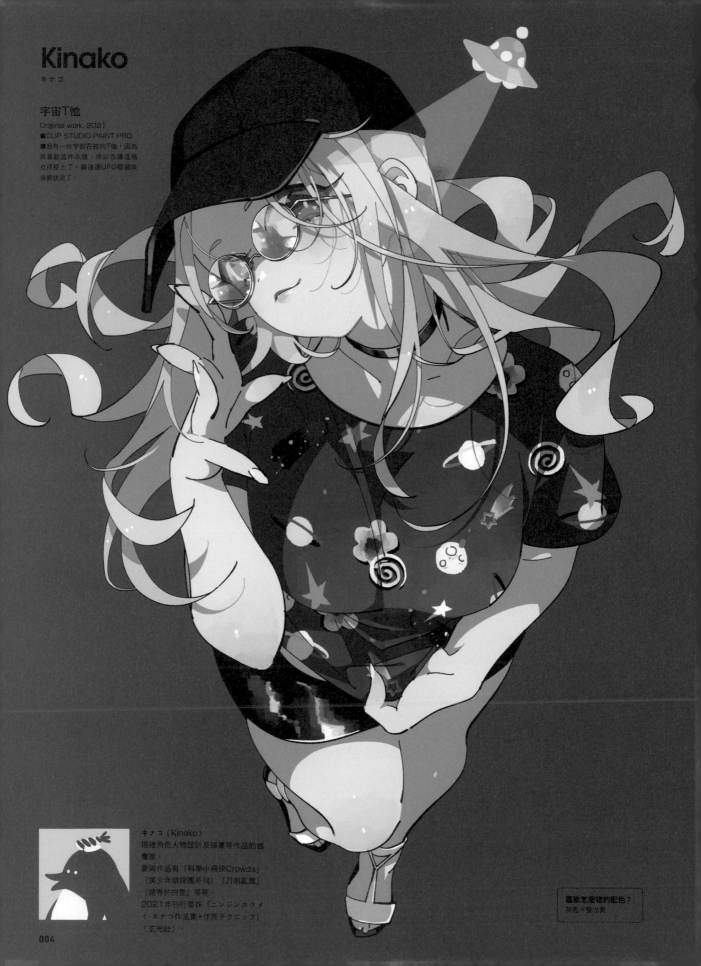

Kinako
キナコ

宇宙Ｔ恤
Original work, 2021
■CLIP STUDIO PAINT PRO
■找有一件宇宙花紋的Ｔ恤，因為
很喜歡這件衣服，所以也讓這個
女孩穿上了。最後連UFO都過來
偵察就完了。

キナコ（Kinako）
描繪角色人物設計及插畫等作品的插
畫家。
參與作品有『科學小飛俠Crowds』
『美少年偵探團系列』『刀劍亂舞』
『曉界的白雪』等等。
2021年刊行著作『ニンジンカウメ
イ キナコ作品集＋作画テクニック』
（玄光社）。

喜歡怎麼樣的配色？
灰色×螢光黃

〔卷頭插畫〕**キナコ** 002

SCULPTOR'S GALLERY

大山龍　006

「黑龍 米拉波雷亞斯」製作過程　009

MICHIRU imai　012

藤本圭紀　016

植物少女園／石長櫻子　020

Sagata Kick　024

大畠雅人　028

林浩己　030

Juanjuan　033

MIDORO　040

峠野ススキ　044

針桐双一　048

まっつく　050

米山啓介　053

竹内しんぜん　092

〔特集〕

FINISHERS SPECIAL FEATURE

塗裝師特集　056

矢竹剛教　057

矢竹剛教訪談　062

MAマン　063

明山勝重　066

面球儿　068

村上圭吾　072

土肥典文（腐乱犬）　075

田川 弘　080

鳴海　084

かりんとう　086

n兄さん　089

〔連載〕

寫給造形家的動物觀察圖鑑 Vol.5「鱷魚篇其之2 白化症的小鱷魚」　by 竹内しんぜん　094

竹谷隆之 關於遐想設計的倡議 第一回「設計與細節」　096

MAKING TECHNIQUE　製作過程技法公開

卷頭插畫「宇宙T恤」製作過程　by キナコ　100

〔Making Technique 番外編〕彩色塗裝專欄　by 藤本圭紀　104

01 「北斗神拳 羅王 胸像」3D二次元彩色塗裝重塗上色・製作過程　by MAマン　108

02 『Resident Evil Village』蒂米特雷斯庫夫人塗裝上色・製作過程　by 明山勝重　113

03 「Alai - The Templar's Atonement」塗裝上色・製作過程　by 村上圭吾　117

塗裝師田川 弘的擬真人物模型塗裝上色講座 VOL.5「HQ06-01」　120

04 「BEARSTEIN MARKII」塗裝上色・製作過程　by土肥典文（腐亂犬）　124

05 「Into the dark forest」金魚製作過程　by 大畠雅人　128

06 「獵 ONI HUNTER」創造生物的金屬質感塗裝　by n兄さん　131

07 「Android EL01」／「Android HB 01」肌膚塗裝與植毛　by かりんとう　134

08 「『刀劍亂舞 -ONLINE-』輕裝 鶴丸國永（真劍必殺風）」和服的塗裝製作過程　by 鳴海　138

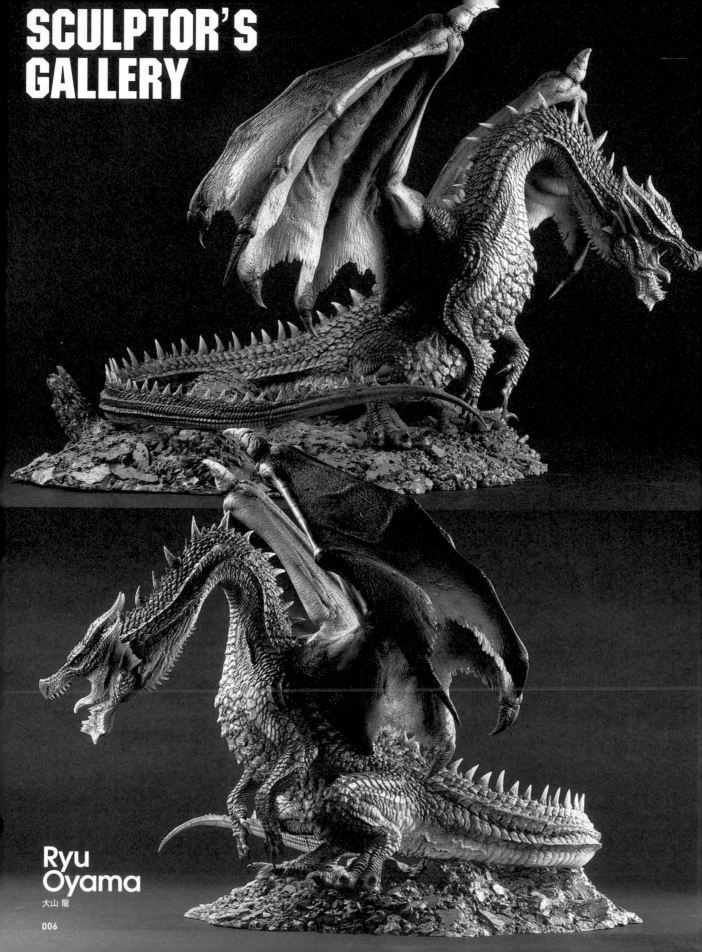

Ryu
Oyama

大山 龍

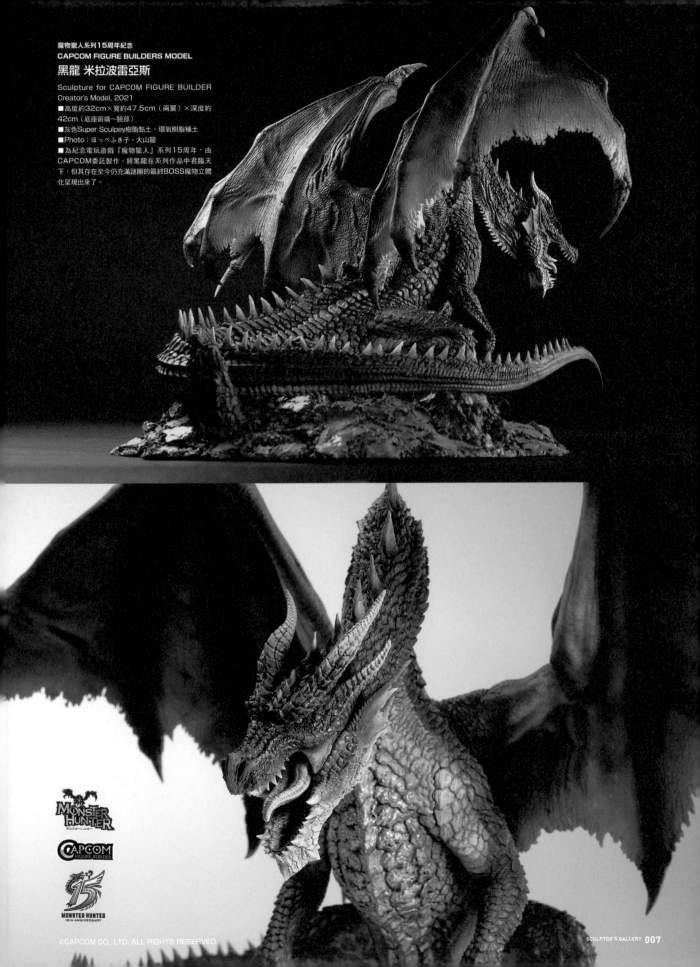

魔物獵人系列15周年紀念
CAPCOM FIGURE BUILDERS MODEL
黑龍 米拉波雷亞斯

Sculpture for CAPCOM FIGURE BUILDER
Creator's Model, 2021
■高度約32cm×寬約47.5cm（兩翼）×深度約
42cm（底座前端～臉部）
■灰色Super Sculpey樹脂黏土、環氧樹脂補土
■Photo：ほっぺふき子、大山龍
■為紀念電玩遊戲「魔物獵人」系列15周年，由
CAPCOM委託製作。將黑龍在系列作品中君臨天
下，但其存在至今仍充滿謎團的最終BOSS魔物立體
化呈現出來了。

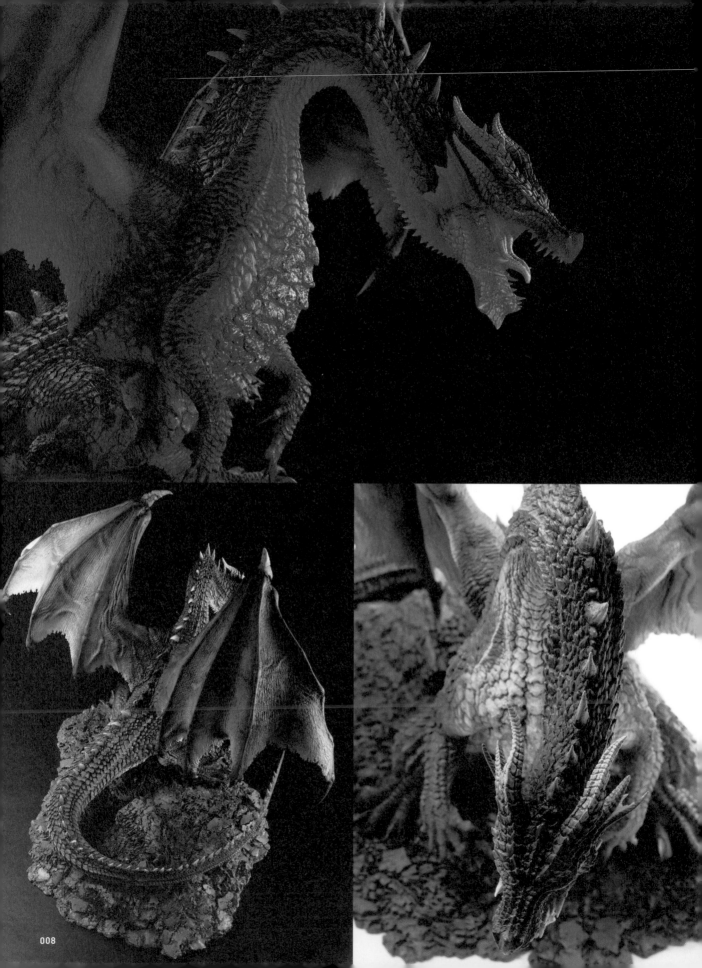

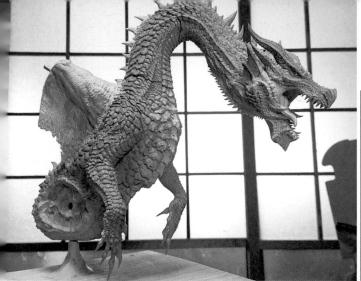

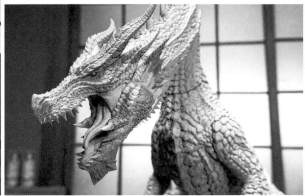

「黑龍 米拉波雷亞斯」製作過程

1 黑龍的原型素材是灰色Super Sculpey樹脂黏土與環氧樹脂補土（TAMIYA・環氧樹脂造形補土 快速硬化型）。雕塑到某種程度的形狀後，將手腳分別零件化，細小部分的造形用刻磨機仔細雕刻出細節。因為想表現出眼球光滑的球體感覺，所以在眼睛嵌入了黃銅製的金屬球。

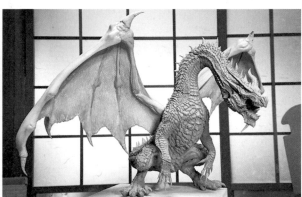

2 初期的翼膜造形。雖然比平時更加仔細地使用刻磨機雕刻了細節，但因為在翼膜上沒有呈現出皺紋和垂墜感，造形整體看起來既扁平又單調，所以決定重做。這個時期也許是因為被使用刻磨機雕刻像這樣細小皺紋的作業樂趣所吸引，導致忽略了觀察整體的眼光。最近幾年已經很久沒有像這樣進入「集中作業到看不見周圍」的狀態，所以在我自己心中算是很珍貴的體驗。

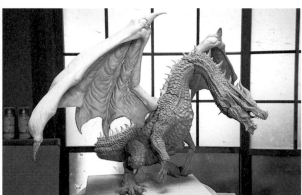

3 初期的翼膜造形其之2。由於「將皺紋和垂墜感造形出來」的意識過於強烈，這次變成了一塊沒有生物感的厚布。我很驚訝於自己竟然笨拙到無法將造形安排到恰到好處的狀態。雖然在製作皺紋的過程中，我有意識到「這樣是做過頭了吧」，但還是因為「不，做到最後應該會變好的！」這樣的心情更強一些，結果就是變成了這樣的狀態。由於翅膀的素材是環氧樹脂補土，所以為了重新製作，在削掉大部分表面的工作上就花了大約2天時間。但是我覺得這個勞力與材料費並不是浪費，相信應該會有助於提高自己今後的造形能力。

經常使用的主要塗料
【底層】硝基類塗料
【主色、完成修飾】TAMIYA COLOR琺瑯塗料
【完成修飾時使用的特殊素材】如果感覺整體色調和配色的平衡不好，就會在整體撒上嬰兒粉，進行讓顏色平衡。
【最近覺得很感興趣的塗料】在戰車的金屬塗裝表現中，有一種在閃閃發光的部分使用鉛筆的技法，我也想試著運用在創造生物身上。

關於肌膚的底層以及預先處理工作
因為我不擅長表現人體的肌膚，所以每次都是一邊煩惱，一邊手忙腳亂地製作。

為了讓眼睛閃閃發亮而下的工夫是什麼？
無論如何都想在眼睛裡加上高光的時候，會用小型LED燈直接照射在眼睛上，呈現出感覺不錯的高光狀態後，再來進行拍攝。

覺得紋理質感帥氣的生物、植物
南美巨蝮（一種毒蛇）身上充滿尖刺的立體鱗片、變色龍冠蜥（一種蜥蜴）頸部的尖銳凸起，還有美國毒蜥、藍舌蜥粗糙堅硬鱗片。

喜歡怎麼樣的配色？
使用紅色和綠色的補色或是紅色和粉紅色等明亮的顏色來上墨線。

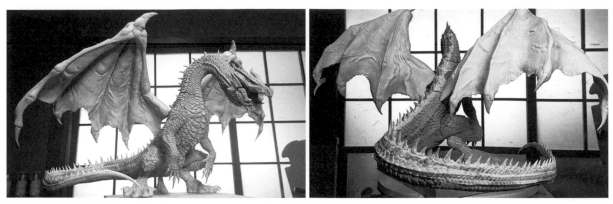

4 經過幾番調整後，總算感覺狀態達到恰到好處的翼膜。也是因為還沒有辦法確認這樣到底行不行，所以便暫時停止了翅膀的造形，先往尾巴的造形推進。爪子和尖刺的前端使用削尖的鋁線。因為是金屬的關係，所以不會折斷。但是如果太大意的話會刺傷手指，所以需要注意。意識到角色人物模型需要的平衡感，將尾巴造形成比實際的設定稍長一些。

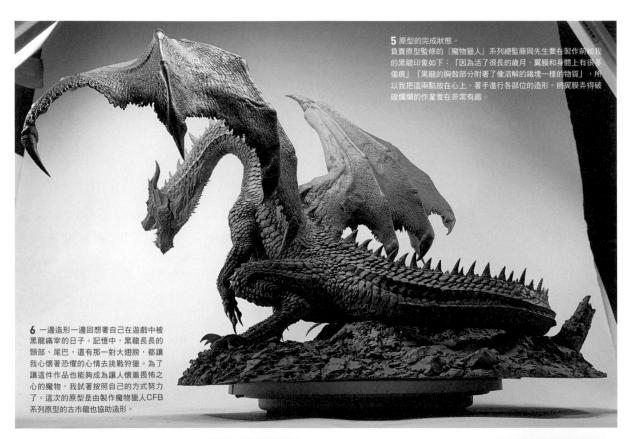

5 原型的完成狀態。
負責原型監修的『魔物獵人』系列總監岡先生要在製作前給我的黑龍印象如下：「因為活了很長的歲月，翼膜和身體上有很多傷痕」「黑龍的胸殼部分附著著像溶解的鐵塊一樣的物質」，所以我把這兩點放在心上，著手進行各部位的造形。將翼膜弄得破爛爛的作業實在非常有趣。

6 一邊造形一邊回想著自己在遊戲中被黑龍痛宰的日子。記憶中，黑龍長長的頸部、尾巴，還有那一對大翅膀，都讓我心懷著恐懼的心情去挑戰狩獵。為了讓這件作品也能夠成為讓人懷著畏怖之心的魔物，我試著按照自己的方式努力了。這次的原型是由製作魔物獵人CFB系列原型的古市龍也協助造形。

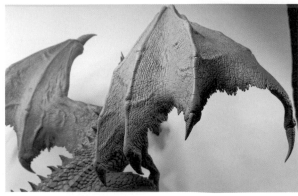

7 翼膜特寫。有特地意識到在原型狀態下，要將細節稍微刻畫得更深一點，這樣在產品化的時候才能呈現出剛好的狀態。

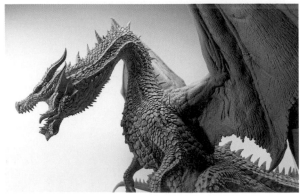

8 意識到要讓胸部的鱗片比其他部位看起來更堅硬一些。

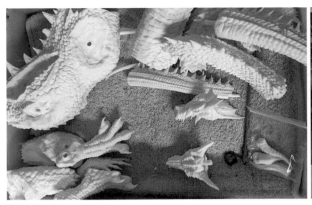
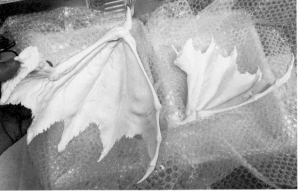

9 由複製業者製作出來的樹脂零件狀態。將這些零件組裝後,接著要製作塗裝樣品。樣品的組裝、塗裝工作是由製作魔物獵人CFB系列很多作品的造形工作室GILGILL的K2負責。塗裝方面也和原型製作一樣,是在「魔物獵人」系列的總監藤岡先生要的監修下進行。

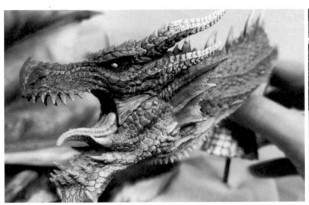
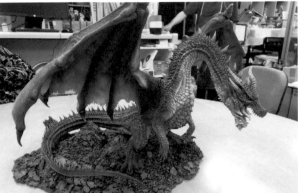

10 塗裝過程途中的米拉波雷亞斯。雖然米拉波雷亞斯有「黑龍」的別名,但也不能只使用在真正意義上的「黑色」進行塗裝。使用類似帶著藍色調的深灰色,以「黑龍的黑色」為目標進行調整。

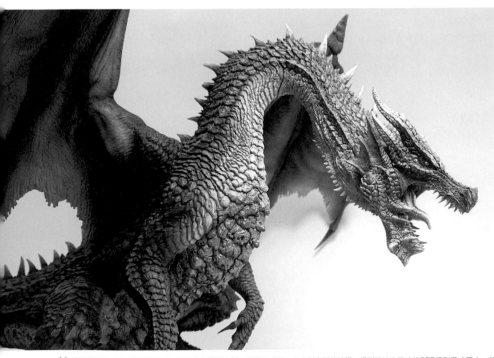

大山 龍

1977年1月22日生。中學一年級時受到電影『哥吉拉vs碧奧蘭蒂』的衝擊,開始著手黏土造形。自從在雜誌書籍『Hobby JAPAN』中見到竹谷隆之的作品後,便深深受到自由奔放且充滿個性的造形作品所吸引,對於原型師的世界產生憧憬。但之後心想「一邊保持製作立體造形的興趣,但仍希望本業是以繪師為目標」,於是進入美術相關高校就讀。在了解到周圍同學個個都畫技驚人後,決定放棄繪畫之路,改而升學至有造形科系的美術相關短期大學。但最終還是選擇中途退學。後來21歲時便以GK原型師的身分出道。慢慢地在怪獸與創造生物造形的世界裡打出名號,到今年已是入行原型師的第24年。興趣是飼養爬蟲類和黏土造形(大多是製作動畫及電玩的角色人物)、收集和改造空氣槍。2016年出版首部作品集『大山龍作品集&造形テクニック』〔繁中版:大山龍作品集&造形雕塑技法書(北星)〕、2017年出版『超絕造形作品集』(玄光社)。同時也在大阪藝術大學擔任角色人物模型藝術班的講師。最近則於電玩遊戲的創造生物設計等不限領域廣泛活動中。

11 這件作品比平時更花時間完成,給很多人添了麻煩,總算完成了。在企劃會議的時候,得到可以比平時的CFB系列尺寸更大一些的製作方針,這讓喜歡大型造形的我感到很開心。不過雖然說是尺寸可以大一些,應該還是有限度的吧?沒想到最後的結論是「因為是15周年紀念,所以不必在意這一點,只要大山老師做得開心的作品尺寸都可以哦」。因為很少有這麼好的案子,所以我記得當時我考慮了很多,最後才做成現在這樣的大小。從這次的原型製作中獲得的經驗在我心中是非常有意義的,也是今後製作作品時的重要精神食糧。即使製作了20年以上的原型,也一樣會失敗,跨越了這個關卡,讓我也有自我成長的實際感受。為了能在接下來的魔物獵人20周年之前繼續當個原型師,我會努力的!

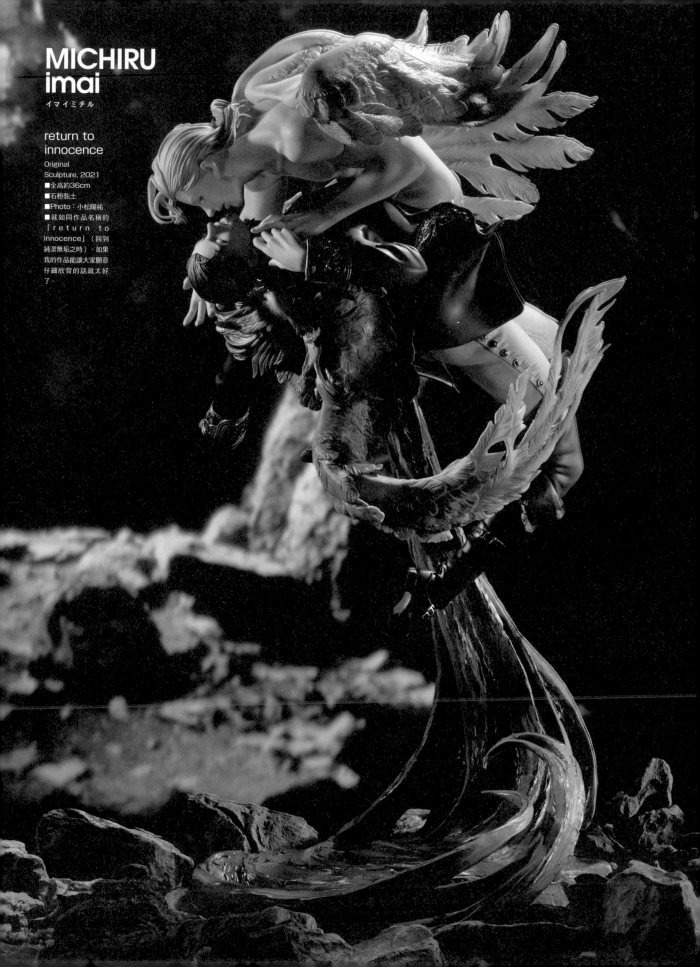

MICHIRU
imai
イマイミチル

return to
innocence
Original
Sculpture, 2021
■全高約36cm
■石粉黏土
■Photo：小松陽祐
■就如同作品名稱的
「ｒｅｔｕｒｎ　ｔｏ
ｉｎｎｏｃｅｎｃｅ」（回到
純潔無垢之時）。如果
我的作品能讓大家願意
仔細欣賞的話就太好
了。

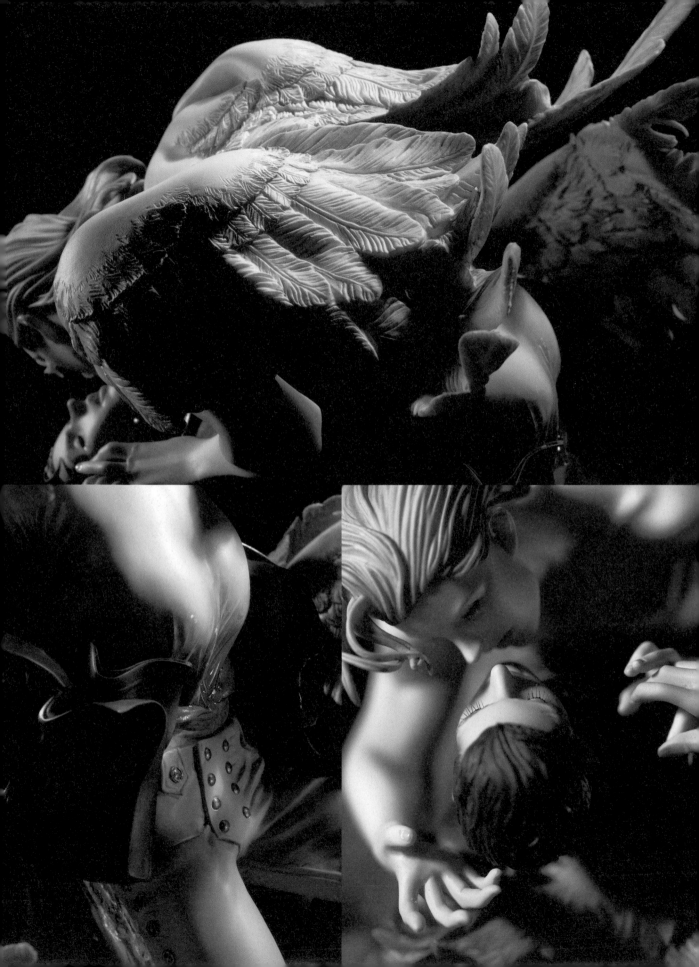

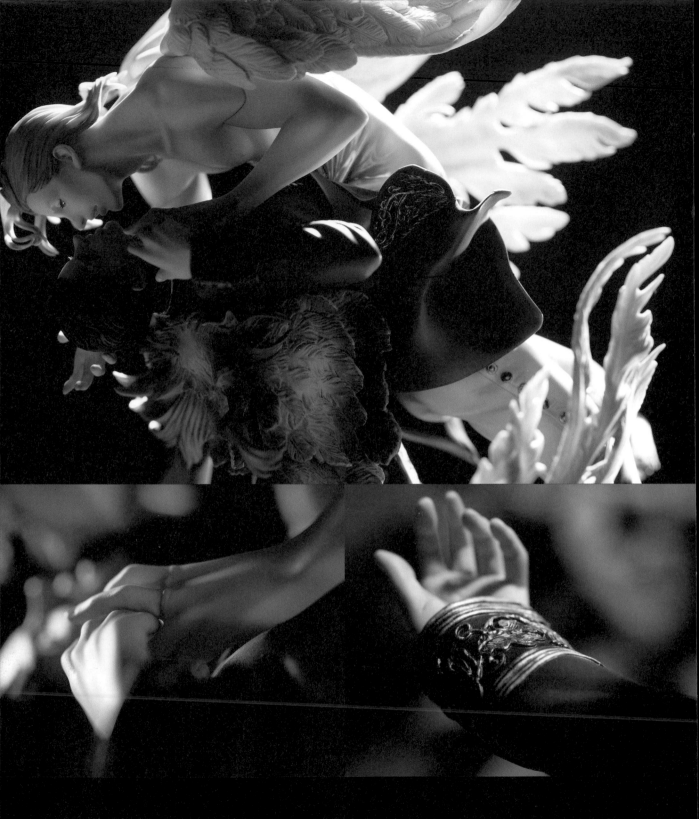

イマイミチル（MICHIRU imai）
自由造形作家／模型原型師。雖在東京的美術
大學裡修習油畫，但畢業後對立體造形產生興
趣並開始著手製作。除了參與商業原型製作之
外，自2012年起也開始參加Wonder
Festival，發表創作作品。於2016年夏季
Wonder Festival發表的作品「化貓陰陽師」
月影獲選為Wonder Showcase遺選作品。

經常使用的主要塗料
【底層】金屬塗裝用底漆
【主色、完成修飾】硝基塗料、琺瑯塗料etc...
【完成修飾時使用的特殊素材】金箔、化妝品的亮
粉等。

關於肌膚的底層以及預先處理工作
因為是要在樹脂鑄造成型品上塗裝顏色，所以先要
以800號左右的砂紙打磨後再噴塗底漆。

為了讓眼睛閃亮發亮而下的工夫是什麼？
在造形階段雕刻出形狀，然後在最後的完成修飾時
注入UV樹脂。

覺得紋理質感帥氣的生物、植物
魚、鳥、昆蟲的色彩、花紋華麗到讓人吃驚的地
步，不覺得非常有趣嗎？到底是有什麼理由？經過
了多少時間才變成這樣的呢？……實在讓人感到好
奇。

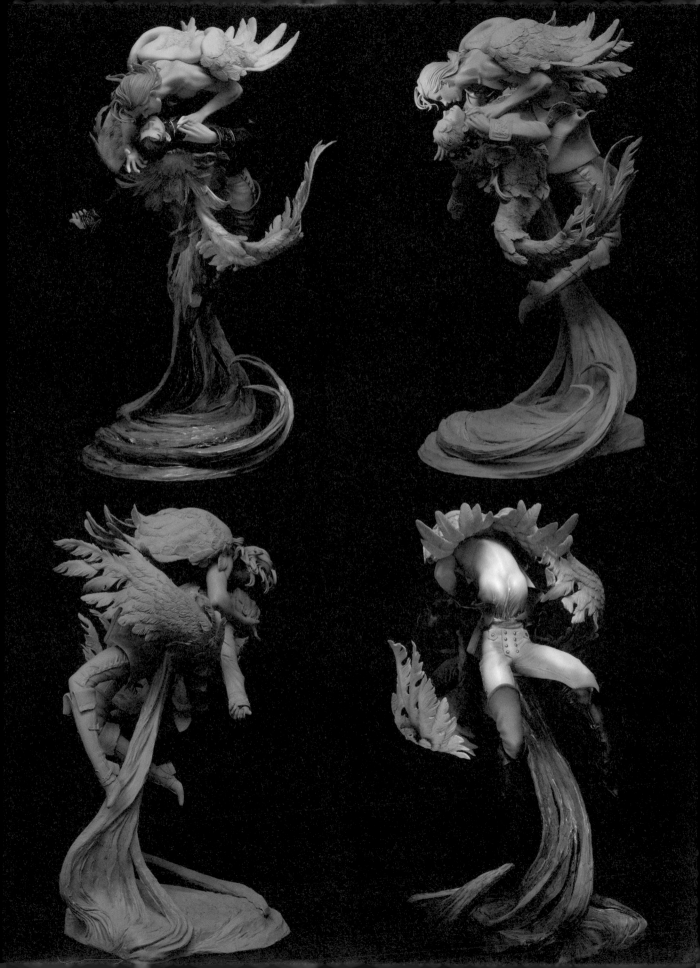

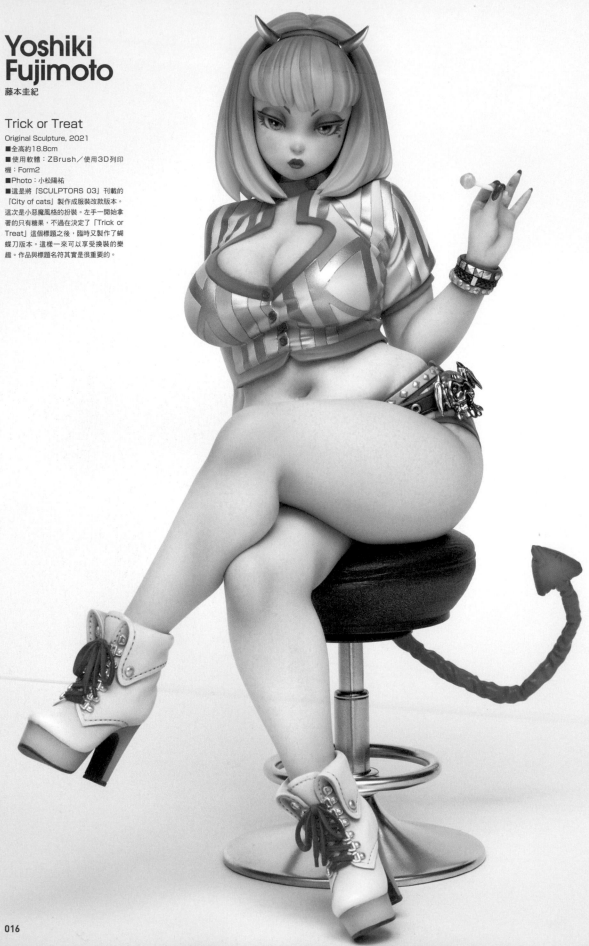

Yoshiki Fujimoto

藤本圭紀

Trick or Treat

Original Sculpture, 2021
■全高約18.8cm
■使用軟體：ZBrush／使用3D列印
機：Form2
■Photo：小松陽祐
■這是將『SCULPTORS 03』刊載的
『City of cats』製作成服裝改款版本。
這次是小惡魔風格的扮裝。左手一開始拿
著的只有糖果，不過在決定了「Trick or
Treat」這個標題之後，臨時又製作了蝴
蝶刀版本。這樣一來可以享受換裝的樂
趣。作品與標題名符其實是很重要的。

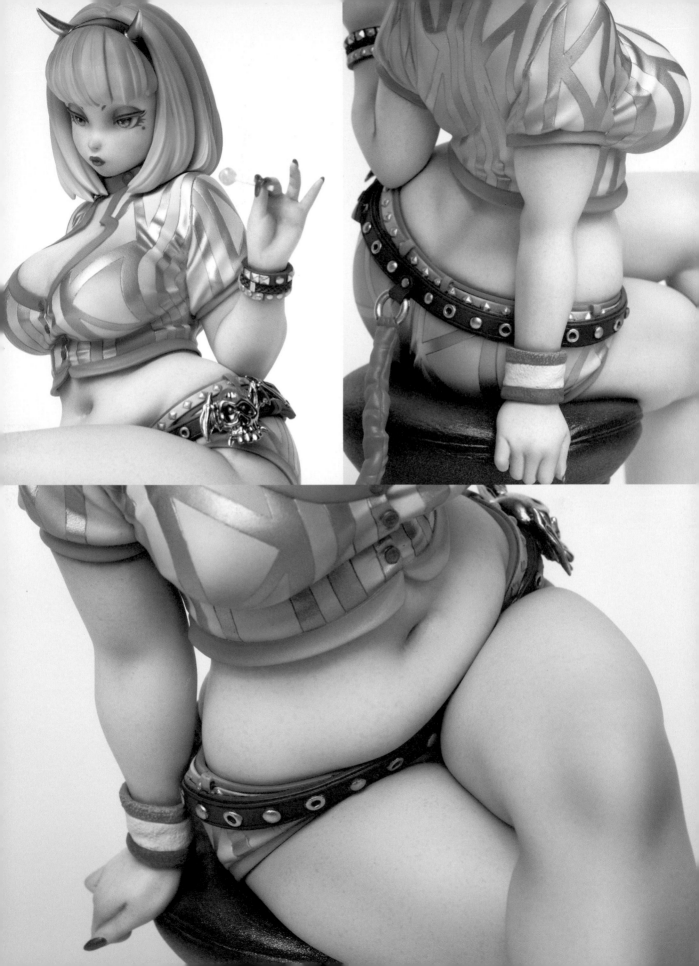

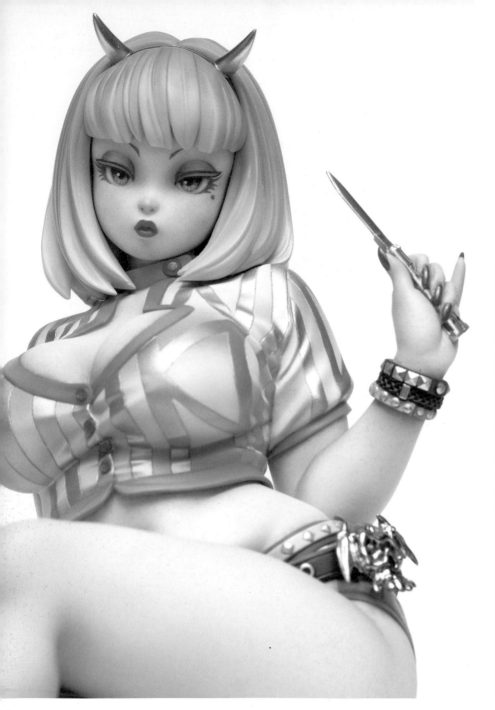

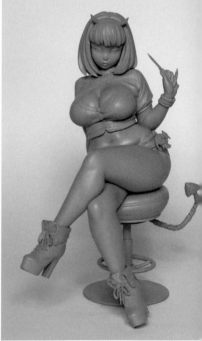

藤本圭紀
自大阪藝術大學雕刻科畢業
後，進入株式會社M.I.C.任
職。參與許多商業原型的製
作。於2012年開始製作原
創造形作品。2015年獲選
為豆魚雷ＡＡＣ第３彈作
家。2017年開始以自由工
作者的身分持續活動中。

經常使用的主要塗料
【底層】Finisher's Multi primer 多功能底漆
【主色、完成修飾】主要是硝基塗料與琺瑯塗料
【完成修飾時使用的特殊素材】談不上是特殊，大概就是粉彩之類的吧。
【最近覺得很感興趣的塗料】我一直對Citadel及Vallejo這類的水性塗料很感興趣。

關於肌膚的底層以及預先處理工作
底層使用多功能底漆，然後要仔細地噴塗底層的膚色（這時也要確認是否有打磨不足的部分）。不噴塗灰色
底漆補土。因為以我的功力來說，無論如何都會變成紅黑色……。

為了讓眼睛閃閃發亮而下的工夫是什麼？
如果是有計劃要攝影或是要參加展示為前提的作品會描繪高光。如果只是個人作品的話，可能只使用透明琺
瑯塗料就可以了。

覺得紋理質感帥氣的生物、植物
我最喜歡多肉植物的配色。非常漂亮，值得參考。

喜歡怎麼樣的配色？
我喜歡淡藍色和淡粉紅色的配色。還有就是作為重點的黑色。我想要學習怎麼讓自己更夠能靈活運用黑色。

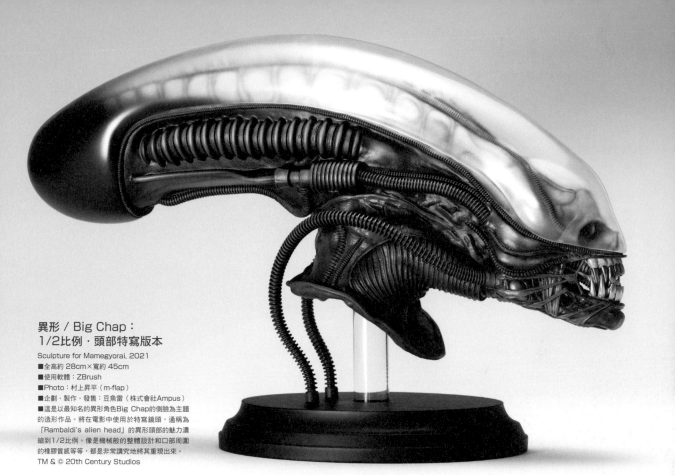

異形 / Big Chap：
1/2比例・頭部特寫版本
Sculpture for Mamegyorai, 2021
■全高約 28cm×寬約 45cm
■使用軟體：ZBrush
■Photo：村上昇平（m-flap）
■企劃・製作・發售：豆魚雷（株式會社Ampus）
■這是以最知名的異形角色Big Chap的側臉為主題
的造形作品。將在電影中使用於特寫鏡頭，通稱為
「Rambaldi's alien head」的異形頭部的魅力濃
縮到1/2比例。像是機械般的整體設計和口部周圍
的橡膠質感等等，都是非常講究地將其重現出來。
TM & © 20th Century Studios

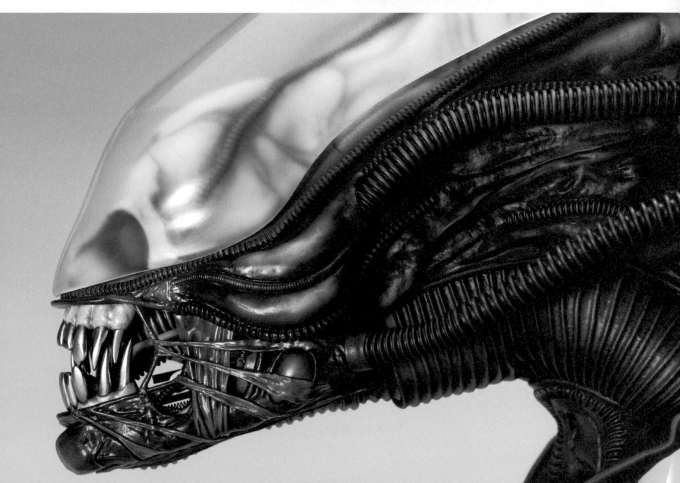

Shokubutu Shojo-en/ Sakurako Iwanaga

植物少女園/石長櫻子

冬の森の女王
（寒冬森林女王）

Original Sculpture, 2021

■全高約30cm
■New Fando石粉黏土、黃銅、塑料板
■Photo：小松陽祐
■整體上雖然是黑色居多的配色，但根據部位的
不同，顏色和塗裝方式也會有所不同，盡量表現
出素材的差異，不讓顏色變得太過平均。斗篷是
以黑暗和夜晚為印象，表面是沒有光澤的黑色，
再加上以月亮為印象的紋理，並以乾刷塗法來為
該處加上金色。斗篷的內側是帶著黑色調的深藍
色，呈現出宇宙的深邃。頸部周圍讓人聯想到雲
朵的造形使用了透明零件，所以塗裝的時候稍微
保留了一些透明感。頭髮是用加入棕色的黑色，
以及珍珠塗料來表現出頭髮的光澤。黑和白，黑
暗和光明的對比呈現出來了。拐杖的細節強化部
分使用了微縮場景模型用的花草。

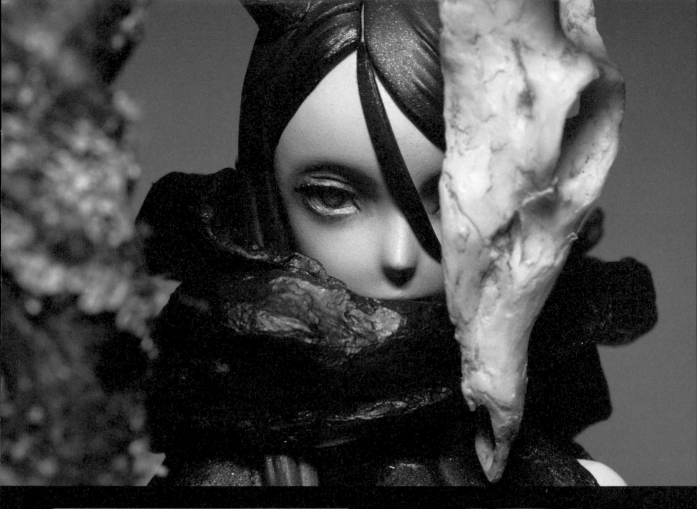

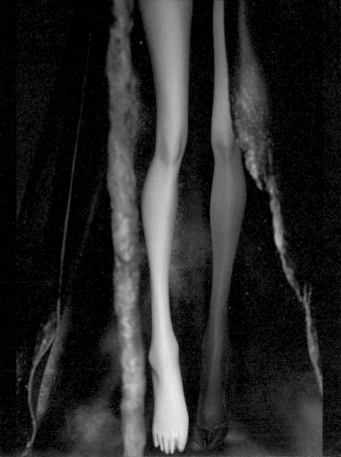

經常使用的主要塗料
【底層】灰色底漆補土
【主色、完成修飾】硝基塗料（使用Mr.COLOR較多，偶而使用GAIA蓋亞）
【完成修飾時使用的特殊素材】琺瑯塗料、壓克力顏料
【最近覺得很感興趣的塗料】MODELING PASTE塑型土

關於肌膚的底層以及預先處理工作
有一段時間經常使用無底漆塗裝法，但最近回到一開始製作時的方法，先以灰色的底漆補土做好底層處理，然後在上面噴塗白色作為底色。在略顯灰色，帶著藍色調的白色上，重疊上色黃色系的膚色和紅色系的膚色，會讓膚色變得更白皙，而且呈現出不健康感的膚色，我很喜歡這樣的感覺。根據塗裝的物件不同，有時也會以無底漆塗裝法的方式塗裝（主題是較為明亮物件的時候等）。

為了讓眼睛閃閃發亮而下的工夫是什麼？
以前使用的是琺瑯塗料的透明保護塗料，但是隨著時間的推移，光澤會變弱。所以最近使用的是壓克力顏料的光澤修飾保護用清漆（亮面凡尼斯 Gloss Varnish等）。

覺得紋理質感帥氣的生物、植物
大藍閃蝶，我想因為是很有名的關係，所以知道這種蝴蝶的人很多。翅膀上會呈現出構造色（本身沒有顏色，但因為光的干涉而能看到各式各樣顏色的構造），在翅膀的背側可以看到美麗的藍色光輝，腹部則有眼珠的花紋，仔細看的話可以隱約看到半透明的眼珠圖案。同時兼具美麗和恐怖的特徵是其魅力所在（有些種類的翅膀上沒有眼珠圖案）。另外，雖然背側的顏色不是很鮮艷，但就圖案的恐怖來說，貓頭鷹環蝶還是最有衝擊力的。※膽子小的人請不要搜尋這種蝴蝶的照片。

喜歡怎麼樣的配色？
「黑、紅、金」這三種顏色配在一起的話，我覺得非～常帥氣。最近也喜歡「黑、藍、金」。

植物少女園／石長櫻子
自2003年左右開始參加海洋堂主辦的「Wonder Festival」，正式從事造形製作的工作。2006年獲選Wonder Showcase（第14期第34號），2007年開始與參商業造形。主要的作品有「Fate/Grand Order 復仇者／貞德〔Alter〕昏暗紫焰纏身的龍之魔女」、「BLACK★ROCK SHOOTER inexhaustible Ver.」等等。最新作品為「十三機兵防衛圈 冬坂五百里」。除此之外，仍維持每年參加WF活動，發表創作作品。
Web網站：https://shokuen.com/（植物少女園）

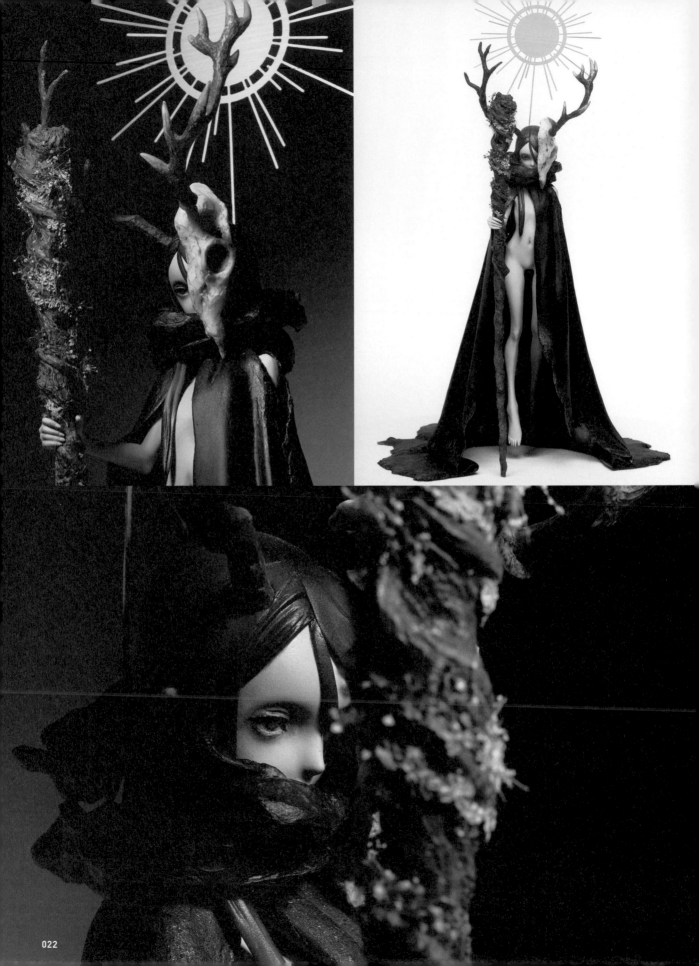

十三機兵防衛圈
1/7SCALE 冬坂五百里

Sculpture for RC Berg, 2021

■全高約21.5cm

■硝基塗料、琺瑯塗料

■Photo：小松陽祐

■這件是要以彩色樹脂的GK套件來銷售為前提製作的作品，和販賣廠商討論要怎麼配色才好？最後套件決定要依據角色的原始設定來配色。在製作塗裝樣本的時候，因為是根據角色形象插畫製作的，所以我想如果由我自己來塗裝的話，就要表現出那種氛圍。在遊戲中，夕陽等光線的演出非常漂亮，角色人物的顏色也會慢慢染上夕陽的顏色。插畫裡也反映了光線的效果，上色方式也有水彩般的透明感，所以我想要在立體造形物上也能營造出那種氛圍，以感受到遊戲舞臺氣氛的塗裝為目標。使用的塗料是模型用的硝基塗料和琺瑯塗料。

Sagata Kick
サガタキック

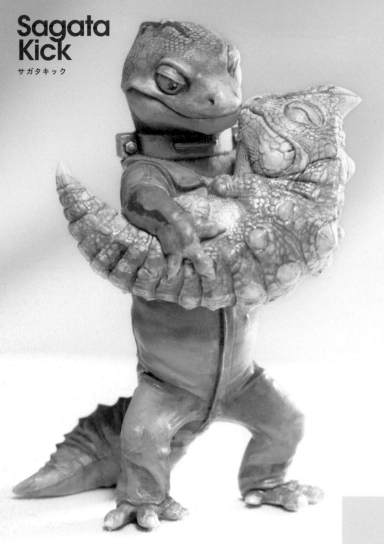

Brains meets Baby
Original Sculpture, 2020
■全高約5cm
■使用軟體：ZBrush／使用3D印表
機：Form2／素材：UV樹脂
■Photo：Sagata Kick
■這是類似刊登在『SCULPTORS03』
上的「Brains&Brawn」的前傳作品。
「囚犯Brains有一天撿到了蜥蜴寶寶。
原本都是獨自一人的他給嬰兒取名為
Brawns，決定將他藏起來撫養。」

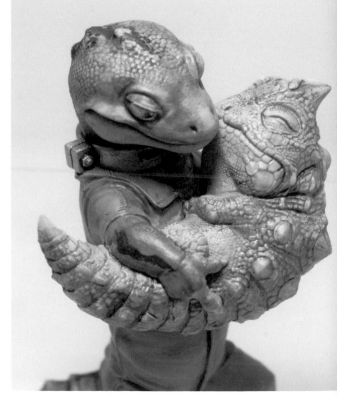

經常使用的主要塗料
【底層】大多是活用樹脂的顏色，以無底漆塗裝法來上色。偶爾會使用膚色底漆補土。
【主色、完成修飾】使用Mr.COLOR和琺瑯塗料一點點重複塗色。顏色大致完成後，在整體倒上薄薄的一層琺瑯塗料，調整色調來作為完成前的最後修飾。之後再用半光澤噴罐和透明保護塗料呈現出光澤的差異就大功告成了。
【最近覺得很感興趣的塗料】每一次都試著想用Citadel Colour，但是種類既多，價格也高，到現在都一直沒能好好運用。下次一定……！

關於肌膚的底層以及預先處理工作
因為鱗片或是皺紋這些部位在立體輸出後很難打磨，所以在數據階段就會稍微加入細小的表面雜訊，讓層紋比較難出現。即便如此，還是出現的層紋和平坦面的部分，還是得用海綿和研磨棒沒完沒了地打磨。

為了讓眼睛閃閃發亮而下的工夫是什麼？
雖然沒什麼特別的，但是我會塗上透明保護塗料、將高光描繪出來等這一類的處理。在電腦裡運用燈光照射，確認高光是必不可少的步驟，但現實世界中操作起來總是無法盡如人意的……。

覺得紋理質感帥氣的生物、植物
河馬的頭頂附近和犀牛的皮膚等硬質化的皮膚是我個人著迷的部分。以ZBrush作業時則是會拿鏽斑、樹幹的紋路等隨機的色調，以及凹凸不平的外觀的照片來當作素材。

喜歡怎麼樣的配色？
仔細想想，我大多是使用黃色系、橙色＋冷色的組合配色。
黃色系是很容易用來與生物類搭配的顏色，所以才會無意識地用黃色來考慮配色吧。橙色只是單純因為我喜歡這個顏色。不知為何這個顏色十分吸引我。

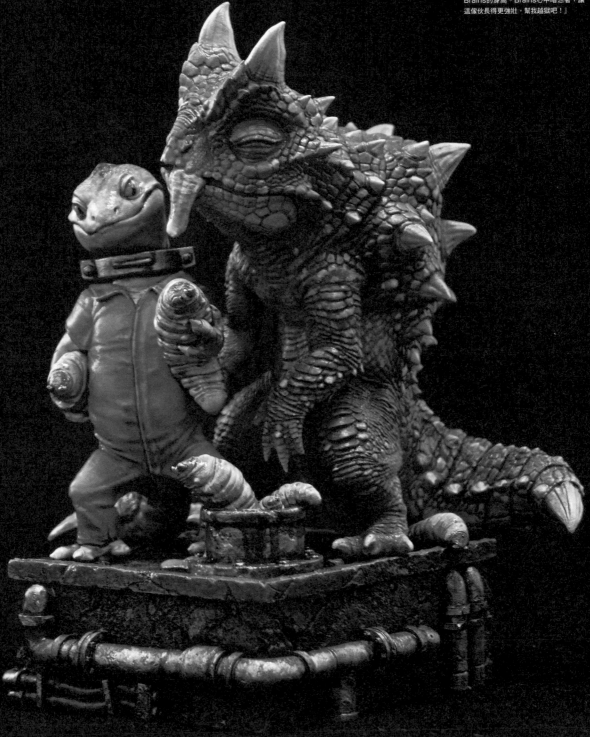

Reptiles dinner
Original Sculpture, 2021
■全高約9cm
■使用軟體：ZBrush／使用3D印表機：Form2／素材：UV樹脂
■Photo：Sagata Kick
■這是Brains meets Baby的後續作品。『被命名為Brawns的嬰兒因為什麼都能吃，眼看著長大了，終於超過了Brains的身高。Brains心中暗想著：讓這傢伙長得更強壯，幫我越獄吧！』

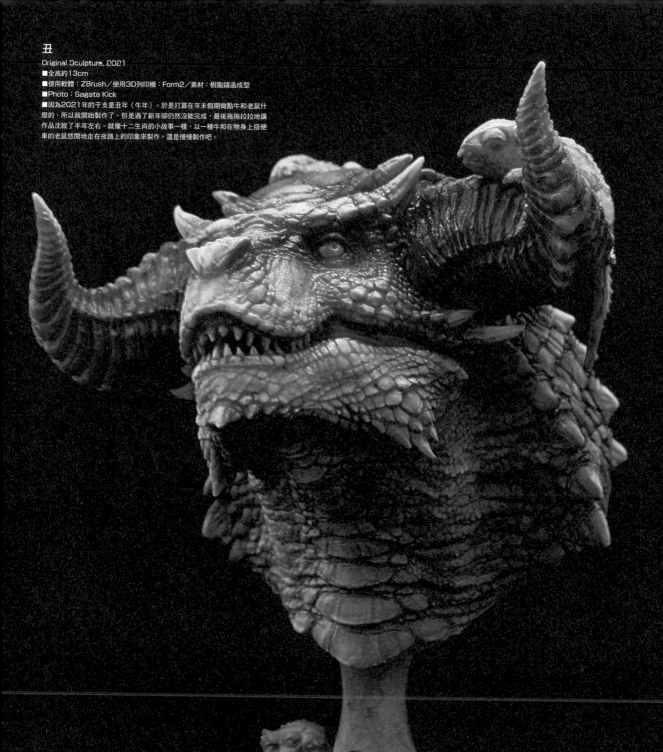

丑
Original Sculpture, 2021
■全高約13cm
■使用軟體：ZBrush／使用3D列印機：Form2／素材：樹脂鑄造成型
■Photo：Sagata Kick
■因為2021年的干支是丑年（牛年），於是打算在年末假期做點牛和老鼠什麼的，所以就開始製作了。但是過了新年卻仍然沒能完成，最後拖拖拉拉地讓作品沈寂了半年左右。就像十二生肖的小故事一樣，以一種牛和在牠身上搭便車的老鼠悠閒地走在夜路上的印象來製作。還是慢慢製作吧。

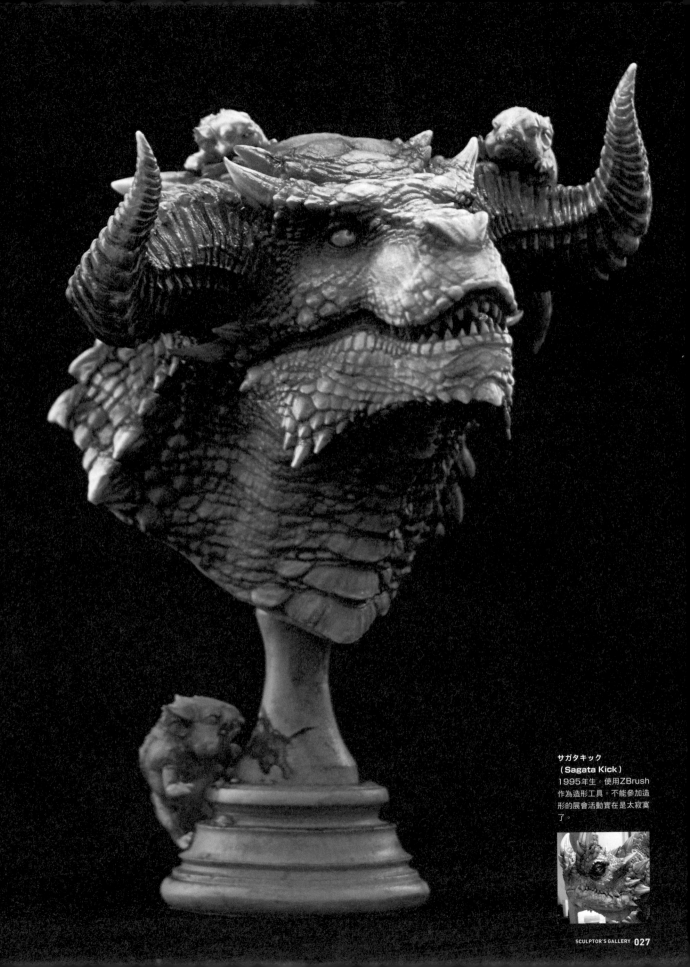

サガタキック
(Sagata Kick)
1995年生。使用ZBrush
作為造形工具。不能參加造
形的展會活動實在是太寂寞
了。

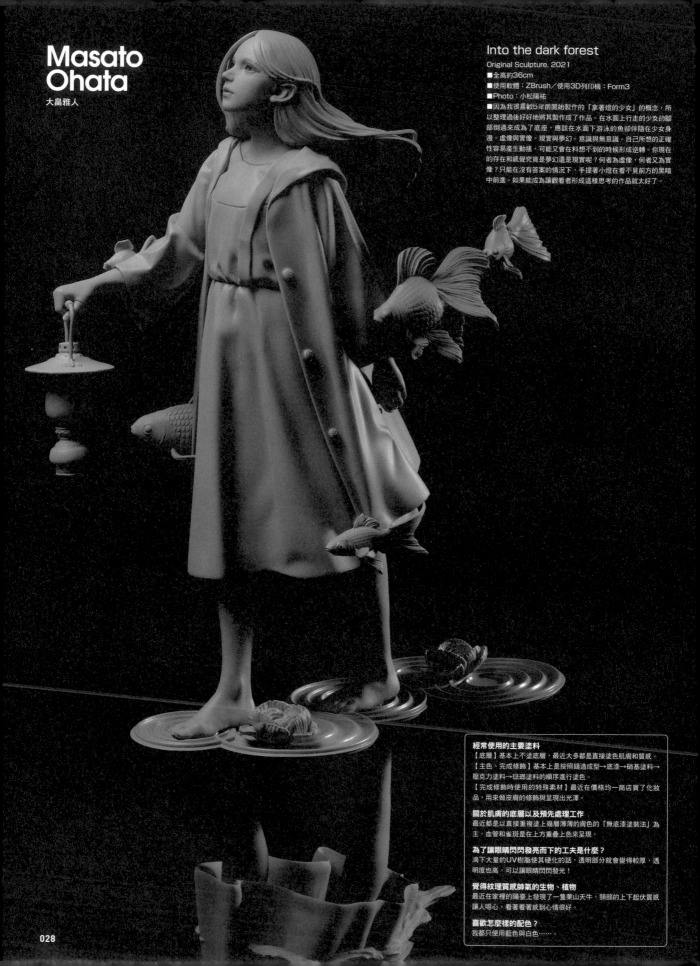

Masato Ohata
大畠雅人

Into the dark forest
Original Sculpture, 2021
■全高約36cm
■使用軟體：ZBrush／使用3D列印機：Form3
■Photo：小松陽祐

■因為我很喜歡5年前開始製作的「拿著燈的少女」的概念，所以整理過後好好地將其製作成了作品。在水面上行走的少女的腳部倒過來成為了底座，應該在水面下游泳的魚卻伴隨在少女身邊。虛像與實像。現實與夢幻。意識與無意識。自己所想的正確性容易產生動搖，可能又會在料想不到的時候形成逆轉。你現在的存在和感覺究竟是夢幻還是現實呢？何者為虛像，何者又為實像？只能在沒有答案的情況下，手提著小燈在看不見前方的黑暗中前進。如果能成為讓觀看者形成這樣思考的作品就太好了。

經常使用的主要塗料
【底層】基本上不塗底層，最近大多都是直接塗色肌膚和質感。
【主色、完成修飾】基本上是按照鑄造成型→底漆→硝基塗料→壓克力塗料→琺瑯塗料的順序進行塗色。
【完成修飾時使用的特殊素材】最近在價格均一商店買了化妝品，用來做皮膚的修飾與呈現出光澤。

關於肌膚的底層以及預先處理工作
最近都是以直接重複塗上幾層薄薄的膚色的「無底漆塗裝法」為主。血管和雀斑是在上方重疊上色來呈現。

為了讓眼睛閃亮發亮而下的工夫是什麼？
滴下大量的UV樹脂使其硬化的話，透明部分就會變得較厚，透明度也高，可以讓眼睛閃閃發光！

覺得紋理質感帥氣的生物、植物
最近在家裡的陽臺上發現了一隻栗山天牛，頸部的上下起伏質感讓人噢心，看著看著感到心情很好。

喜歡怎麼樣的配色？
我都只使用藍色與白色……。

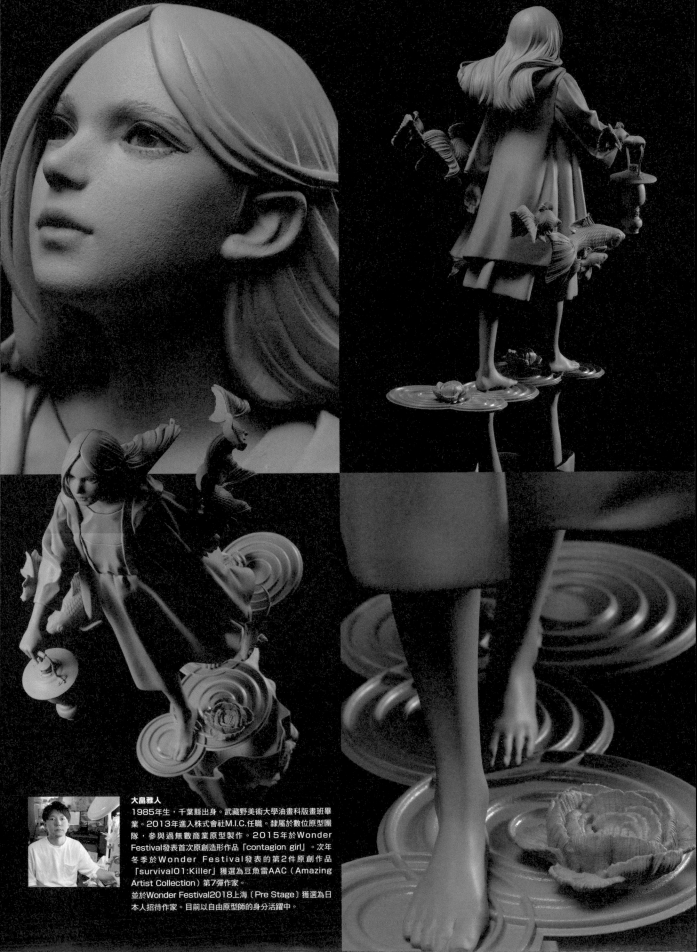

大畠雅人

1985年生，千葉縣出身。武藏野美術大學油畫科版畫班畢業。2013年進入株式會社M.I.C.任職。隸屬於數位原型團隊，參與過無數商業原型製作。2015年於Wonder Festival發表首次原創造形作品「contagion girl」。次年冬季於Wonder Festival發表的第2件原創作品「survival01:Killer」獲選為豆魚雷AAC（Amazing Artist Collection）第7彈作家。

並於Wonder Festival2018上海（Pre Stage）獲選為日本人招待作家。目前以自由原型師的身分活躍中。

Hiroki Hayashi

林 浩己

JK刀

Original Sculpture, 2021
■全高約20cm
■樹脂鑄造成型
■Photo：小松陽祐
■原本只是打算將以前製作的1/35防毒面罩女高中生放大比例來重新製作，但為了增加新的世界觀，也為了讓她能夠保護自己，採取在動畫和電影中經常看到的女孩與日本刀的組合方式，加入了更積極的要素。我認為透過她的表情變化還可以表現出各式各樣的場景，所以請一定要讓我也看看大家的世界觀！

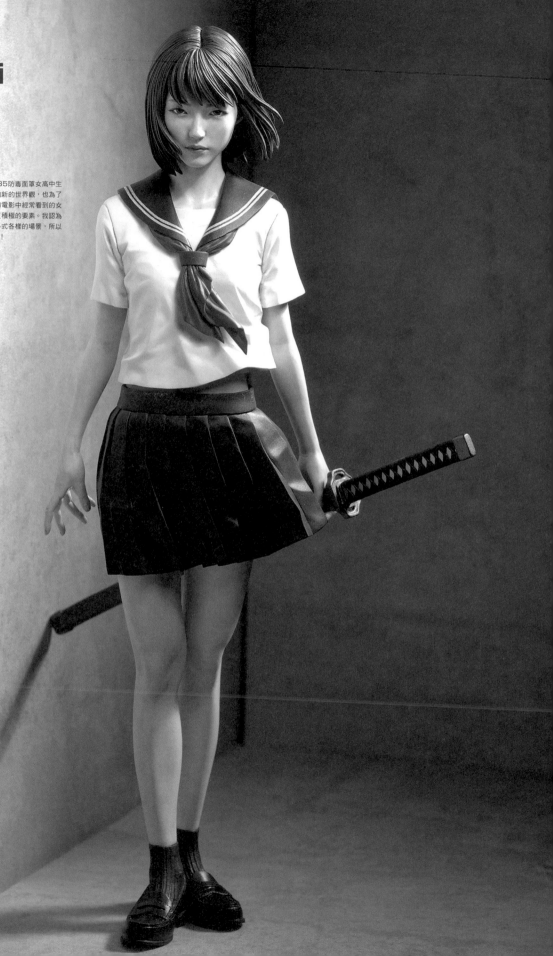

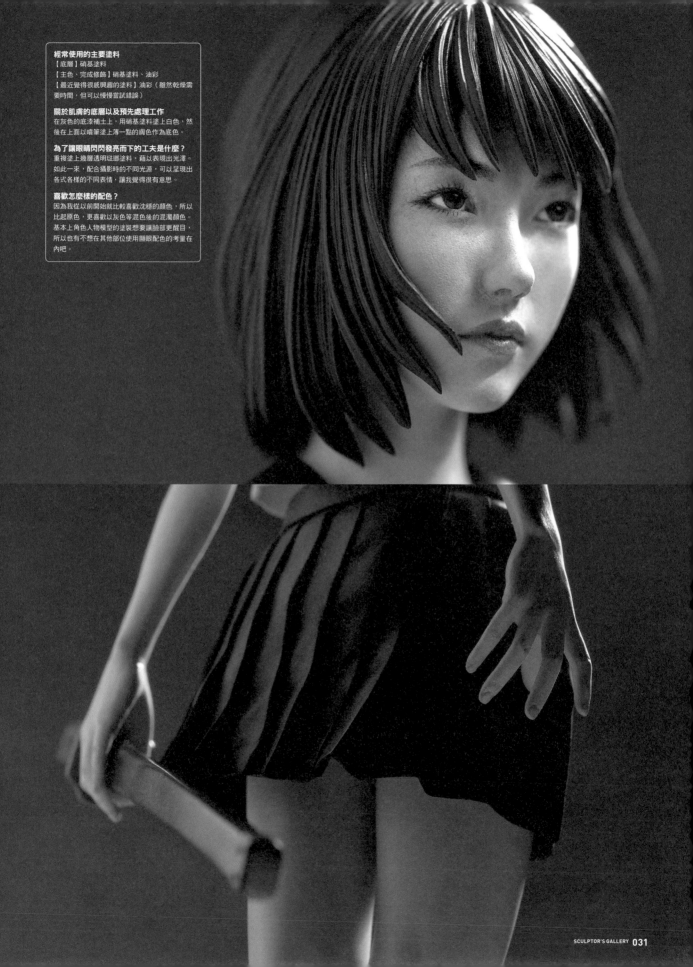

經常使用的主要塗料
【底層】硝基塗料
【主色、完成修飾】硝基塗料、油彩
【最近覺得很感興趣的塗料】油彩（雖然乾燥需
要時間，但可以慢慢嘗試錯誤）

關於肌膚的底層以及預先處理工作
在灰色的底漆補土上，用硝基塗料塗上白色，然
後在上面以噴筆塗上薄一點的膚色作為底色。

為了讓眼睛閃閃發亮而下的工夫是什麼？
重複塗上幾層透明琺瑯塗料，藉以表現出光澤。
如此一來，配合攝影時的不同光源，可以呈現出
各式各樣的不同表情，讓我覺得很有意思。

喜歡怎麼樣的配色？
因為我從以前開始就比較喜歡沈穩的顏色，所以
比起原色，更喜歡以灰色等混色後的混濁顏色。
基本上角色人物模型的塗裝想要讓臉部更醒目，
所以也不想在其他部位使用顯眼配色的考量在
內吧。

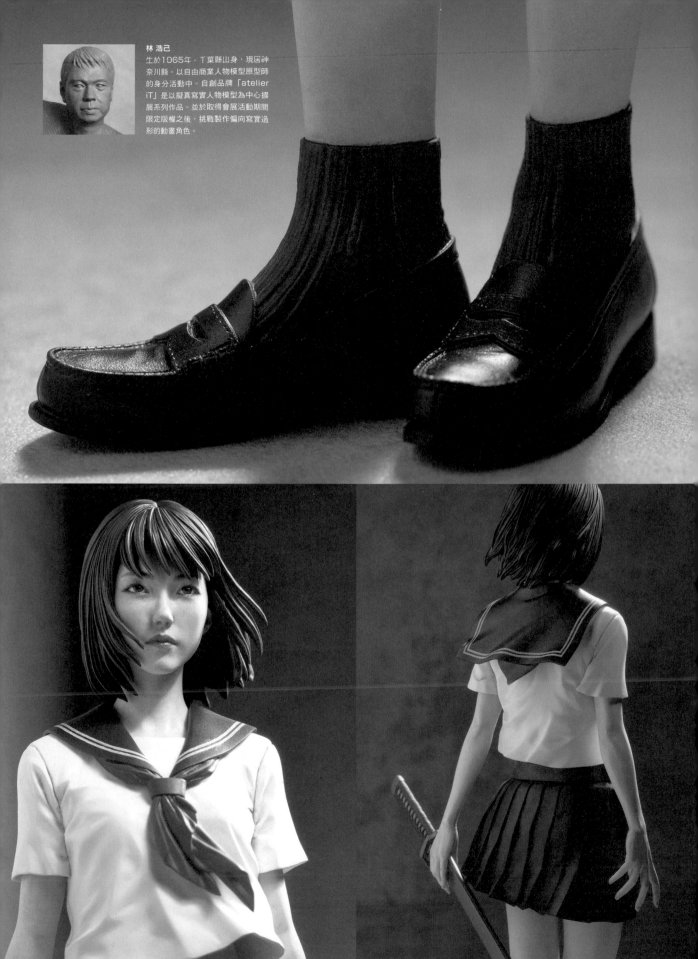

林 浩己

生於1065年。千葉縣出身，現居神
奈川縣。以自由商業人物模型原型師
的身分活動中。自創品牌「atelier
iT」是以擬真寫實人物模型為中心擴
展系列作品。並於取得會展活動期間
限定版權之後，挑戰製作偏向寫實造
形的動畫角色。

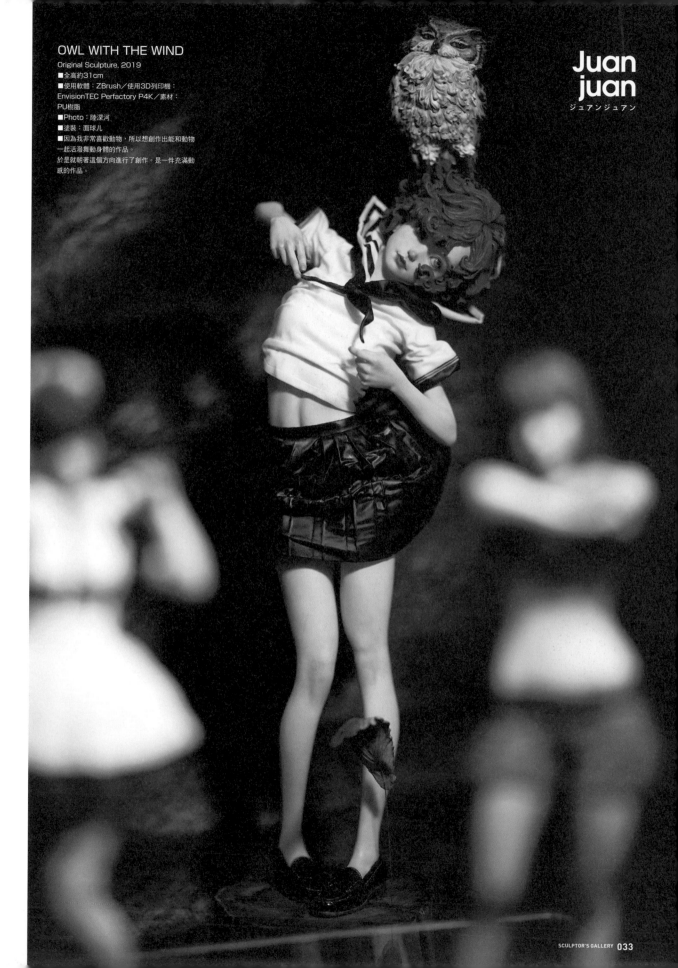

OWL WITH THE WIND

Original Sculpture, 2019

■全高約31cm
■使用軟體：ZBrush／使用3D列印機：
EnvisionTEC Perfactory P4K／素材：
PU樹脂
■Photo：陸深河
■塗裝：面球儿
■因為我非常喜歡動物，所以想創作出能和動物
一起活潑舞動身體的作品。
於是就朝著這個方向進行了創作。是一件充滿動
感的作品。

Juan
juan
ジュアンジュアン

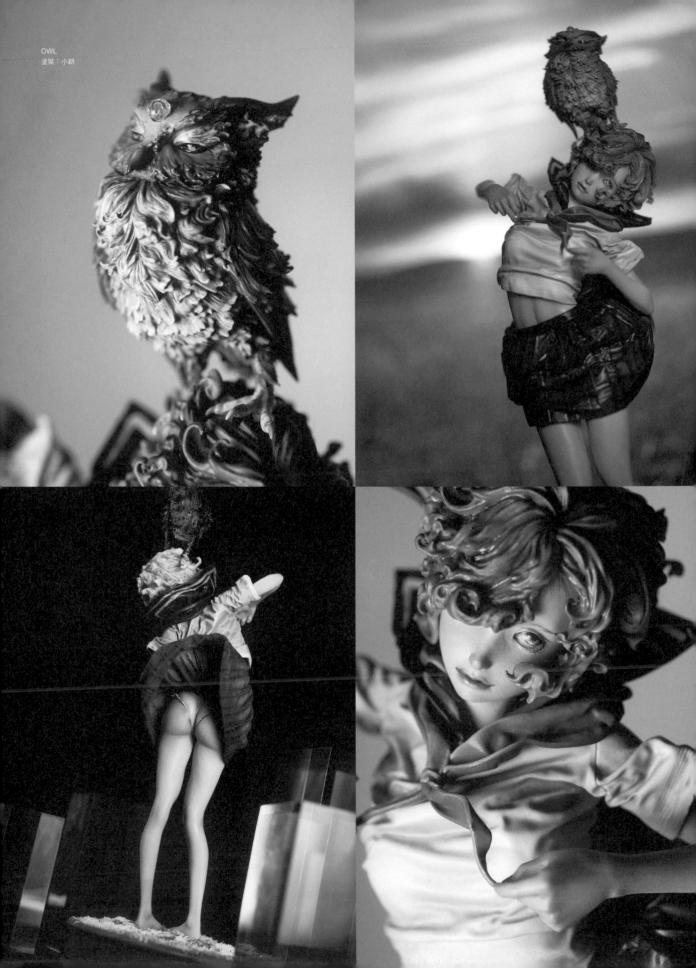

OWL
塗裝：小新

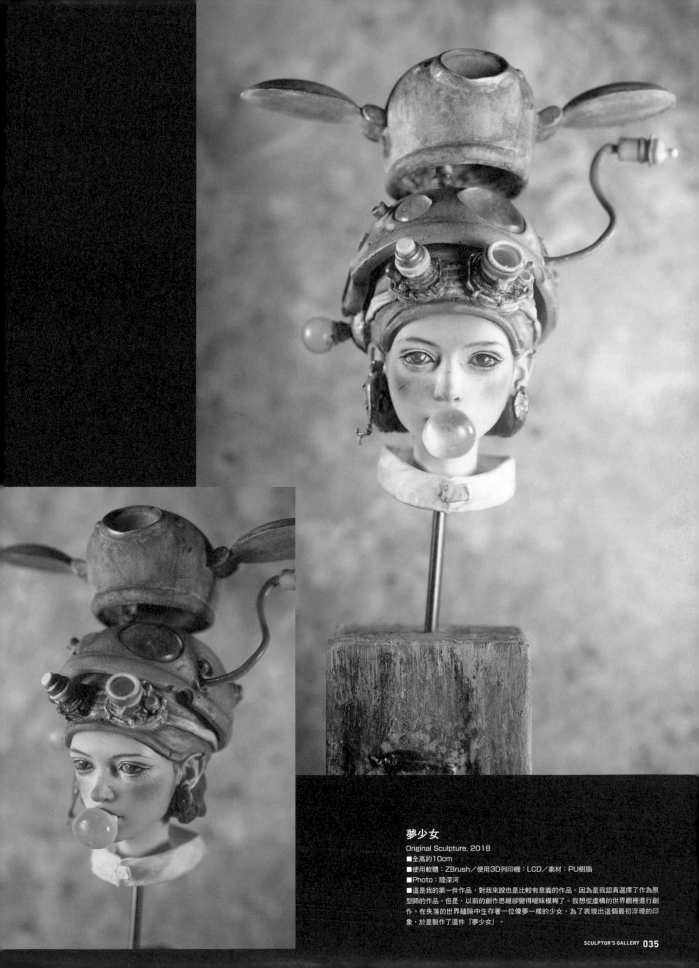

夢少女
Original Sculpture, 2018
■全高約10cm
■使用軟體：ZBrush／使用3D列印機：LCD／素材：PU樹脂
■Photo：陸深河
■這是我的第一件作品，對我來說也是比較有意義的作品。因為是我認真選擇了作為原型師的作品。但是，以前的創作思維卻變得曖昧模糊了。我想從虛構的世界裡進行創作。在失落的世界縫隙中生存著一位像夢一樣的少女，為了表現出這個最初浮現的印象，於是製作了這件『夢少女』。

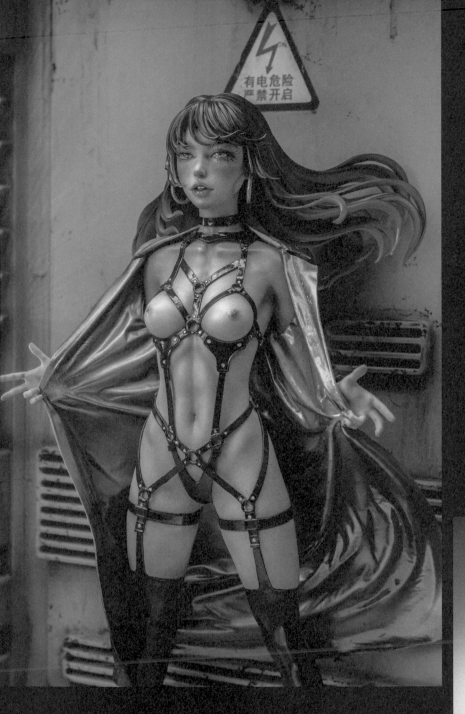

ExposureMania

Original Sculpture, 2021
■全高約25cm
■使用軟體：ZBrush／使用3D列印機：
EnvisionTEC Perfactory P4K／素材：PU樹脂
■Photo：小新■塗裝：小新
■製作這件「Exposuremania」的時候沒有考慮
過多就著手進行了。我想製作性感的角色人物模
型，也想讓角色呈現出具有爆發力的效果。以這樣
的想法和設計感製作了「Exposuremania」這件
作品。困難之處可能是如何取得其中的平衡。

經常使用的主要塗料
我只造形，不塗裝。

覺得紋理質感帥氣的生物、植物
以前住在日本的時候，養了一隻蓋勾亞守宮
（Rhacodactylus auriculatus）。最喜歡
爬蟲類。我從小就害怕昆蟲，所以不太喜歡。
對植物類的理解和興趣不多。

喜歡怎麼樣的配色？
我喜歡朦朧的灰色。

ジュアンジュアン（Juanjuan）
24歲。我在日本留學過。現在住在中國。
受影響（最喜歡的）電影、漫畫、動畫、造形作家：竹谷隆之、寺田克
也。電影的話是『七武士』『羅生門』，還有動畫『星際牛仔』『魔法
公主』。
一天平均造形時間：時間不固定。平時的製作時間是4小時，有時也會
隔了半個月才接著創作。但一天之中除了玩遊戲之外的大部分時間都在
想著與設計相關的事情。

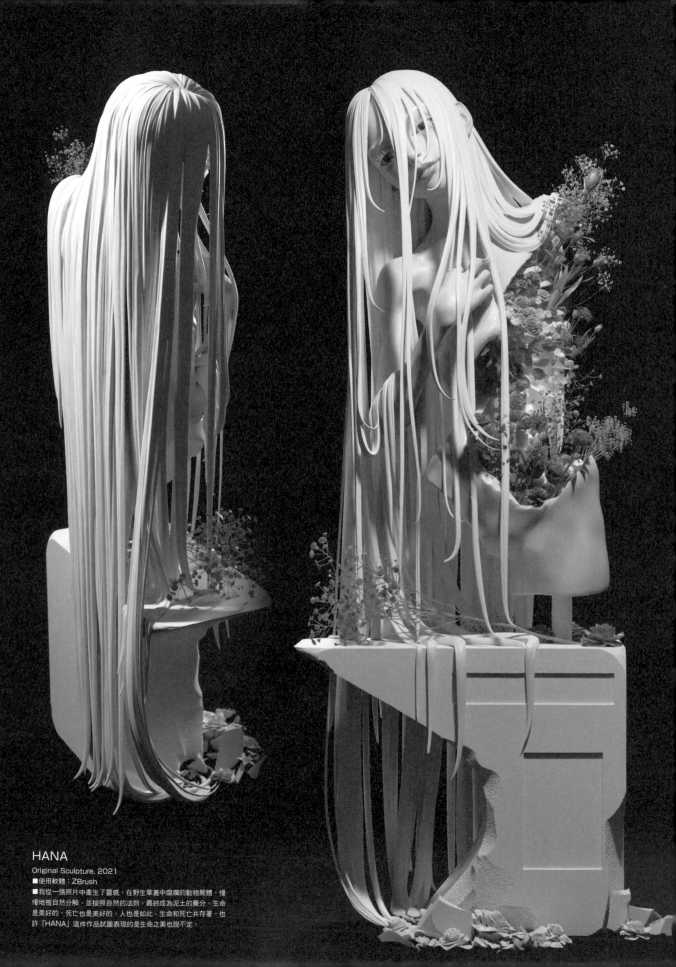

HANA

Original Sculpture, 2021

■使用軟體：ZBrush

■我從一張照片中產生了靈感。在野生草叢中腐爛的動物屍體，慢慢地被自然分解，並按照自然的法則，最終成為泥土的養分。生命是美好的，死亡也是美好的。人也是如此。生命和死亡共存著。也許「HANA」這件作品試圖表現的是生命之美也說不定。

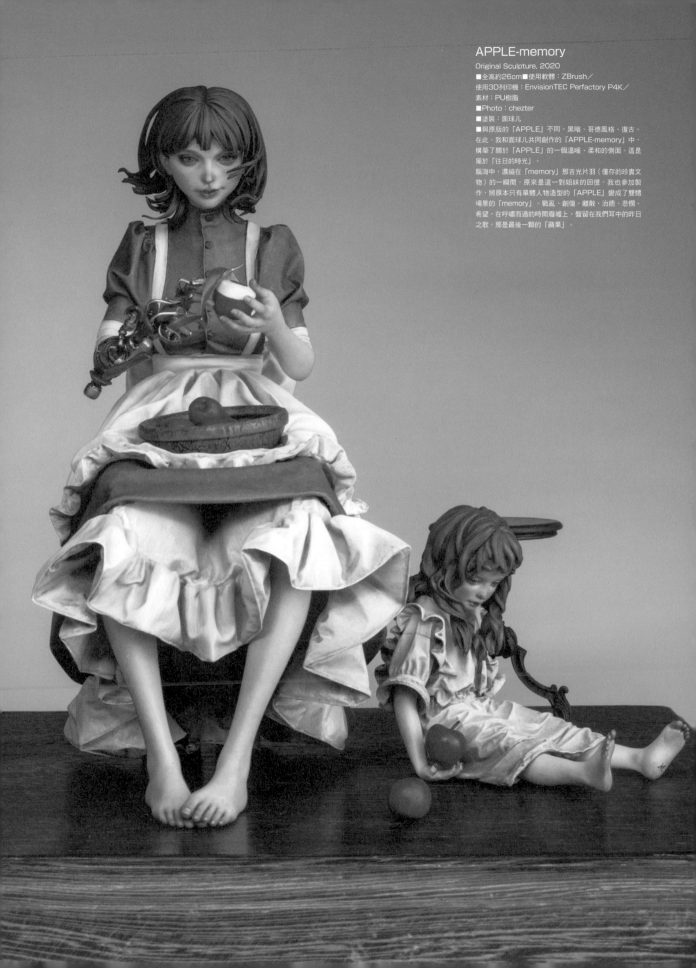

APPLE-memory

Original Sculpture, 2020

■全高約26cm■使用軟體：ZBrush／
使用3D列印機：EnvisionTEC Perfactory P4K／
素材：PU樹脂
■Photo：chezter
■塗裝：面球儿
■與原版的「APPLE」不同。黑暗、哥德風格、復古。
在此，我和面球儿共同創作的「APPLE-memory」中，
構築了關於「APPLE」的一個溫暖、柔和的側面。這是
屬於「往日的時光」。
腦海中，濃縮在「memory」那吉光片羽（僅存的珍貴文
物）的一瞬間，原來是這一對姐妹的回憶。我也參加製
作，將原本只有單體人物造型的「APPLE」變成了雙體
場景的「memory」。戰亂、創傷、離散、治癒、悲憫、
希望，在呼嘯而過的時間廢墟上，盤留在我們耳中的昨日
之歌，那是最後一顆的「蘋果」。

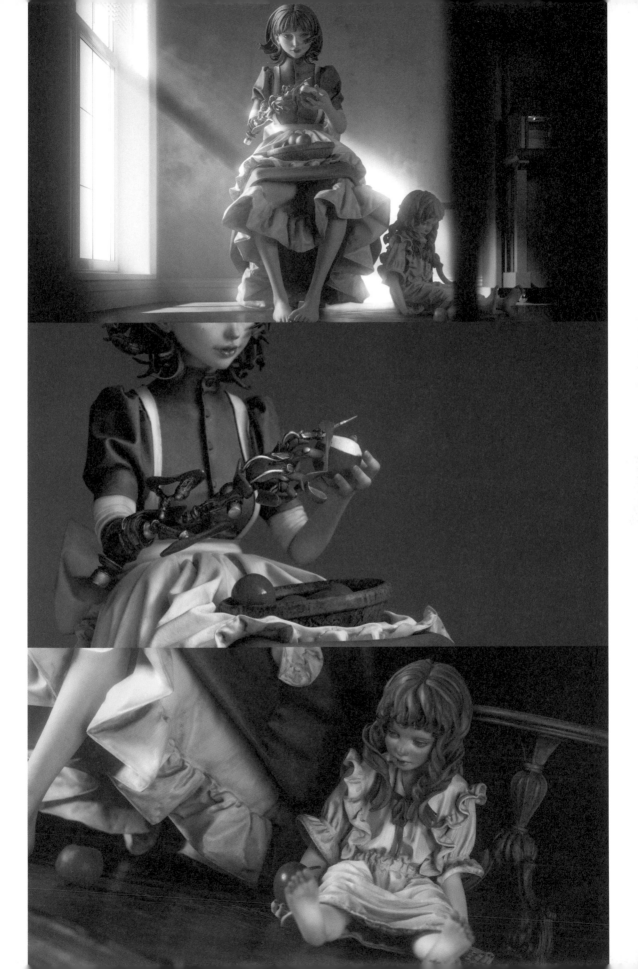

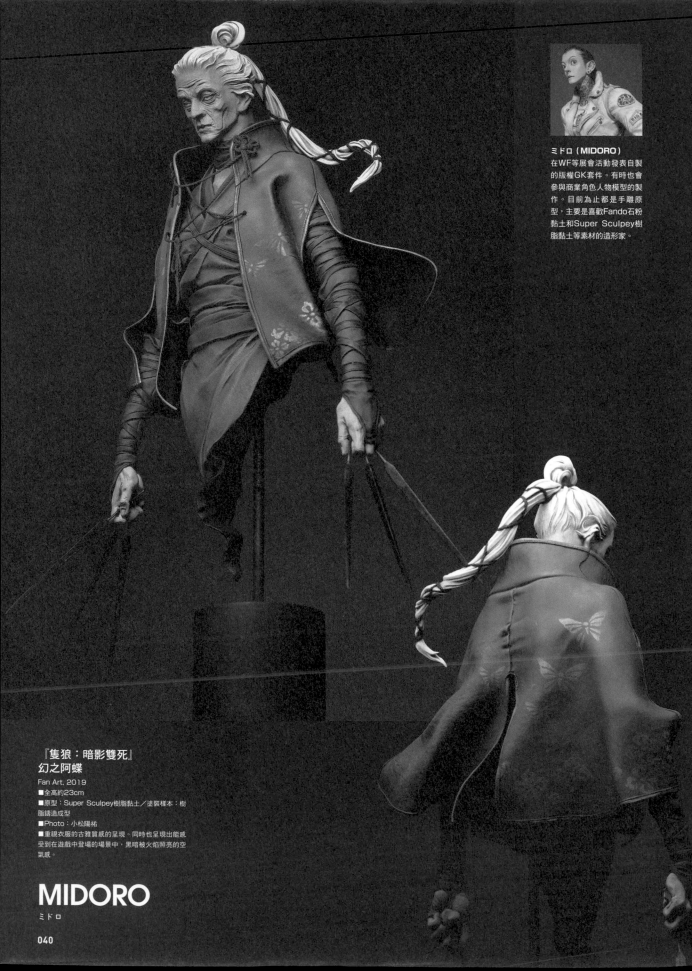

ミドロ（MIDORO）

在WF等展會活動發表自製
的版權GK套件。有時也會
參與商業角色人物模型的製
作。目前為止都是手雕原
型，主要是喜歡Fando石粉
黏土和Super Sculpey樹
脂黏土等素材的造形家。

『隻狼：暗影雙死』
幻之阿蝶

Fan Art. 2019
■全高約23cm
■原型：Super Sculpey樹脂黏土／塗裝樣本：樹
脂鑄造成型
■Photo：小松陽祐
■重視衣服的古雅質感的呈現。同時也呈現出能感
受到在遊戲中登場的場景中，黑暗被火焰照亮的空
氣感。

MIDORO
ミドロ

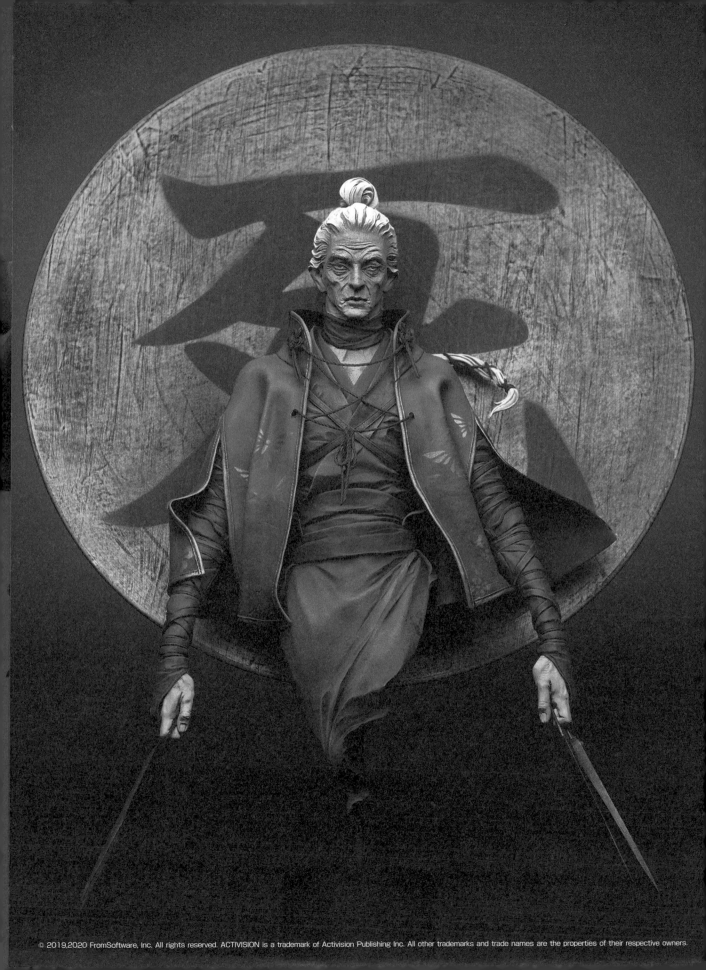

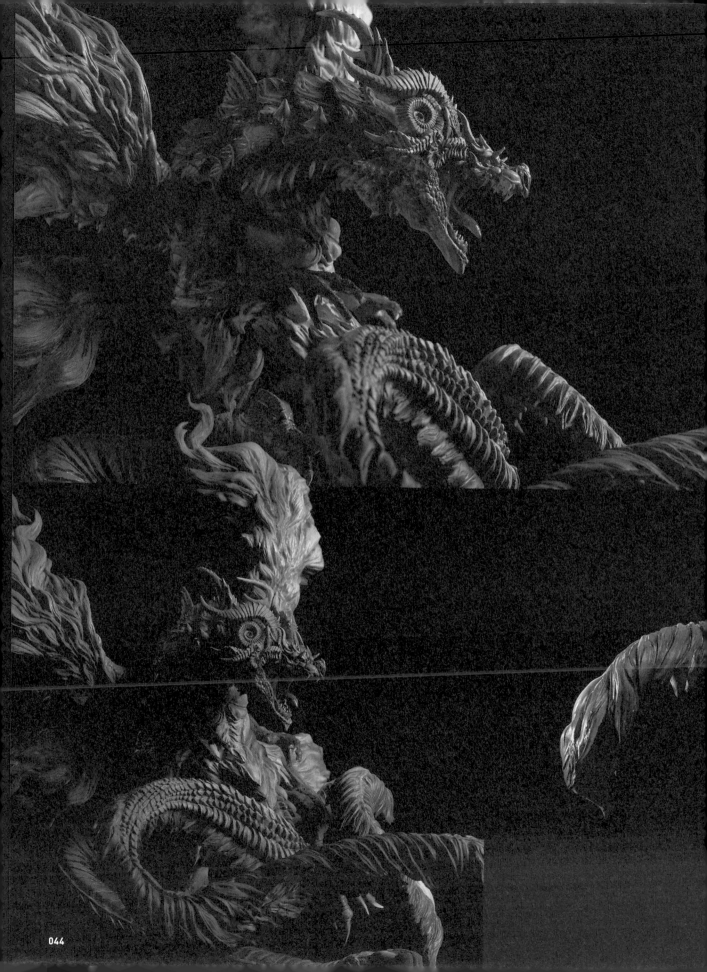

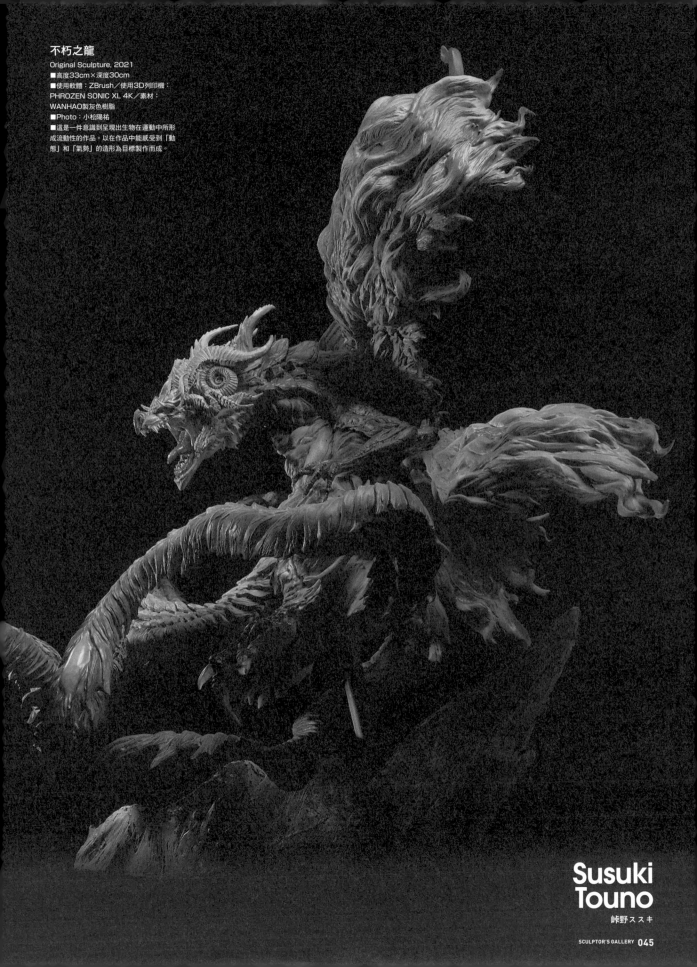

不朽之龍
Original Sculpture, 2021
■高度33cm×深度30cm
■使用軟體：ZBrush／使用3D列印機：
PHROZEN SONIC XL 4K／素材：
WANHAO製灰色樹脂
■Photo：小松陽祐
■這是一件意識到呈現出生物在運動中所形
成流動性的作品。以在作品中能感受到「動
態」和「氣勢」的造形為目標製作而成。

Susuki
Touno
峠野ススキ

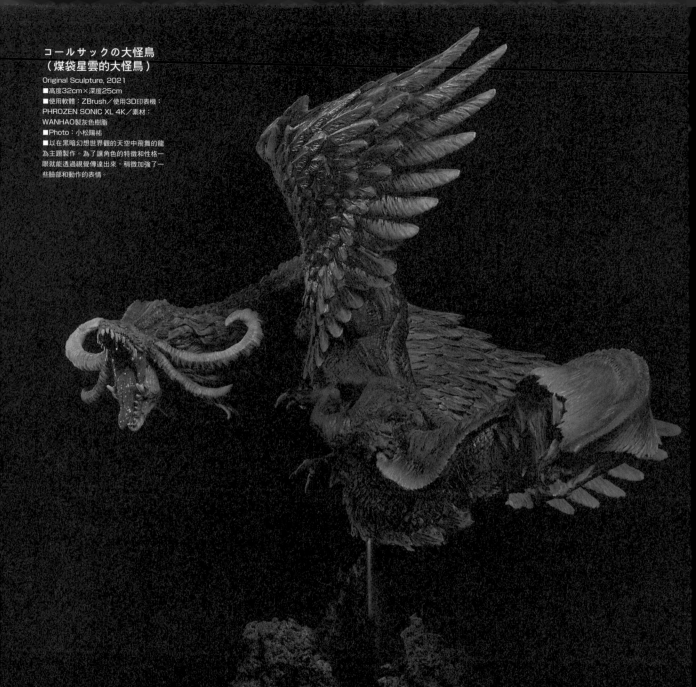

コールサックの大怪鳥
（煤袋星雲的大怪鳥）

Original Sculpture, 2021
■高度32cm×深度25cm
■使用軟體：ZBrush／使用3D印表機：
PHROZEN SONIC XL 4K／素材：
WANHAO製灰色樹脂
■Photo：小松陽祐
■以在黑暗幻想世界觀的天空中飛舞的龍
為主題製作。為了讓角色的特徵和性格一
眼就能透過視覺傳達出來，稍微加強了一
些臉部和動作的表情。

經常使用的主要塗料
【底層】Mr.COLOR 硝基類塗料
【主色、完成修飾】TAMIYA COLOR琺瑯塗料
【完成修飾時使用的特殊素材】流木、布景石
【最近覺得很感興趣的塗料】最近沈迷於透明塗
料的層疊塗裝技法。

關於肌膚的底層以及預先處理工作
為了讓發色看起來更好，底色使用了白色底漆補
土。

為了讓眼睛閃閃發亮而下的工夫是什麼？
以朝向到眼球中央的漸層色來加入高光。

覺得紋理質感帥氣的生物、植物
我非常喜歡鰩的外觀形狀。鰩的表面條紋和花紋
可以作為造形的參考。

喜歡怎麼樣的配色？
藍色和透明橙色的組合可以呈現出栩栩如生的色
調，我很喜歡。

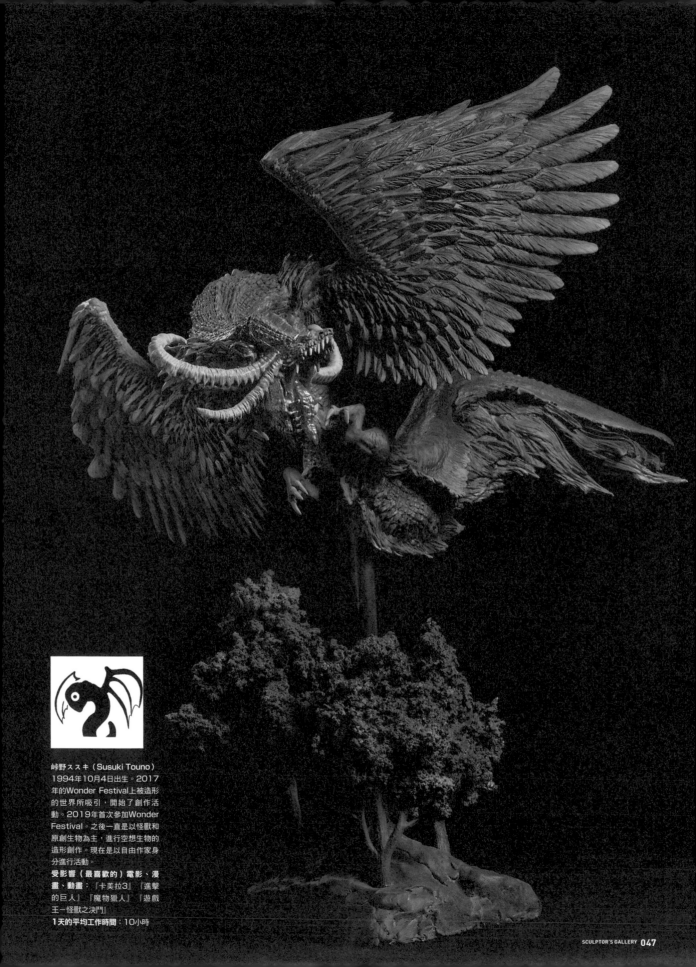

峠野ススキ（Susuki Touno）
1994年10月4日出生。2017
年的Wonder Festival上被造形
的世界所吸引，開始了創作活
動。2019年首次參加Wonder
Festival。之後一直是以怪獸和
原創生物為主，進行空想生物的
造形創作。現在是以自由作家身
分進行活動。
**受影響（最喜歡的）電影、漫
畫、動畫：**『卡美拉3』『進擊
的巨人』『魔物獵人』『遊戲
王－怪獸之決鬥』
1天的平均工作時間：10小時

Souichi Harigiri

針桐双一

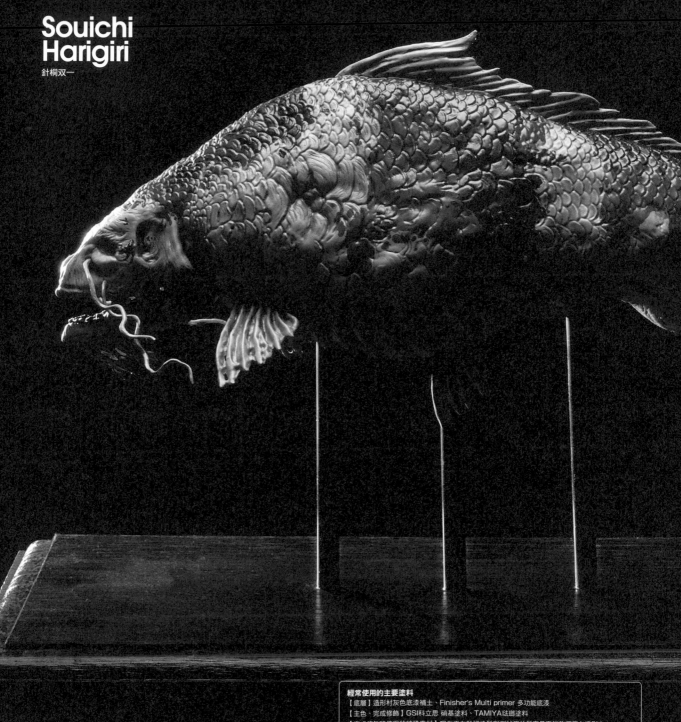

『隻狼：暗影雙死』 色鯉霸主

Fan Art, 2021
- 全高約15cm
- 使用軟體：ZBrush／使用3D列印機：ELEGOO Saturn／素材：樹脂
- Photo：小松陽祐
- 這是在電玩遊戲隻狼中登場的活動任務角色「色鯉霸主」的GK套件。鯉魚雖然是一種高貴的創作主題，但這裡的重點在於散佈在身體各處的人體記號、多生牙等異形要素，是我非常喜歡的設計。為了要重現魚類特有的鱗片反射，先在底層塗上銀色後，再重疊塗上主色。製作時是以可以裝潢在玄關前的高級擺飾品為印象。

經常使用的主要塗料
【底層】造形村灰色底漆補土、Finisher's Multi primer 多功能底漆
【主色、完成修飾】GSI科立思 硝基塗料、TAMIYA琺瑯塗料
【完成修飾時使用的特殊素材】現在正在驗證染髮劑測試用的髮束是否能夠運用在造形上。
【最近覺得很感興趣的塗料】只要噴塗上去就會出現紋理表現的噴罐（凹凸膠漆Chipping Coat）

關於肌膚的底層以及預先處理工作
大的氣泡用CYANON瞬間接著劑，小的氣泡用SAKURA CRAY-PAS粉彩蠟筆填埋後，噴塗Finisher's Multi primer 多功能底漆。寫實類作品的話，會在陰暗部位等地方放上琺瑯塗料的紅色，暈染後再噴塗膚色。

為了讓眼睛閃閃發亮而下的工夫是什麼？
雖然在作品風格上並沒有需要讓眼睛閃閃發亮的需要，但如果必要的時候，會是以描繪方式呈現高光。

覺得紋理質感帥氣的生物、植物
象鼻蟲。

喜歡怎麼樣的配色？
復古的棕褐色調配色。

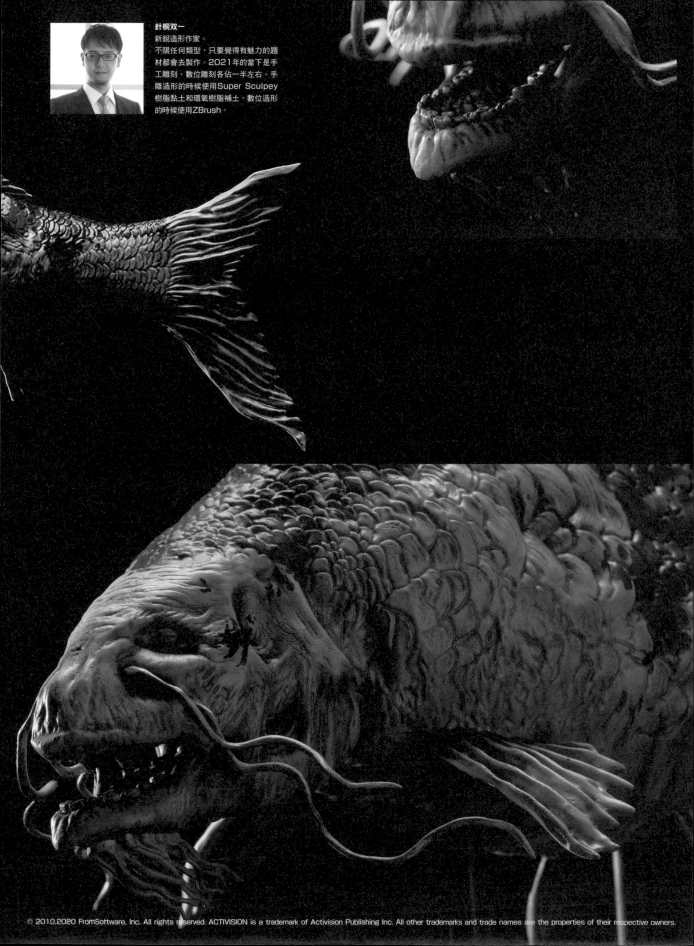

針桐双一
新鋭造形作家。
不限任何類型，只要覺得有魅力的題
材都會去製作。2021年的當下是手
工雕刻、數位雕刻各佔一半左右。手
雕造形的時候使用Super Sculpey
樹脂黏土和環氧樹脂補土，數位造形
的時候使用ZBrush。

Mattuk

まっつく

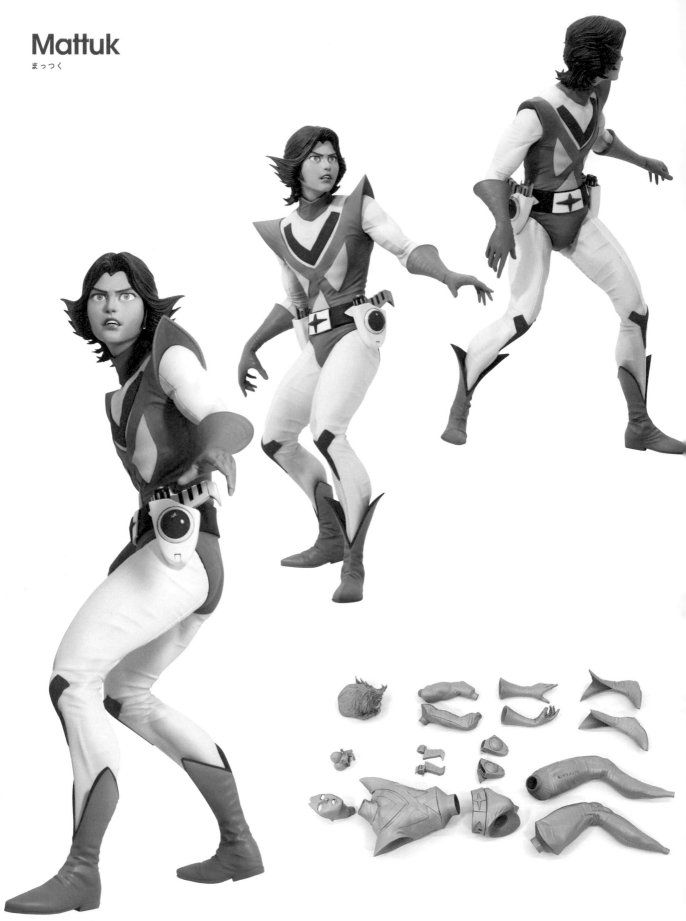

まっつく（Mattuk）
神秘的JK（女高中生）人物模型作家。
每天都在YouTube聽著以80年代的歌
謠為主的音樂，努力造形創作中。煩惱於
製作速度總是趕不上有太多想要製作的題
材。趁著這個因為新冠肺炎疫情外出頻率
明顯減少的機會，將工作室搬到了新的事
務所，順便斷捨離整理中（!?）。

經常使用的主要塗料
【底層】GSI科立思的Mr.FINISHING SURFACER液態補土1500白色，或是將Mr.Primer
Surfacer液態補土與Mr.SURFACER 1000或1500視當時的需要混合起來使用。如果是無底漆塗
裝法的話，使用的是Finisher's Multi primer 多功能底漆。
【主色、完成修飾】以Mr.COLOR為主，最後再用稀釋得很稀薄的同色系TAMIYA COLOR琺瑯塗料
來調整色調。
【完成修飾時使用的特殊素材】雲母堂本舖的AG珠光粉
【最近覺得很感興趣的塗料】GSI科立思MR.WEATHERING COLOR 擬真舊化塗料系列。

關於肌膚的底層以及預先處理工作
以膚色樹脂鑄造成型的GK套件，為了發揮素材本身的質感，基本上是採用無底漆塗裝法來處理。比起
偏向寫實風格，我更想做出明朗可愛風格的作品。

為了讓眼睛閃閃發亮而下的工夫是什麼？
如果是尺寸較大的角色人物模型，我會把SK本舖的Neo Resin厚塗在眼睛裡。

覺得紋理質感帥氣的生物、植物
我想了一下，但是完全想不出什麼特定的對象。（也就是說，整個自然界的所有事物都是非常寶貴
的！）

喜歡怎麼樣的配色？
應該是粉紅色和灰色的組合吧。

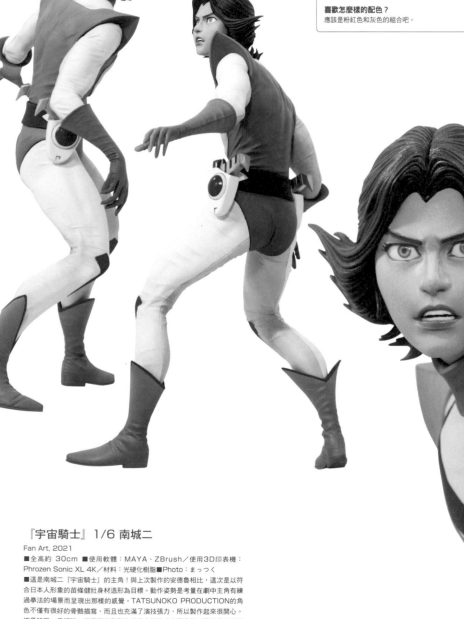

『宇宙騎士』1/6 南城二
Fan Art, 2021
■全高約 30cm ■使用軟體：MAYA、ZBrush／使用3D印表機：
Phrozen Sonic XL 4K／材料：光硬化樹脂■Photo：まっつく
■這是南城二『宇宙騎士』的主角！與上次製作的安德魯相比，這次是以符
合日本人形象的苗條健壯身材造形為目標。動作姿勢是考量在劇中主角有練
過拳法的場景而呈現出那樣的感覺。TATSUNOKO PRODUCTION的角
色不僅有很好的骨骼描寫，而且也充滿了演技張力，所以製作起來很開心。
極具特徵，像翅膀一樣展開的髮型也很適合製作成立體造形！關於彩色塗裝
的部分，在深灰色的樹脂成型色上面塗上明亮的顏色，顏色會變得混濁，所
以在表面處理完成後，先塗上白色的底漆補土，才開始上色。服裝乍見之下
是接近原色的三種華麗顏色的配色（不愧是主角！），儘管如此，實際上的
色指定因為具備了絕妙的統整性，所以才要很好地重現這個用色，便將明
亮的灰色混合後進行調色塗裝。
©TATSUNOKO PRODUCTION

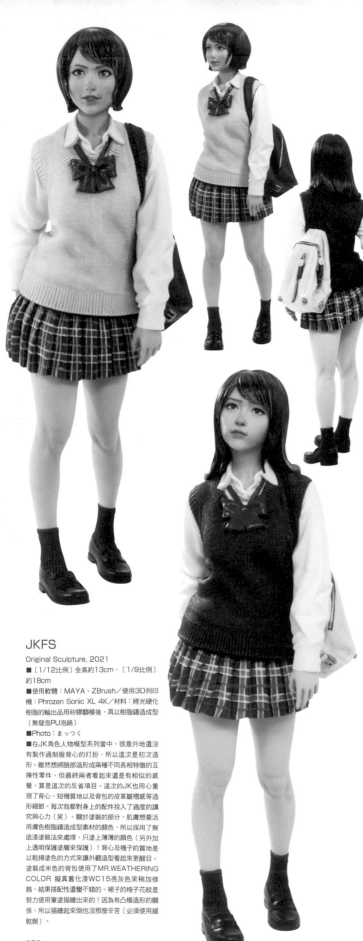

JKFS

Original Sculpture, 2021

■〔1/12比例〕全高約13cm、〔1/9比例〕約18cm

■使用軟體：MAYA、ZBrush／使用3D列印機：Phrozen Sonic XL 4K／材料：將光硬化樹脂的輸出品用矽膠翻模後，再以樹脂鑄造成型（無發泡PU泡綿）

■Photo：まっつく

■在JK角色人物模型系列當中，很意外地還沒有製作過制服背心的打扮，所以這次是初次造形。雖然想將臉部造形成兩種不同長相特徵的互換性零件，但最終兩者看起來還是有相似的感覺，算是這次的反省項目。這次的JK也用心重現了背心、短機質地以及背包的皮革皺褶感等造形細節。每次我都對身上的配件投入了過度的講究心力（笑）。關於塗裝的部分，肌膚想要活用膚色樹脂鑄造成型素材的顏色，所以採用了無底漆塗裝法來處理，只塗上薄薄的顏色（另外加上透明保護塗層來保護）！背心及襪子的質地是以乾掃塗色的方式來讓外觀造型看起來更醒目。塗裝成米色的背包使用了MR.WEATHERING COLOR 擬真舊化漆WC15亮灰色來稍加修飾，結果搭配性還蠻不錯的！裙子的格子花紋是努力使用筆塗描繪出來的！因為是有凸模造形的關係，所以描繪起來倒省沒那麼辛苦（必須使用緩乾劑）。

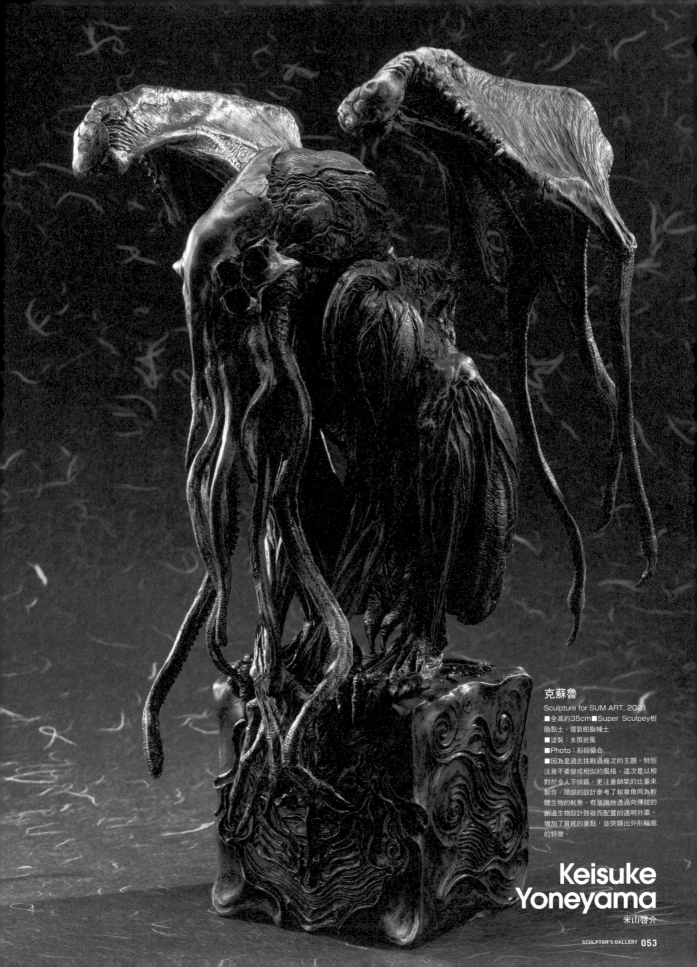

克蘇魯
Sculpture for SUM ART, 2021
■全高約35cm■Super Sculpey樹脂黏土、環氧樹脂補土
■塗裝：末那岩風
■Photo：形投藝合
■因為是過去挑戰過幾次的主題，特別注意不要變成相似的風格。這次是以相對於今人不快感，更注重帥氣的比重來製作。頭部的設計參考了和章魚同為軟體生物的魷魚，有意識地透過向傳統的創造生物設計致敬而配置的透明外罩，增加了質感的重點，並突顯出外形輪廓的特徵。

Keisuke Yoneyama
米山啓介

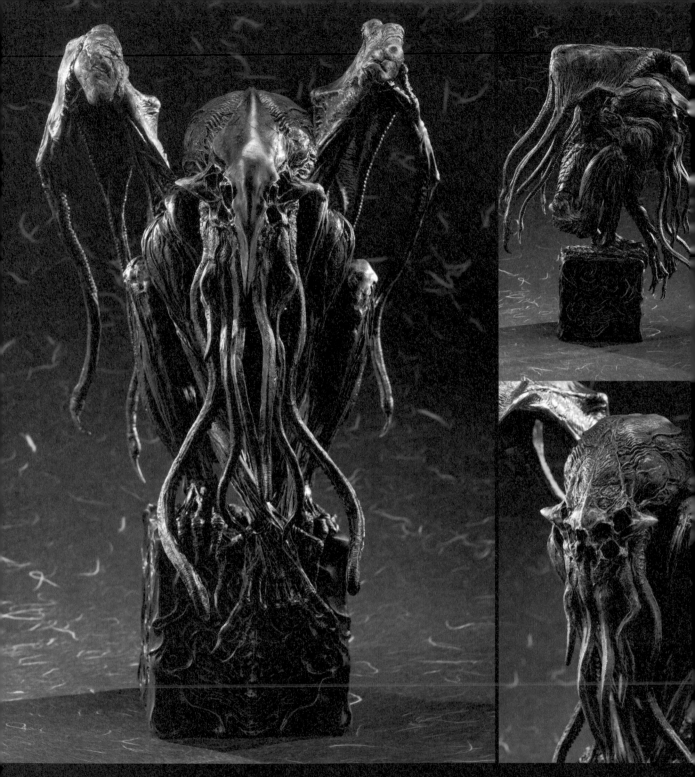

經常使用的主要塗料
【底層】基本上底層是硝基類的塗料，底漆補土是Mr.MAHOGANY SURFACER 1000紅褐液態底漆補土、底色則是經常使用沙黃色。
【主色・完成修飾】塗裝大多使用TURNER德蘭的壓克力顏料。

關於肌膚的底層以及預先處理工作
塗裝的底層大多使用Mr.MAHOGANY SURFACER 1000紅褐液態底漆補土，在塗上底色之前，先部分塗上較顯眼的顏色的話，顏色看起來就不會太過單調了。

為了讓眼睛閃閃發亮而下的工夫是什麼？
我是有想過藉由多塗幾層透明保護塗料來呈現水潤感的方法，但我總是做一些沒有眼睛的造形，所以可能沒什麼參考價值……。

覺得紋理質感帥氣的生物、植物
火雞的頭有很多質感，怎麼看都不會膩。

喜歡怎麼樣的配色？
我喜歡在灰色×橙色，或是黑色×綠色這種較暗的主色裡，加入強烈的反差色的配色。

米山啓介
1987生，靜岡縣出身。2008年起開始參加Wonder Festival。2016年入選為Hive Gallery（L.A）"Master Blasters of Sculptur 8" Feature artist。2018年參與電影『大佛廻國 The Great Buddha Arrival』的大佛設計與造形工作，2021年參與電影『鬖茲拉1964』猛獁鬖茲拉的造型設計、雛型造形工作。2020年「Beautiful Bizarre Art Prize」雕刻部門Finalist。2022年預定上映的電影『怪貓狂騷曲』擔任怪貓的設計。

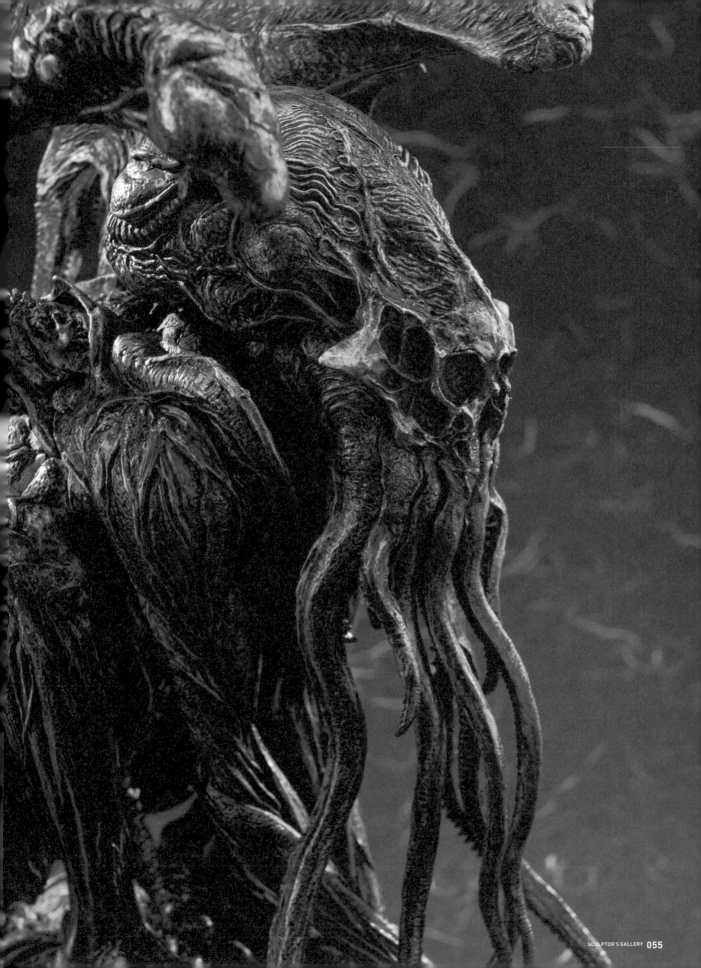

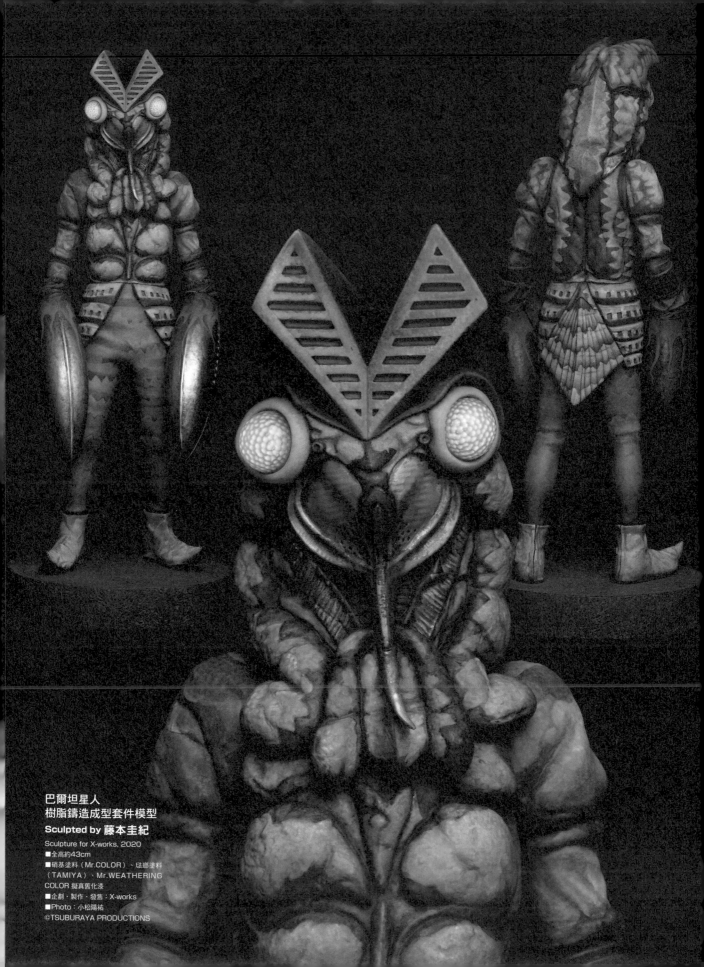

巴爾坦星人
樹脂鑄造成型套件模型
Sculpted by 藤本圭紀
Sculpture for X-works, 2020
■全高約43cm
■硝基塗料（Mr.COLOR）、琺瑯塗料
（TAMIYA）、Mr.WEATHERING
COLOR 擬真舊化漆
■企劃・製作・發售：X-works
■Photo：小松陽祐
©TSUBURAYA PRODUCTIONS

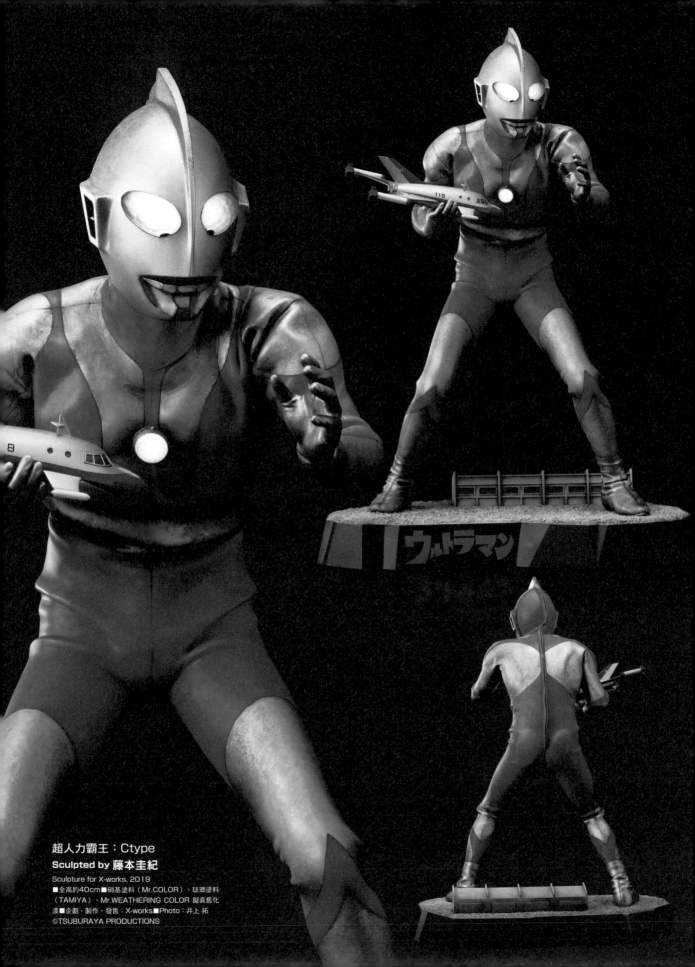

超人力霸王：Ctype
Sculpted by 藤本圭紀
Sculpture for X-works, 2019
■全高約40cm■硝基塗料（Mr.COLOR）、琺瑯塗料
（TAMIYA）、Mr.WEATHERING COLOR 擬真舊化
漆■企劃・製作・發售：X-works■Photo：井上 拓
©TSUBURAYA PRODUCTIONS

『Silent Hill 2』
Bubble Head Nurse
Sculpted by タナベシン
Sculpture for Gecco, 2013
■全高約26cm
■硝基塗料（Mr.COLOR）、琺瑯塗料（TAMIYA）
■Photo：小松陽祐
©Konami Digital Entertainment

經常使用的主要塗料
【底層】Finisher's Multi primer 多功能底
漆、Mr.COLOR＆GAIA Color塗料（硝基塗料
是當作底層色使用）
【主色、完成修飾】琺瑯塗料（TAMIYA）、
MR.WEATHERING COLOR 擬真舊化漆＆
FILTER LIQUID

關於肌膚的底層以及預先處理工作
由廠家委託的作品都是採用正統的無底漆塗裝
法。除此之外也會以噴筆手持件噴塗出顆粒效果來
作為底層。另外，如果作品是創造生物的話，還
會運用一種叫做「蛇紋」的塗裝技法，將純棉作
為噴塗過濾層來製作出表面的紋理。

為了讓眼睛閃閃發亮而下的工夫是什麼？
只是加厚透明保護層而已（噴上10層透明硝基
塗料）。
都這個年代了，厚塗一層UV樹脂不是更有效果
嗎？雖然我自己也這麼想，但是畢竟是個守舊的
人，所以還是一直堅持著和以前一樣的做法（這
樣下去不行啊）。

覺得紋理質感帥氣的生物、植物
各種圖鑑基本上手邊都有，但幾乎不看，總是當
場就隨意開始製作了。

喜歡怎麼樣的配色？
我喜歡大地色。還有灰色系。

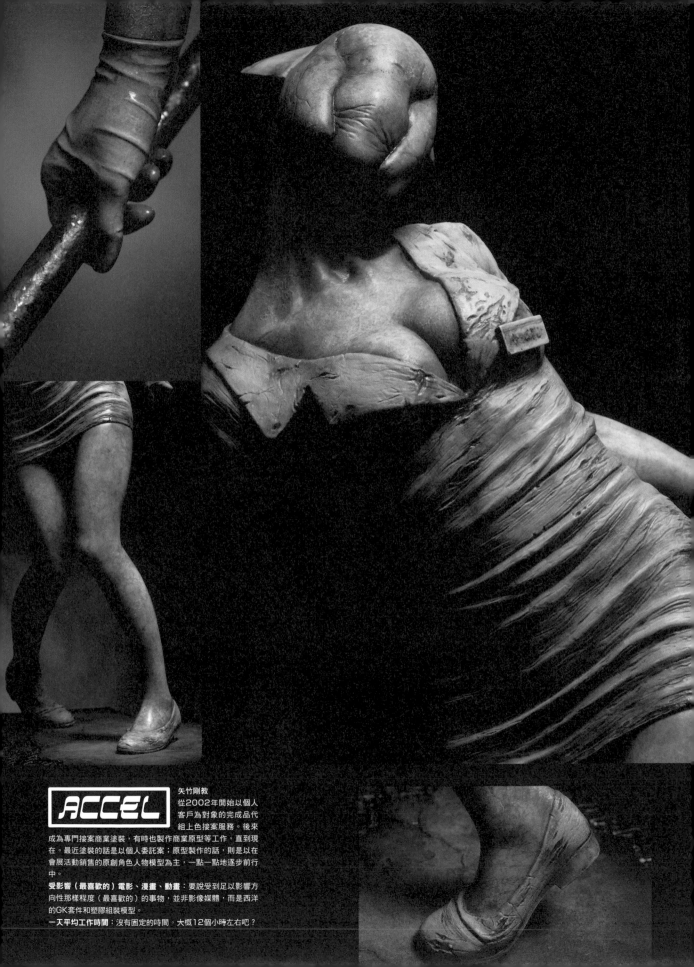

ACCEL

矢竹剛教

從2002年開始以個人客戶為對象的完成品代組上色接案服務。後來成為專門接案商業塗裝，有時也製作商業原型等工作，直到現在。最近塗裝的話是以個人委託案；原型製作的話，則是以在會展活動銷售的原創角色人物模型為主，一點一點地逐步前行中。

受影響（最喜歡的）電影、漫畫、動畫：要說受到足以影響方向性那樣程度（最喜歡的）的事物，並非影像媒體，而是西洋的GK套件和塑膠組裝模型。

一天平均工作時間：沒有固定的時間，大概12個小時左右吧？

Yoshinori Yatake Interview

矢竹剛教訪談

SUPER MIXTURE MODEL VOL.3/DYNAMITE vs. Rockin' Jelly Bean：
梵蓓娜 VAMPIRELLA

關於這個角色人物模型，我並沒有特別做了什麼改造加工，只是很普通地進行了塗裝。在我的認知當中，這反而才是最重要的。因為這是Rockin' Jelly Bean老師了不起的設計，加上藤本老師卓越的立體重現才得以問世的商品，塗裝只是扮演襯托的作用。

……雖然這麼說，但是Jelly老師對顏色也很講究，所以對我來說也不是一件簡單工作。真的是有所謂的「獨特的顏色」，比如說Jelly老師對於臂環上綠松石的色調就有很多要求。也許這只是一件細小的事情，但是也因為那樣的講究累積之後，才能呈現出Jelly老師畫作的魅力。身為一位粉絲，實在無法忽視任何一個細節吧？

銷售方豆魚雷的負責人原田先生和我一樣是Rockin' Jelly Bean的粉絲，所以這個人的檢查也很相當認真，所以我也是應付得很辛苦（笑）。不通過Jelly老師和原田先生兩人的監修，那就無法合格放行。但是只要依照這一原則持續前進的話，相信最後呈現出來的會是一件優秀的作品。到現在為止的SUPER MIXTURE MODEL模型系列，以及一起製作的其他案件也都是那樣。

話說回來，原型實在是製作得太好了！有著這樣的加持，進行塗裝的時候，我的心情是進入一種「無心」的狀態。不管是個人的調整設計，或是為了加強塗裝時的紋理處理，都多餘到只會造成麻煩，而且我想Rockin' Jelly Bean的粉絲們也不希望看到出現什麼蛇添足的吧。

Q&A

—— 皮膚的紋理（毛孔感）是怎麼呈現的呢？

有毛孔感嗎？如果看起來有的話，我想那應該只是塗粒的粗糙度造成的感覺。我使用噴筆手持性塗裝時都是設定為低壓，所以會有這樣的現象。（反過來說，越高壓顆粒就會越細。）

—— 嘴唇的顏色使用了什麼塗料？

基本上是以琺瑯塗料描繪後，再加上硝基塗料的透明保護塗層。這裡也要噴塗得相當厚，所以要先做好遮蓋之後再噴塗。順帶一提，我使用的透明塗料是WAVE Be-J的HG透明光澤200，或是GAIA蓋亞的EX透明塗料。

—— 關於部份加入藍色的考究。

與其說是藍色，不如說是藍灰色。將少量的藍灰色一點一點混入白色中，再用畫筆描繪的混色方式。

—— 關於眼皮邊緣的處理。

只有加上筆描的修飾而已。

—— 腋下、膝蓋內側、脊椎、肚臍等陰影色的製作方法。

陰影是將茶紅色系的塗料稀釋後使用。血液循環色是將鮮粉色的顏色同樣稀釋後使用。

—— 指甲完成後的光澤感和眼球差不多嗎？

雖然是一樣的，但是塗膜的層數是眼球的一半以下。

—— 為了展現年輕女性的肌膚彈性，所要注意的是？胸部和臀部等脂肪較多的皮膚，和厚度較薄的皮膚的分別上色方法？

避免顏色混濁、髒污，要仔細地上色…差不多就是這樣吧。

分別上色也是需要感覺性的東西，所以只能靠熟悉習慣而已。最近的畫質量很高，所以我經常會看高畫質電影來培養選色、調色，然在適當的位置適量噴塗的能力。只有不斷嘗試錯誤，才能找出真正適合自己的調色方法。

超人力霸王：
Ctype

如果從事塗裝行業的時間不算短的話，就會出現「塗裝過好幾次超人力霸王」的情形。但是對我個人來說，並不會只因為這些事情就有什麼特別的情感。對超人力霸王最講究的，應該要算是X-works公司了，我認為最有資格解釋這種情懷內涵的人是負責原型的藤本先生。

關於塗裝的方式，也都是按照X-works的想法去決定配色和紋理表現，我所做的事情，說到底只是單純的「塗裝工作」罷了。沒怎麼用到自己的頭腦去思考呢（笑）。

也就是說，重要的是和X-works之間的對話。充分理解對方要求的重點是什麼？並使出自己塗裝技術的渾身解數去達成……我認為這就是我的任務。

X-works的要求很明確，所以我沒有什麼猶豫的。但為了將那些要求確實重現出來，我還是經歷了各種不同的嘗試過程。其中也有反覆嘗試錯誤的時期，所以其實並不輕鬆。

Q&A

—— 關於顏色的重現。

超人力霸王身上的銀色輝度很低，低到甚至有人說超人力霸王是灰色的。「Mr.COLOR 8號」就是那樣的銀色。但是僅有這個顏色的話，無法滿足地好好呈現出一件高達40cm的角色人物模型。所以需要再加上輝度較低的銀以及較高的銀混合在一起使用，增加一些強弱對比。而且為了要在這色彩基礎上表現出立體感，還必須更加加強調明暗差異（紅色部分也是一樣）。

—— 為了體現戲服的質感，是否有下了什麼工夫？

沒有什麼特別的。只是在意識到陰影的同時，呈現塗色不均的狀態即可。倒是有考慮到立體感，讓愈接近腳下的部位色彩變得愈來愈暗。

—— 關於彩色計時器、眼睛燈飾的顏色呈現。

雖然分別使用了Mr.Hobby的LED模組，但是光線太強了，所以又是使用了薄塑料板來遮光（眼睛用白色的，計時器用透明的）。另外就是在透明零件的背面塗上厚厚的白色珍珠塗料，這樣既可以透光，也不會在熄燈後出現影子。這個方法可以運用在很多地方，推薦給各位參考。

巴爾坦星人
樹脂鑄造成型套件模型

過程非常辛苦。原型很棒，沒話說。X-works的意向也都能夠理解。但就是少了想要的明確資料。圓谷工作室提供的資料中也沒有夠具備決定性的參考資料，我只好一邊對照著幾張劇照，一邊猜想著「這裡是不是這樣啊？」，然後一邊繼續塗裝作業。

那套戲服在攝影中似乎曾被過度使用，塗裝的劣化也很激烈，加上有很多不清楚邊由何在的圖案，總之完全無法掌握詳細情況。除此之外，現存的照片都很老舊，而且數量也不多，想知道的細節部分總是無從得知，令人著急。

……但是像這樣有著身經百戰的巴爾坦星人感覺起來反而很不錯，我無論如何都想要將那樣的感覺重現出來。也許因為以前的那種感覺讓我的印象深刻也很喜愛，所以塗裝的過程中讓我產生意氣風發的心情了吧。

這件作品範例是耗費了以工作來說極不划算的大量時間，這樣也不行，那樣也不好，一點一點花了很多時間總算完成的一件作品。

Q&A

—— 為什麼要採用點描的方式呢？

製作的尺寸較大的話，若是資訊量不夠多，看起來會太過鬆散。例如，請試著想像一下，在1cm平方的區域裡，用噴筆手持性可以畫出幾個獨立的點？相對的，如果是筆描的話，使用極細的面相筆，可以畫出相當多的點。而且可以精密控制描繪出來的內容。這就是資訊量疏密程度差異的來源了。

—— 那這樣使用了多少種顏色呢？

咦，要我數嗎？別開玩笑了～！

—— 為了表現出戲服的質感，下了什麼樣的工夫呢？

我不怎麼會去考慮質感之類的。比起這個，我更想用繪畫的方式來表現…雖然我的功力完全不及格就是了（比如光和影的表現等）。

—— 背面的花紋是怎麼考察出來的？

總之，先仔細盯著手頭的資料，再來就是將影片不時暫停下來驗證（簡直是地獄般的作業哦）。

—— 請教黃色燈飾的製作方法。

色調的調整是從表面那側以透明塗料進行，不過是在亮燈的狀態下以噴塗的方式調整。否則就無法得知恰到好處的比例為何（超人力霸王的眼睛也一樣）。

『Silent Hill 2』
Bubble Head Nurse

Silent Hill是我最喜歡的遊戲（話雖如此，現在已經完全不玩遊戲了），這個創造生物在遊戲中出現時讓人感到驚駭的程度，幾乎可以和三角頭匹敵了。而且莫名的有種情色感。我非常喜歡（笑）。

聽到那樣的Bubble Head Nurse要被角色人物模型化，而且是由在女體造形上有公認好評的，同時也有創作生物造形經驗的タナベシン老師製作原型，那肯定是最棒的了…。實際完成的作品然沒有讓人失望，我還記得當時第一次看到成品時的興奮感。

當我心想「對量產樣品塗裝師來說，能做的突破還是有限的吧」時，沒想到販售公司Gecco對我說「不需要自我設限也沒關係啦」，所以我就大膽運用自己擅長的特殊塗裝（蛇紋）來製作了塗裝樣品。

雖然和實際的電玩角色設定不一樣，但是Gecco勇於嘗試將體表圖案直接塗裝在量產商品上，在此之前其他量產品做不到（或者是「不做？？」的挑戰精神讓我感到佩服。搞不好其實只是個笨蛋也說不定。但是如果不是從這種挑戰精神出發的話，就不會有什麼劃時代性的產品問世，這也就是Gecco的產品獲得了眾多粉絲支持的原因了。

Q&A

—— 關於腐敗肌膚的顏色。

將使用於FRP（玻璃纖維）造形的大理石風格塗裝技術，轉換成模型製作的方法，在底層進行了卡其色灰色系的琺瑯處理。然後透過在上面薄薄地塗上膚色，可以呈現出僵屍皮膚的質感。如果改變色調的話，也可以簡單地呈現出創造生物的皮膚感，或是讓人感到噁心的膚色。

「蛇紋」的製作方法發表於我的部落格上（http://yatanet.cocolog-nifty.com/yatalog/2013/02/post-4d66.html）。如果覺得輸入URL很麻煩的話，請試著用「蛇紋塗裝」搜尋看看。另外，FRP業界所說的「大理石風格塗裝」、「大理石塗裝」、「蛇紋塗裝」指的都是同樣的塗裝方法。

—— 關於顆粒狀的表面紋理。

用噴筆手持性分散噴塗料顆粒。在超低壓的狀態下噴塗，就可以得到顆粒效果，或者使用AIRTEX的「顆粒效果專用噴嘴」也可以。除此之外，如果在網上搜得「噴濺塗法」這個技法的話，似乎可以用筆刷和鐵絲網到相同的效果（實際上好像也有幾位專業人士是使用這種技法）。

—— 要如何透過顏色來重現頭部的浮腫觸感？

…這個…只能依靠努力了吧！我覺得這部分應該視原本造形製作的狀態而定。

—— 關於靜脈的描繪方法、顏色、塗色順序。

什麼時候描繪靜脈等細節都可以，有必要一下子全部決定下來。如果被後面的顏色遮住的話，從上面再畫一次就可以了。如果已經接近完成的話，可以用接近膚色的靜脈色來描繪。只是後者雖然比較容易控制，但是很難融入周圍，所以還是一開始就畫出來比較好吧？

靜脈色的濃淡很重要！如果是在底層階段描繪細節的話，要以「塗上膚色可能就會消失了？」的程度來描繪靜脈。不然就有可能會陷入膚色必須得厚塗的窘境，導致損害到肌膚的透明感。反過來說，如果是在完成階段描繪的話，靜脈色和膚色的色差太過微妙，將會難以辨別。因此，將最後的靜脈色留到接近完成階段的過程，稍微補充描繪一下就可以控制得恰到好處了。

此外，靜脈色使用的是加入少量綠色的藍灰色，但隨著接近完成階段，要逐漸混合、調整成接近膚色的顏色。如果是在底層階段描繪靜脈的話，到完成階段為止需要一定程度厚塗，但是膚色太淡也不行。這種情況下的靜脈色該怎麼調色？膚色的濃淡呢？完成階段的靜脈色為何？結果這些都需要實際去反覆嘗試錯誤，自己去體會、去掌握了。

—— 關於皮膚下的淤血和皺紋部分的深色部分。

我全部都用消光塗料來上色。而由於是琺瑯塗料稀釋後的塗料很容易就能含浸到塗層裡。所以將琺瑯塗料的透明紅色為基礎，加入透明藍色混色後當作「血漿色」來備用。再添加適量的消光棕色、消光膚色、紫色來調色、根據不同部位，可調配成不同的顏色。

—— 皮膚之所以會發光，是因為壞死了嗎？

這件作品已經是以前的事情，所以不太記得了。但是如果有使用到光澤修飾的話，應該是考慮到Bubble Head Nurse屬於創造生物的關係吧。全身沾滿黏液的話，看起來更噁心吧？至於使用的塗料，在當時的話，應該是只有透明硝基塗料一種選擇吧。

—— 為了體現生鏽金屬質感，底層和調色是怎麼處理的呢？

當時的金屬表現，到現在看來，充滿了「試圖矇混過關的感覺」。當時使用輝度高的銀色作為第1層，用牙籤等工具隨意地撒上遮蓋層，然後再噴塗消光黑色塗料來當作底層。然後每次都視狀況在底層上方用琺瑯棕色、黑色、橙色隨意地混色後，直接倒在作品上，或用點描來上色。

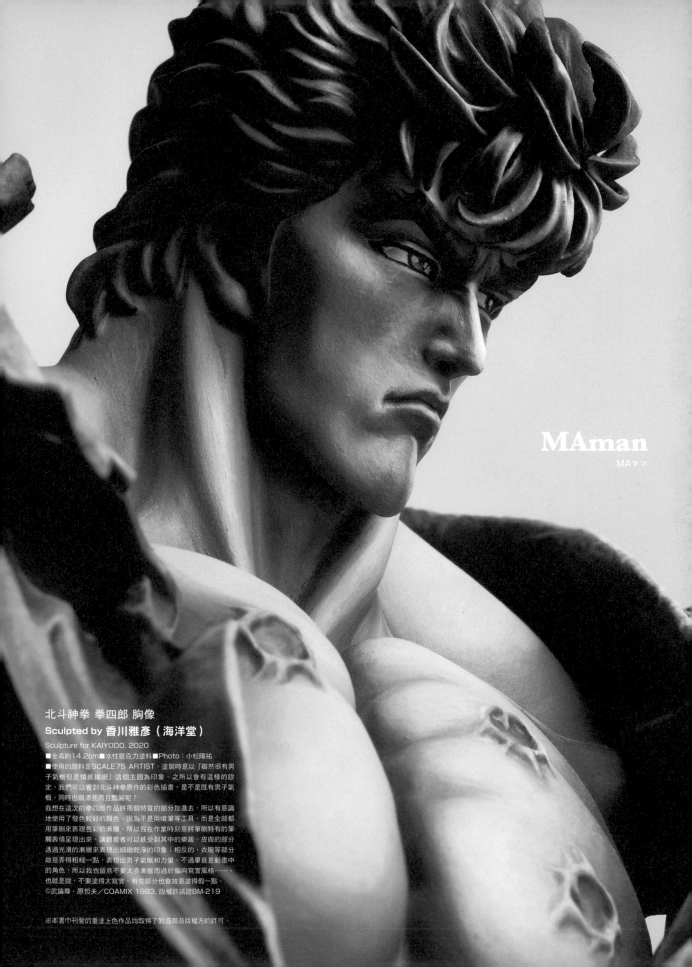

MAman
MAマン

北斗神拳 拳四郎 胸像
Sculpted by 香川雅彦（海洋堂）
Sculpture for KAIYODO, 2020
■全高約14.2cm■水性壓克力塗料■Photo：小松陽祐
■使用的顏料是SCALE75 ARTIST。塗裝時是以「雖然很有男
子氣概但是情感纖細」這個主題為印象。之所以會有這樣的設
定，我們可以看到北斗神拳原作的彩色插畫，是不是既有男子氣
概，同時也很漂亮而且豔麗呢？
我想在這次的拳四郎作品將那個特質的部分加進去，所以有意識
地使用了發色較好的顏色。因為不是用噴筆等工具，而是全部都
用筆刷來表現色彩的漸層，所以我在作業時刻意將筆刷特有的筆
觸表情呈現出來，讓觀看者可以感受到其中的樂趣。皮膚的部分
透過光滑的漸層來表現出細緻乾淨的印象；相反的，衣服等部分
故意弄得粗糙一點，表現出男子氣概和力量。不過畢竟是動畫中
的角色，所以我也留意不要太多漸層而過於偏向寫實風格……
也就是說，不要塗得太寫實，有些部分也會故意塗得假一點。
©武論尊・原哲夫／COAMIX 1983, 版權許諾證BM-219

※本書中刊登的重塗上色作品均取得了製造商及版權方的許可。

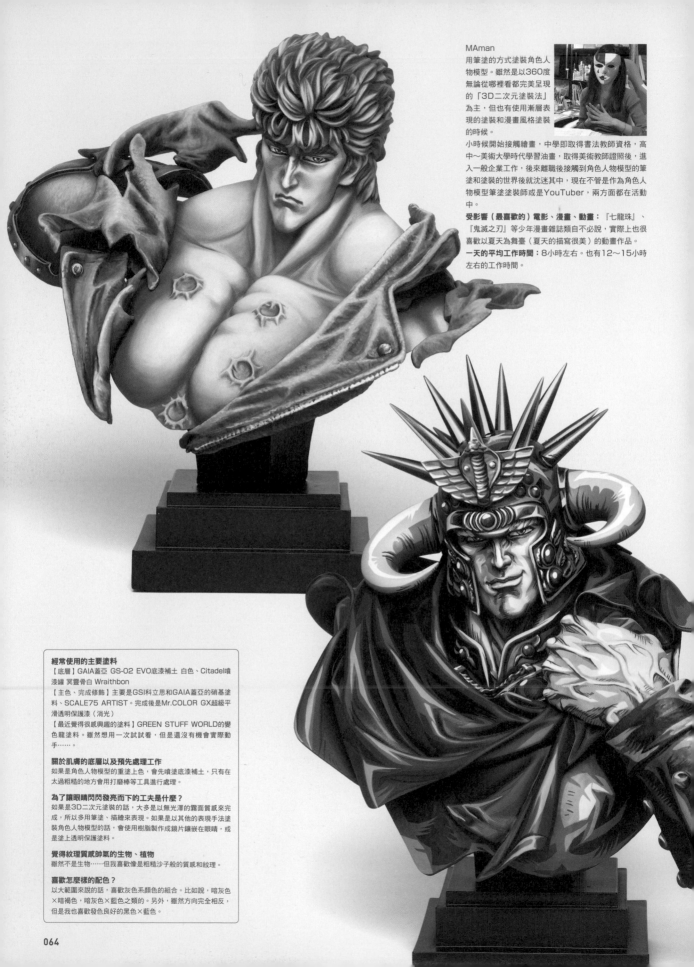

MAman
用筆塗的方式塗裝角色人物模型。雖然是以360度無論從哪裡看都完美呈現的「3D二次元塗裝法」為主，但也有使用漸層表現的塗裝和漫畫風格塗裝的時候。
小時候開始接觸繪畫，中學即取得書法教師資格，高中～美術大學時代學習油畫，取得美術教師證照後，進入一般企業工作，後來離職後接觸到角色人物模型的筆塗和塗裝的世界後就沈迷其中，現在不管是作為角色人物模型筆塗塗裝師或是YouTuber，兩方面都在活動中。
受影響（最喜歡的）電影、漫畫、動畫：『七龍珠』、『鬼滅之刃』等少年漫畫雜誌類自不必說，實際上也很喜歡以夏天為舞臺（夏天的描寫很美）的動畫作品。
一天的平均工作時間：8小時左右。也有12～15小時左右的工作時間。

經常使用的主要塗料
【底層】GAIA蓋亞 GS-02 EVO底漆補土 白色、Citadel噴漆罐 冥靈骨白 Wraithbon
【主色、完成修飾】主要是GSI科立思和GAIA蓋亞的硝基塗料、SCALE75 ARTIST。完成後是Mr.COLOR GX超級平滑透明保護漆（消光）
【最近覺得很感興趣的塗料】GREEN STUFF WORLD的變色龍塗料。雖然想一次試試看，但是還沒有機會實際動手……。

關於肌膚的底層以及預先處理工作
如果是角色人物模型的重塗上色，會先噴塗底漆補土，只有在太過粗糙的地方會用打磨棒等工具進行處理。

為了讓眼睛閃閃發亮而下的工夫是什麼？
如果是3D二次元塗裝的話，大多是以無光澤的霧面質感來完成，所以多用筆塗、描繪來表現。如果是以其他的表現手法塗裝角色人物模型的話，會使用樹脂製作成鏡片鑲嵌在眼睛，或是塗上透明保護塗料。

覺得紋理質感帥氣的生物、植物
雖然不是生物……但我喜歡像是粗糙沙子般的質感和紋理。

喜歡怎麼樣的配色？
以大範圍來說的話，喜歡灰色系顏色的組合。比如說，暗灰色×暗褐色，暗灰色×藍色之類的。另外，雖然方向完全相反，但是我也喜歡發色良好的黑色×藍色。

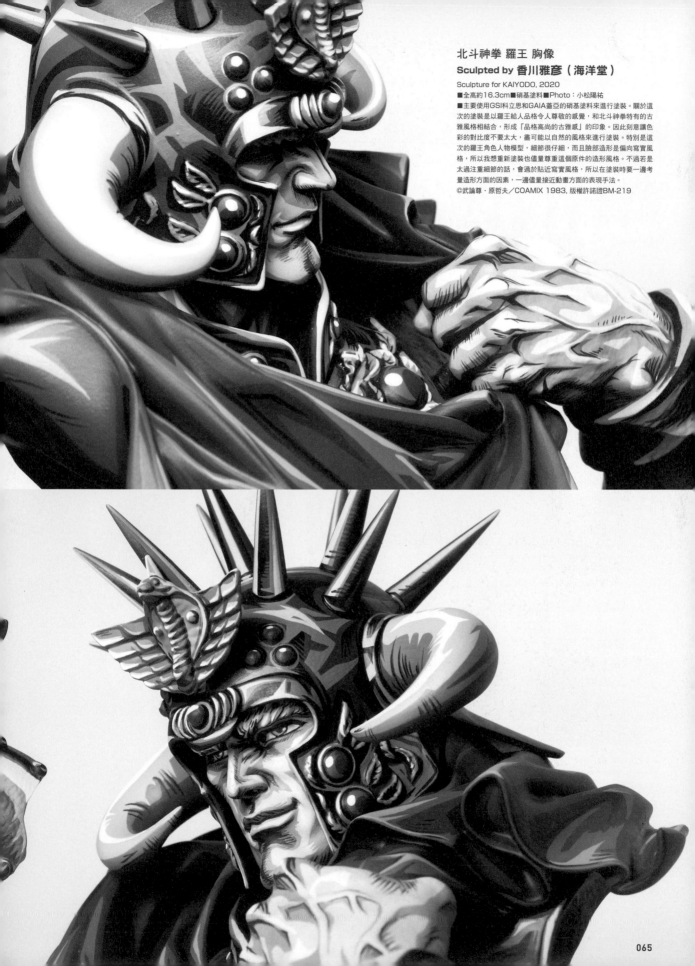

北斗神拳 羅王 胸像
Sculpted by 香川雅彦（海洋堂）
Sculpture for KAIYODO, 2020
■全高約16.3cm■硝基塗料■Photo：小松陽祐
■主要使用GSI科立思和GAIA蓋亞的硝基塗料來進行塗裝。關於這次的塗裝是以羅王給人品格令人尊敬的感覺，和北斗神拳特有的古雅風格相結合，形成「品格高尚的古雅感」的印象。因此刻意讓色彩的對比度不要太大，盡可能以自然的風格來進行塗裝。特別是這次的羅王角色人物模型，細節很仔細，而且臉部造形是偏向寫實風格，所以我想重新塗裝也儘量尊重這個原件的造形風格。不過若是太過注重細節的話，會過於貼近寫實風格，所以在塗裝時要一邊考量造形方面的因素，一邊儘量接近動畫方面的表現手法。
©武論尊・原哲夫／COAMIX 1983, 版權許諾證BM-219

Katsushige Akeyama

明山勝重

VILLAGE
RESIDENT EVIL.

經常使用的主要塗料
【底層】Finisher's Multi primer 多功能底漆
【主色、完成修飾】硝基塗料、壓克力塗料、琺瑯塗料
【最近覺得很感興趣的塗料】壓克力塗料（Vallejo、Citadel等等）

關於肌膚的底層以及預先處理工作
表面處理後，進行底漆處理（沒有做什麼特別的事情）。

為了讓眼睛閃閃發亮而下的工夫是什麼？
因為想表現出光滑的塗面，所以要仔細做好表面處理。呈現光澤的方式是使用噴筆噴塗硝基透明保護塗層後，再整理周圍的光澤。

覺得紋理質感帥氣的生物、植物
雖然算不上什麼特別的，但是在身邊的自然環境中仔細觀察的話，可以發現很多很不錯的紋理。

喜歡怎麼樣的配色？
低彩度，具有厚重感的配色，以及肌膚、金屬、皮革等混合在一起，質感對比度很高的配色。

CAPCOM × Gecco
『Resident Evil Village』
蒂米特雷斯庫夫人
Sculpted by **CAPCOM**
Sculpture for CAPCOM, 2021
■全高約41cm■硝基塗料、壓克力塗料、琺瑯塗料■Photo：小松陽祐
■雖然性格是獵奇的、殘虐的，但是同時也是身為母親的賣夫人。我的目標是把埋藏在恐怖的表面底下，內在角色的深度透過塗裝表現出來。塗料使用的是標準的硝基塗料、壓克力塗料、琺瑯塗料。服裝和首飾要表現出一眼就能看出價格昂貴的質感以及污損和疲敝的感覺。從資料中，將污斑和褪色的部位分佈拆解出來，描繪成讓觀者可以去想像那些是如何發生、又經過了多久時間。相反的，手套因為會變形成尖爪，所以是呈現出不常使用的乾淨狀態。皮膚以呈現出不是普通人的氣氛為基礎，用心在瞳孔和妝容上來表現隱藏在恐怖背後的角色性格的表情。

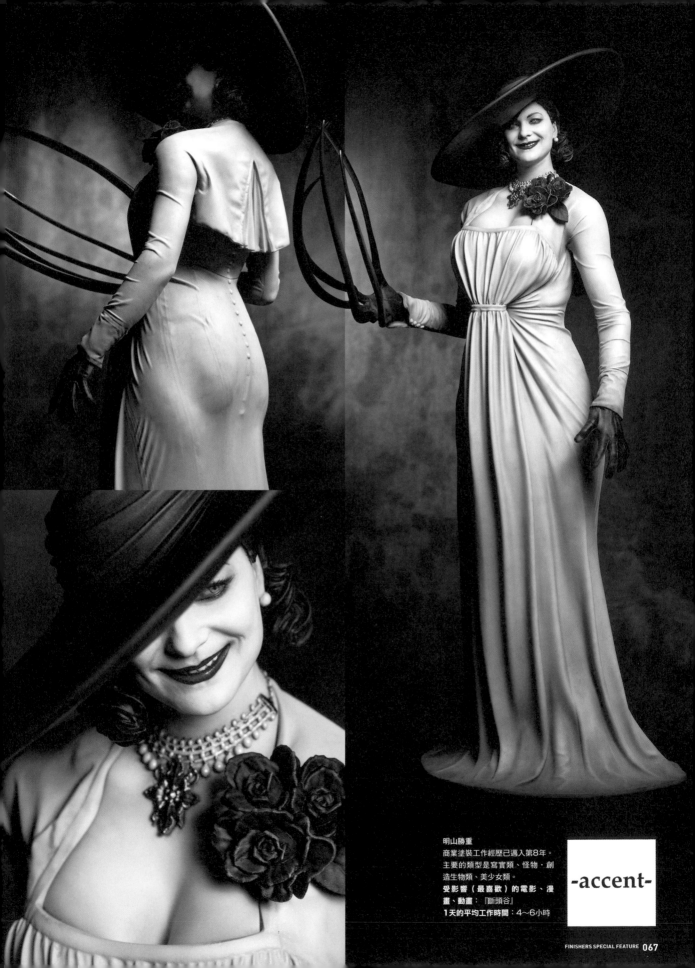

明山勝重
商業塗裝工作經歷已邁入第8年。
主要的類型是寫實類、怪物·創
造生物類、美少女類。
受影響（最喜歡）的電影、漫
畫、動畫：『斷頭谷』
1天的平均工作時間：4～6小時

-accent-

Mian Qiu-er

面球儿

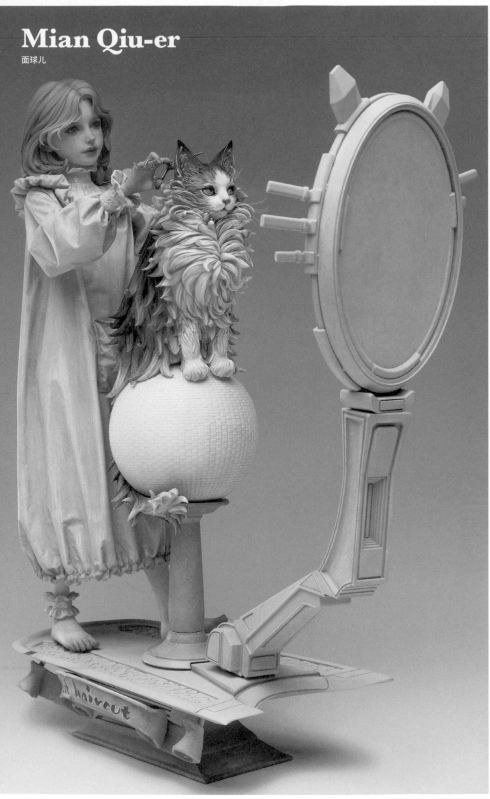

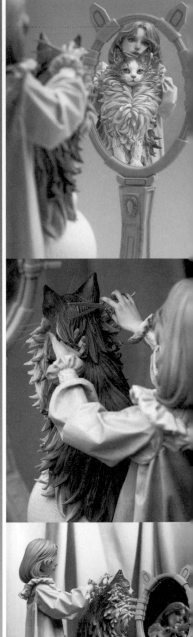

Cat haircut

Sculpted by Juanjuan

Original Sculpture, 2021

■全高約29cm

■油彩

■Photo：Chezter

■正在幫繃因貓修剪貓毛的少女。這個主題既創新又可愛。為了強調貓對於自己在鏡子裡映照出的新髮（毛）型感到滿意，將貓的眼睛塗裝得誇張了一些。我覺得淺色系和柔色系的組合是最適合的，完成後感到非常滿意。

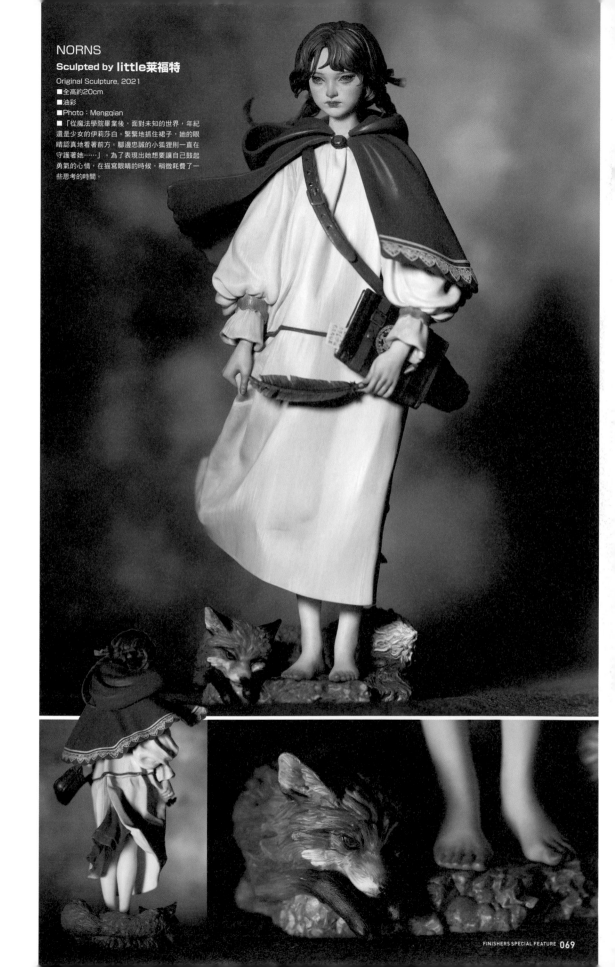

NORNS

Sculpted by little莱福特

Original Sculpture, 2021

■全高約20cm

■油彩

■Photo：Mengqian

■「從魔法學院畢業後，面對未知的世界，年紀還是少女的伊莉莎白。緊緊地抓住裙子，她的眼睛認真地看著前方。腳邊忠誠的小狐狸則一直在守護著她……」。為了表現出她想要讓自己鼓起勇氣的心情，在描寫眼睛的時候，稍微耗費了一些思考的時間。

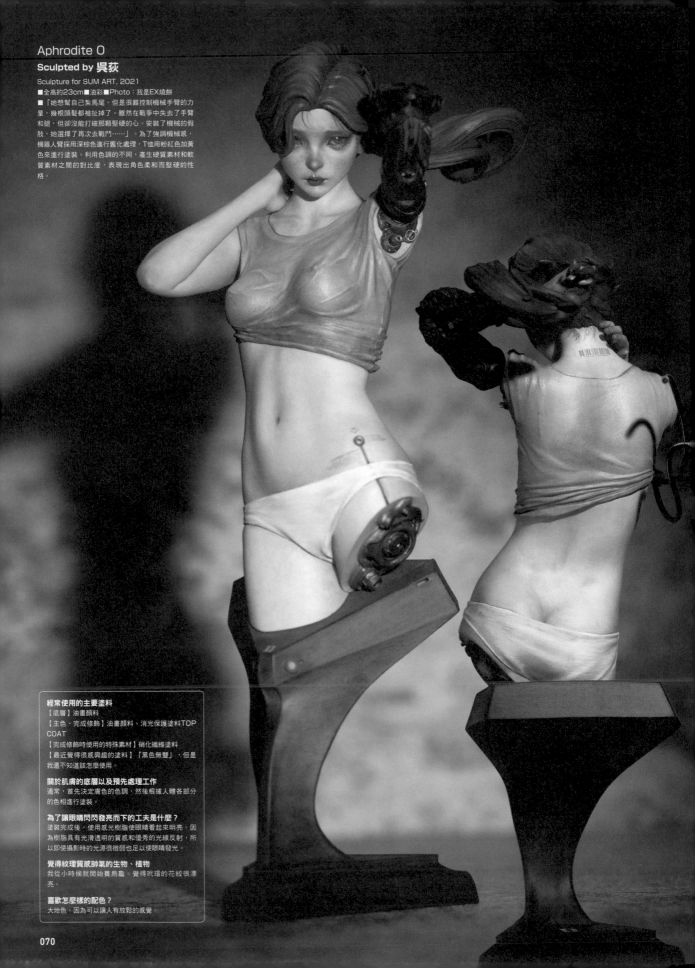

Aphrodite O

Sculpted by 吳荻

Sculpture for SUM ART, 2021

■全高約23cm■油彩■Photo：我是EX燒餅

■「她想幫自己紮馬尾，但是很難控制機械手臂的力量，幾根頭髮都被扯掉了。雖然在戰事中失去了手臂和腿，但卻沒能打破那顆堅硬的心。安裝了機械的假肢，她選擇了再次去戰鬥……」。為了強調機械感，機器人手臂採用深棕色進行舊化處理，T恤用粉紅色加黃色來進行塗裝。利用色調的不同，產生硬質素材和軟質素材之間的對比度，表現出角色柔和而堅硬的性格。

經常使用的主要塗料
【底層】油畫顏料
【主色・完成修飾】油畫顏料、消光保護塗料TOP COAT
【完成修飾時使用的特殊素材】硝化纖維塗料
【最近覺得很感興趣的塗料】「黑色無雙」，但是我還不知道該怎麼使用。

關於肌膚的底層以及預先處理工作
通常，首先決定膚色的色調，然後根據人體各部分的色相進行塗裝。

為了讓眼睛閃閃發亮而下的工夫是什麼？
塗裝完成後，使用感光樹脂使眼睛看起來明亮。因為樹脂具有光滑透明的質感和優秀的光線反射，所以即使攝影時的光源很微弱也足以使眼睛發光。

覺得紋理質感帥氣的生物、植物
我從小時候就開始養烏龜。覺得玳瑁的花紋很漂亮。

喜歡怎麼樣的配色？
大地色。因為可以讓人有放鬆的感覺。

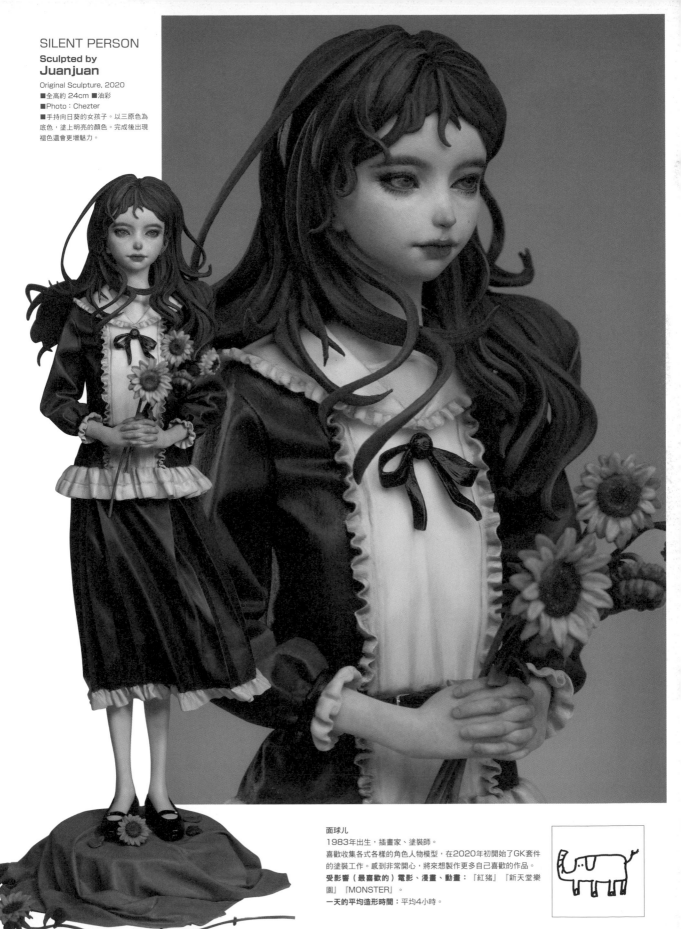

SILENT PERSON
Sculpted by
Juanjuan

Original Sculpture, 2020
■全高約 24cm ■油彩
■Photo：Chezter
■手持向日葵的女孩子。以三原色為底色，塗上明亮的顏色。完成後出現褪色還會更增魅力。

面球儿
1983年出生，插畫家、塗裝師。
喜歡收集各式各樣的角色人物模型，在2020年初開始了GK套件的塗裝工作。感到非常開心，將來想製作更多自己喜歡的作品。
受影響（最喜歡的）電影、漫畫、動畫：『紅猪』『新天堂樂園』『MONSTER』。
一天的平均造形時間：平均4小時。

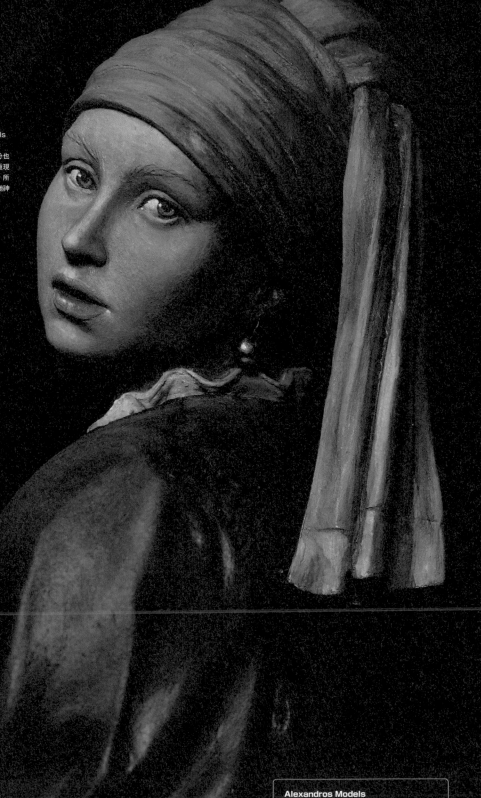

Keigo Murakami

村上圭吾

Girl with the Pearl earring
（戴著珍珠耳環的少女）

Sculpted by
Anastasiya Podorozhna
Sculpture for Alexandros Models, 2017

■全高約8cm（包含底座）
■水性壓克力塗料■Producer：Alexandros Models
■Photo：小松陽祐
■Anastasiya手中的造形，將在繪畫中看不到的部分也
表現得很好。但是這次我想要盡可能的以自己的風格重現
原畫為目標。因為是將繪畫的視點作為最優先的原則，所
以塗裝後的觀看角度相當侷限。這是一件能夠讓人心馳神
往於名畫之中，非常有趣的角色人物模型塗裝作品。
© Alexandros Models

Alexandros Models
以歷史人物、神話、名畫等藝術作品為主題製
作角色人物模型的西班牙製造商。
http://www.alexandrosmodels.com/

Tinker bell（奇妙仙子）
Sculpted by Patrick Masson
Sculpture for Blacksmith Miniatures, 2017
■全高約15cm（包含底座）■水性壓克力塗料
■Concept Artist：Jean-Baptiste Monge
■Producer：Blacksmith Miniatures
■Photo：小松陽祐
■由Patrick Masson所製作的超纖細造形作品。只是在組裝
過程中沒有讓零件破損或遺失，就足以讓人擺祝慶祝勝利的姿
勢了。從原來的插畫中可以感受到這三位角色聚在一起時的快
樂，但總覺得終究是一趟沒有結局的旅程。鳥的模特兒是煤山
雀，蟲的模特兒是蟋蟀。為了製作這件作品，收集很多資料。
© BLACKSMITH MINIATURES

Francis Peko
Sculpted by Lilim111
Sculpture for LH-CRAFT,
2020
■全高約15cm（包含底座）
■水性壓克力塗料
■Photo：小松陽祐
■Lilim111作品的表情造形表現總
是那麼有趣。給人一種壞心眼程度
稍微逾越了界限的危險女孩子印
象。影子的表現大量使用藍色到紫
色，這種會讓人有點毛骨悚然的顏
色。
©LH-CRAFT

左手工房
（LH-SCRAFT）
韓國的角色人物模型製
造商，原創的世界觀獲
得很多粉絲的喜愛。
https://lh-craft.com/

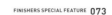

Blacksmith Miniatures
生產高品質精緻微縮模型的法國公司。
有許多以魔女、妖精、洞穴巨人等童話主題的
微縮作品。
https://www.blacksmith-miniatures.
com/

經常使用的主要塗料
【底層】GSI科立思 MR.FINISHING SURFACER液態補土1500（噴罐）
【主色、完成修飾】Scale75 ARTIST RANGE藝術家套漆組
【最近覺得很感興趣的塗料】Koyo Orient Japan的黑色無雙

關於肌膚的底層以及預先處理工作
噴完底漆補土後，使用號碼較大的海綿和研磨棒等打磨修飾。

為了讓眼睛閃閃發亮而下的工夫是什麼？
將高光描繪出來。

覺得紋理質感帥氣的生物、植物
我的興趣是在山中與河川等地採集生物，所以經常觀察那些生物。我覺得能夠接觸活著的真實生物是最棒的。最
近捕捉到的帥氣生物有鋸鍬形蟲、大星齒蛉、螳臂蟹、條紋長臂蝦、日本沼蝦、長臂蝦、長吻似鮈、琵琶湖鱲及
黑腹鱊。大星齒蛉朝我飛過來的時候實在又噁心又可怕！把我嚇個半死。我覺得螳臂蟹的外形非常帥氣，也很容
易飼養，推薦給大家。

喜歡怎麼樣的配色？
沒有特別喜歡的配色，不過不知道該如何是好的時候，經常從自己喜歡的繪畫和插畫中借用符合印象的靈感。不
僅限於配色，我都會盡可能地收集很多資料並加以活用。

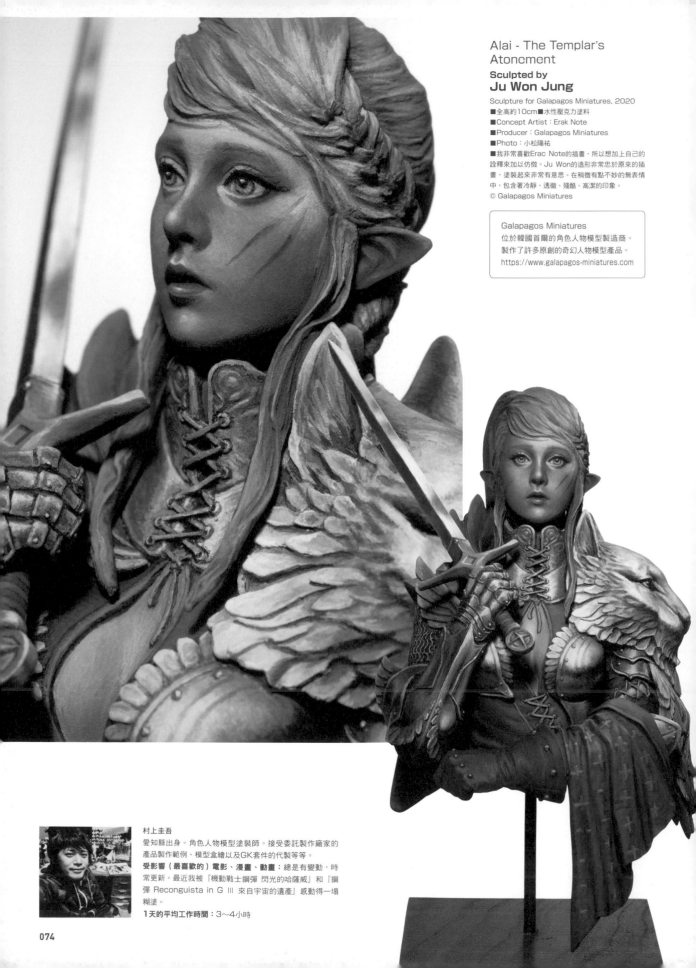

Alai - The Templar's Atonement

Sculpted by
Ju Won Jung

Sculpture for Galapagos Miniatures, 2020
■全高約10cm■水性壓克力塗料
■Concept Artist：Erak Note
■Producer：Galapagos Miniatures
■Photo：小松陽祐
■我非常喜歡Erac Note的插畫，所以想加上自己的
詮釋來加以仿做。Ju Won的造形非常忠於原來的插
畫，塗裝起來非常有意思。在稍微有點不妙的無表情
中，包含著冷靜、透徹、殘酷、高潔的印象。
© Galapagos Miniatures

Galapagos Miniatures
位於韓國首爾的角色人物模型製造商。
製作了許多原創的奇幻人物模型產品。
https://www.galapagos-miniatures.com

村上圭吾
愛知縣出身。角色人物模型塗裝師。接受委託製作廠家的
產品製作範例、模型盒繪以及GK套件的代製等等。
受影響（最喜歡的）電影、漫畫、動畫： 總是有變動，時
常更新。最近我被『機動戰士鋼彈 閃光的哈薩威』和『鋼
彈 Reconguista in G Ⅲ 來自宇宙的遺產』感動得一塌
糊塗。
1天的平均工作時間： 3〜4小時

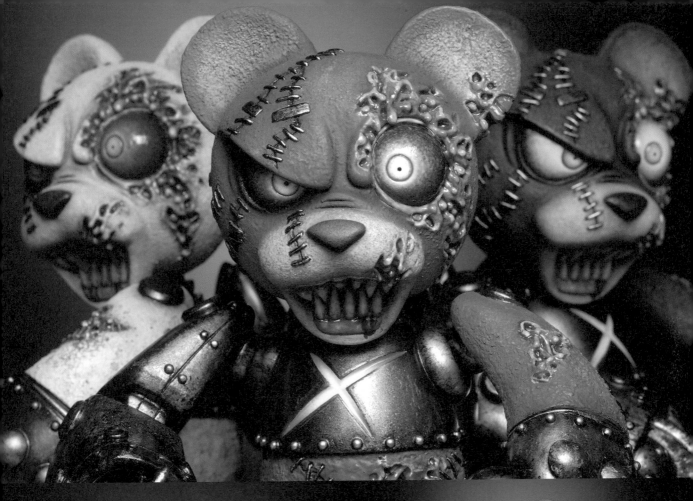

BEARSTEIN MARK II
Sculpted by 土肥典文（腐亂犬）

Original Sculpture, 2017
■全高約16.5cm（包含底座）■環氧樹脂補土、CYANON瞬間接著劑
■Photo：小松陽祐
■這是原創作品。2012年製作了BEARSTEIN的原型，並發售套件。5年後按照自己的詮釋進行了重製，名稱也改為MARK II。以泰迪熊風格的熊為主題，雖然造形方面的資訊量較少，在形狀上也很容易表現出借鏡的主題，即使加上各部分不同要素的變化設計（腐敗和機械部分），只要外形輪廓沒有大幅度變形的話，我想應該還是可以呈現出標準印象中熊的可愛形象。再來就是單純地將自己從以前就喜歡或受影響的要素摻入作品的設計了。

Norifumi Dohi (Franken)
土肥典文（腐亂犬）

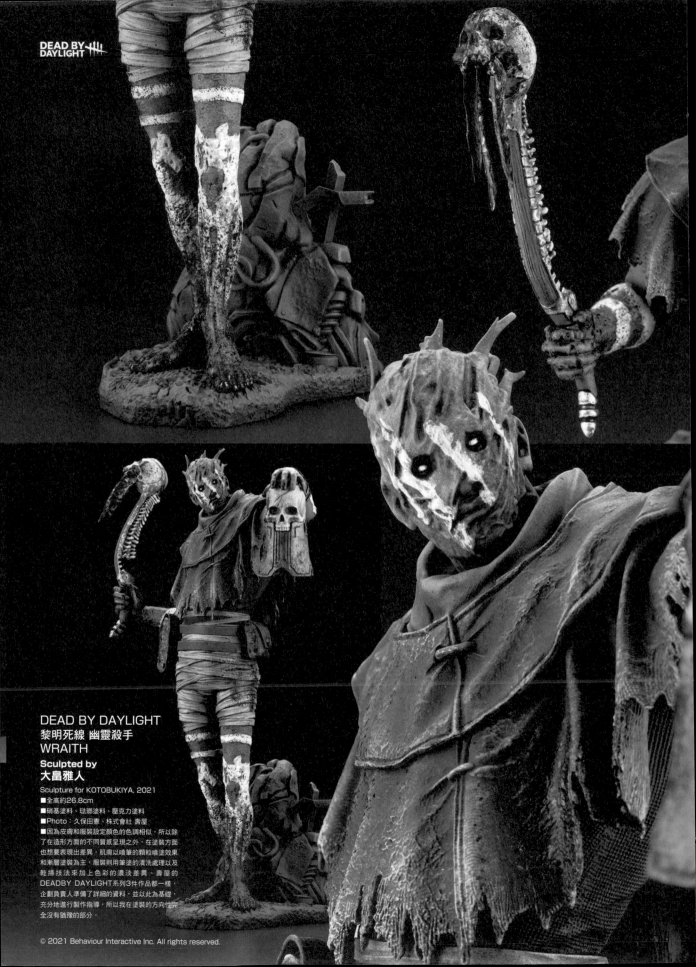

DEAD BY DAYLIGHT
BY DAYLIGHT

DEAD BY DAYLIGHT
黎明死線 幽靈殺手
WRAITH

Sculpted by
大畠雅人

Sculpture for KOTOBUKIYA, 2021

■全高約26.8cm
■硝基塗料、琺瑯塗料、壓克力塗料
■Photo：久保田憲、株式會社 壽屋
■因為皮膚和服裝設定顏色的色調相似，所以除
了在造形方面的不同質感呈現之外，在塗裝方面
也想要表現出差異。肌膚以噴筆的顆粒噴塗效果
和漸層塗裝為主，服裝則用筆塗的潰洗處理以及
乾掃技法來加上色彩的濃淡差異。壽屋的
DEADBY DAYLIGHT系列3件作品都一樣，
企劃負責人準備了詳細的資料，並以此為基礎，
充分地進行製作指導，所以我在塗裝的方向性完
全沒有猶豫的部分。

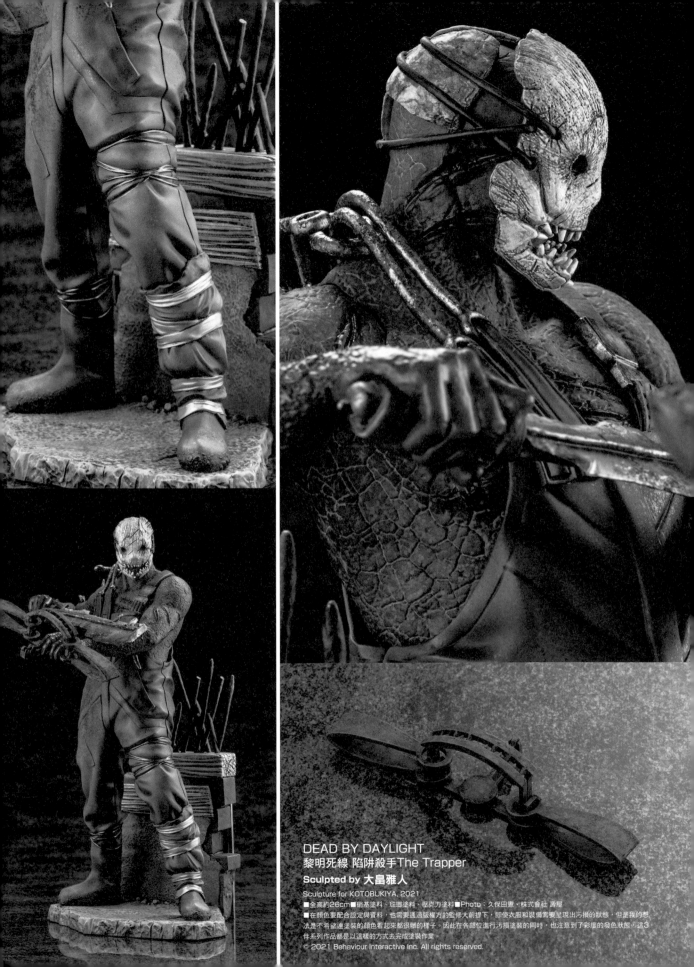

DEAD BY DAYLIGHT
黎明死線 陷阱殺手The Trapper

Sculpted by 大畠雅人
Sculpture for KOTOBUKIYA, 2021

■全高約26cm■硝基塗料、琺瑯塗料、壓克力塗料■Photo：久保田憲・株式會社 壽屋
■在顏色要配合設定與資料，也需要通過版權方的監修大前提下，即使衣服和裝備需要呈現出污損的狀態，但是我的想
法是不希望連塗裝的顏色看起來都很髒的樣子，因此在各部位進行污損塗裝的同時，也注意到了彩度的發色狀態。這3
件系列作品都是以這樣的方式去完成塗裝作業。

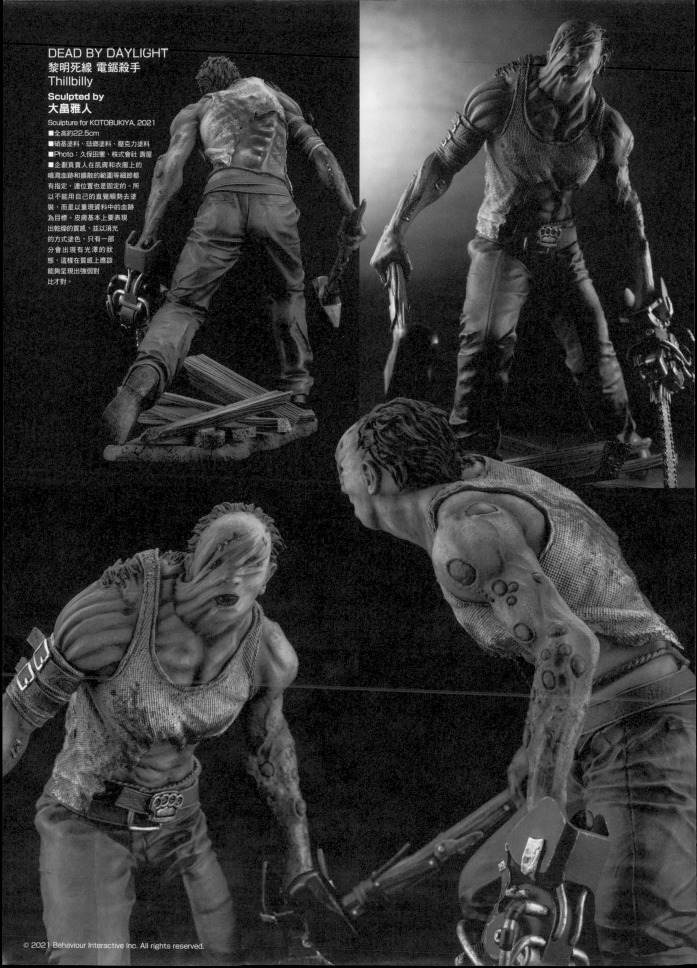

DEAD BY DAYLIGHT
黎明死線 電鋸殺手
Thillbilly

Sculpted by
大畠雅人

Sculpture for KOTOBUKIYA, 2021
■全高約22.5cm
■硝基塗料、琺瑯塗料、壓克力塗料
■Photo：久保田憲、株式會社 壽屋
■企劃負責人在肌膚和衣服上的
噴濺血跡和擴散的範圍等細節都
有指定，連位置也是固定的。所
以不能用自己的直覺順勢去塗
裝，而是以重現資料中的血跡
為目標。皮膚基本上要表現
出乾燥的質感，並以消光
的方式塗色，只有一部
分會出現有光澤的狀
態，這樣在質感上應該
能夠呈現出強弱對
比才對。

Silent Hill 3 / Robbie the Rabbit
Sculpted by 赤尾慎也（HEADLONG）

Sculpture for Gecco, 2014
■全高約34cm■硝基塗料、琺瑯塗料、壓克力塗料
■Photo：木許 一（Studio water）
■雖然這件作品的塗裝是在8年前，但是在試作階段時，由於植絨塗裝的部位無法修改溢出範圍的部分和污漬的關係，所以在作業中的處理要很慎重，很有緊張感，這一點給我留下了很深的印象。口部周圍血跡的地方，在試塗用的零件上發現如果以溶劑稀釋後，塗料會過度滲入到面料中，導致血跡的位置和形狀大幅偏離了原本的規劃，所以在正式塗裝的零件上就以不使用溶劑，只用水稀釋過的TAMIYA壓克力塗料來進行塗裝。如果有需要讓顏色強烈發色的部位，則用筆塗的方式將未稀釋的塗料直接擦塗在表面，讓顏色固定上去。
©Konami Digital Entertainment

經常使用的主要塗料
【底層】底漆補土（GSI科立思、TAMIYA）、多功能底漆（Finisher's）、金屬塗裝用底漆（TAMIYA）
【主色、完成修飾】壓克力塗料（TAMIYA）、硝基塗料（GSI科立思、GAIA蓋亞）、琺瑯塗料（TAMIYA、GAIA蓋亞）
【完成修飾時使用的特殊素材】塗料和補土都沒有使用到特殊的東西。所有的材料都是使用在大型量販店（包括網購）就可以買得到，供貨穩定的產品。

【最近覺得很感興趣的塗料】以前曾經使用過Liquitex 麗可得，或是不透明壓克力顏料來當作珍珠光澤塗料。近年來，受惠於模型塗料的種類和多樣性得到了進一步擴展，各種塗料的性能對我來說都有很大的幫助。

關於肌膚的底層以及預先處理工作
基本上主要使用無色透明的底漆，不過有時因為對象物的氣泡和高低落差較多，加上成型顏色也不一定是白色或淺象牙色，所以也有使用底漆補土的情況。

為了讓眼睛閃閃發亮而下的工夫是什麼？
如果是可以依照自己的喜好去塗裝的話，眼睛大多會用透明保護塗料來做頂層被膜處理當作最後修飾。如果是怪物眼睛的話，有時為了呈現出細微的反射效果，會在瞳孔中混入金屬質感顏料來塗色。如果是工作的話，根據案件的不同會有各式各樣的情況，但是因為要考慮到批量生產的條件，有時眼睛本身是以消光方式塗裝，再加上描繪高光的方式呈現光澤。

覺得紋理質感帥氣的生物、植物
實際存在的動物口腔內部，還有眼睛的顏色和構造。常常可以觀察到和人類完全不同的情況。我覺得鱷魚的眼睛很帥氣。

喜歡怎麼樣的配色？
以前喜歡的是像林布蘭（Rembrandt）的繪畫一樣的明暗顏色。最近喜歡的是變形金剛G-2和EU那種對眼睛不太友善的配色。隨著年紀增長，變得愈來愈喜歡色數和細節描繪不至於過量，看起來甚至有些簡樸的修飾風格及表現方式。

土肥典文（腐亂犬）
1982年出生。畢業於大阪藝術大學美術專業。曾任職於角色人物模型製造公司，2008年開始以商業工廠塗裝上色樣本為主的自由契約塗裝師身分。造形屬於興趣範圍內的個人愛好。10歲的時候第一次接觸GK套件，自從當時受到那個造形與該領域獨特的環境影響以來，終於造就了現在的自己。

受影響（最喜歡的）電影、漫畫、動畫：『科學怪人（1931年版）』、『發條橘子』、『計程車司機』、『哥吉拉vs碧奧蘭蒂』、『魔鬼終結者2』、『變形金剛』
1天平均工作時間：8小時

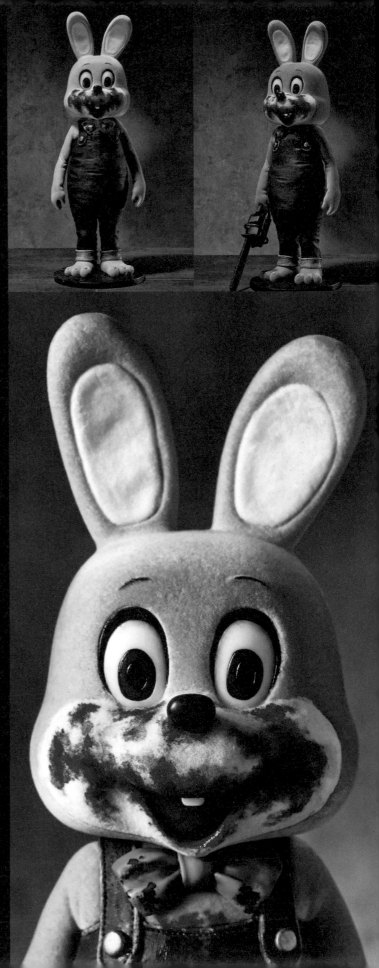

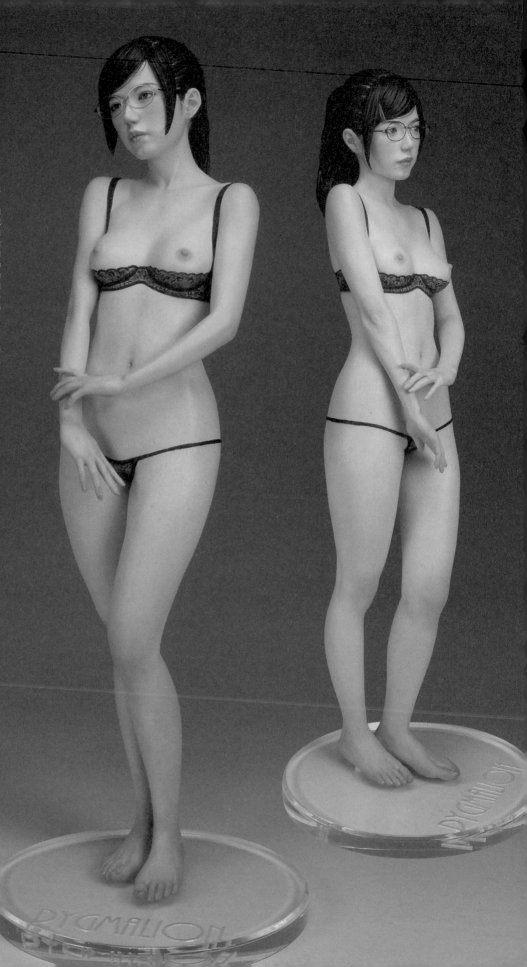

Hiroshi Tagawa

田川 弘

HQ06-01

Sculpted by 林 浩己

Original Sculpture, 2018

■ 全高約26.5cm（不含壓克力底座）

■ 在硝基底漆補土之上施以油彩＆琺瑯塗料

■ Photo：田川 弘

■ 因為覺得原本GK套件的盒繪太過樸素？？（要被林浩己老師罵了……）所以就以更華麗，而且更加情色！！為主題努力來完成塗裝。平時是大企業的總經理秘書。雖然外貌有點樸素，但在那緊身帥氣的秘書套裝底下……脫掉之後可不得了了……之類的（笑）。原本的造形白模是穿著股上較深的蕾絲時尚底褲，但為了追求更性感……因此，將底褲改造成うしじまいい肉推出的內衣品牌「PredatorRat」風格的超低腰底褲設計。將套件附屬的下框眼鏡替換成以前買的蝕刻片眼鏡。還有一定要的睫毛植毛，再加上這次的新挑戰：試著表現出頭髮的散落髮絲。（睫毛只使用在價格單一商店購買的假睫毛的尖端部分。散落的髮絲則是使用黑色的油漆刷毛）

經常使用的主要塗料

【底層】硝基底漆補土。以TAMIYA的粉紅色底漆補土整體噴塗完後，再以噴筆在形狀的凸部噴塗GAIA蓋亞的EVO底漆補土 膚色。

【主色、完成修飾】油彩筆塗。想要改變質感的時候，會使用硝基塗料噴罐或是用噴筆噴塗壓克力塗料，還有以透明琺瑯塗料為整體加上保護塗膜。

【完成修飾時使用的特殊素材】有時會按壓金箔或銀箔。

關於肌膚的底層以及預先處理工作

以TAMIYA的粉紅色底漆補土整體噴塗完後，再以噴筆在形狀的凸部噴塗GAIA蓋亞的EVO底漆補土 膚色。

還有，我在質感表現中最重視的是塗裝面的凹凸。因為油彩乾得慢，所以我對筆跡很講究，會利用筆跡呈現出各式各樣的凹凸形狀。比如說頭髮，會沿著髮流，留下像線條一樣的筆跡之類……。布質的部分則留下像點描一樣的筆觸……。

為了讓眼睛閃閃發亮而下的工夫是什麼？

使用透明琺瑯塗料來加上保護塗層或是以UV硬化透明樹脂來加上保護塗層。基本上不會用顏料來畫高光。

喜歡怎麼樣的配色？

我最喜歡白色單色搭配膚色或是用黑色單色來搭配膚色，又或者是在白色和黑色的組合中稍微加上灰色來搭配膚色。

田川 弘
自幼便擅長於繪畫。高中‧大學都就讀美術相關科系。專攻西洋繪畫。29歲在首次報名參賽的大型公募展中一口氣獲得「大賞」首獎。原本以為順風順水的畫家之路，沒想到在35歲就中途挫折。後來因緣巧合接觸到了GK模型套件（擬真寫實人物模型）的世界並沈迷其中，自2011年左右開始正式的GK模型套件塗裝工作。經常舉辦或參加個展、團體展，直到現在。

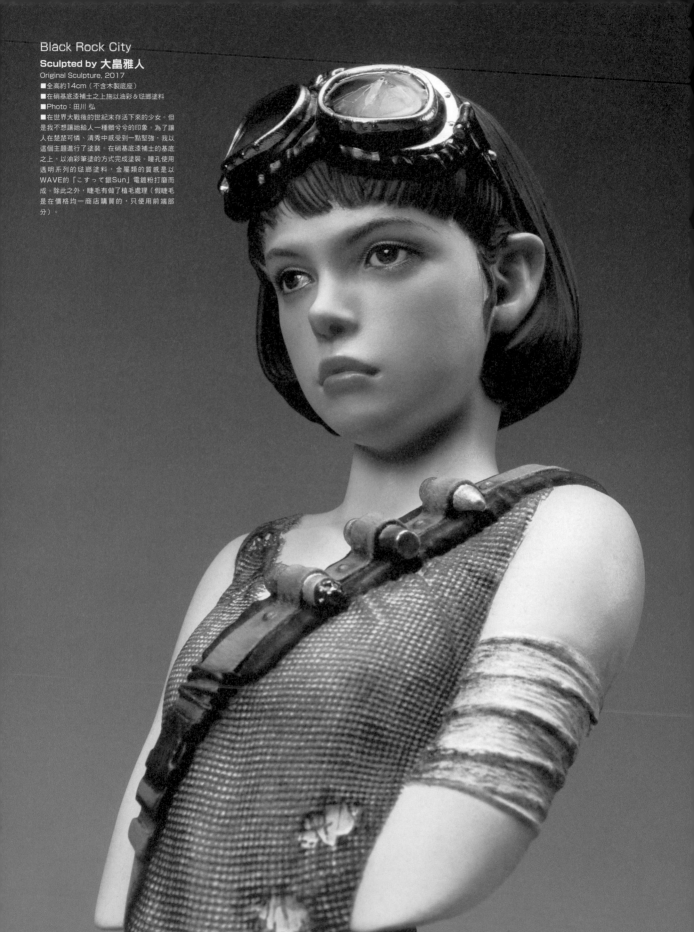

Black Rock City
Sculpted by 大畠雅人

Original Sculpture, 2017

■全高約14cm（不含木製底座）
■在硝基底漆補土之上施以油彩＆琺瑯塗料
■Photo：田川 弘

■在世界大戰後的世紀末存活下來的少女。但是我不想讓她給人一種體弱的印象。為了讓人在楚楚可憐、清秀中感受到一點堅強，我以這個主題進行了塗裝。在硝基底漆補土的基底之上，以油彩筆塗的方式完成塗裝。瞳孔使用透明系列的琺瑯塗料，金屬類的質感是以WAVE的「こすって銀Sun」電鍍粉打磨而成。除此之外，睫毛有做了植毛處理（假睫毛是在價格均一商店購買的，只使用前端部分）。

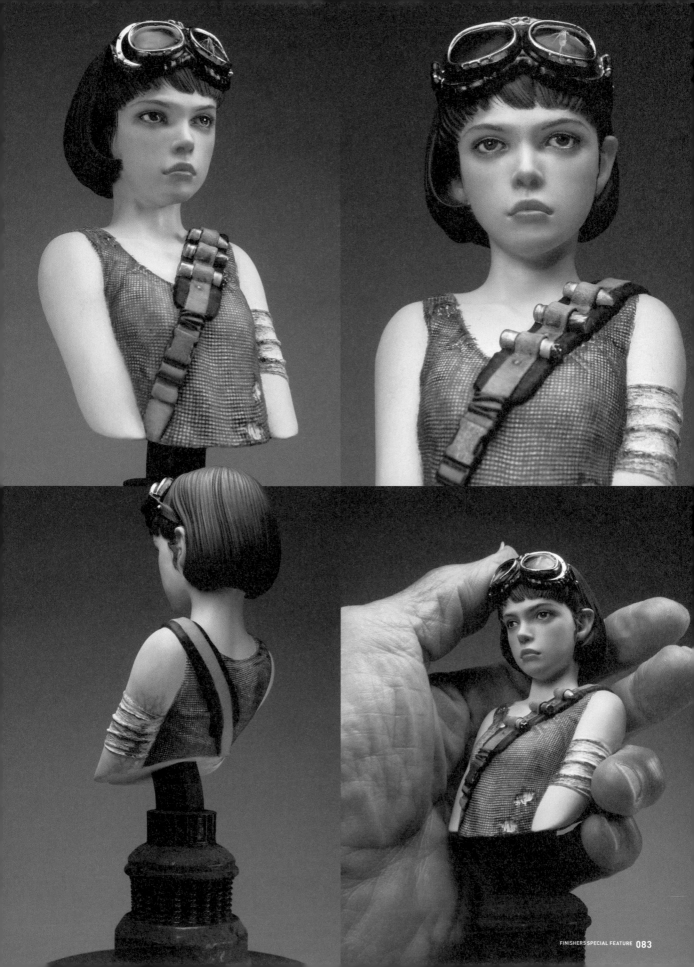

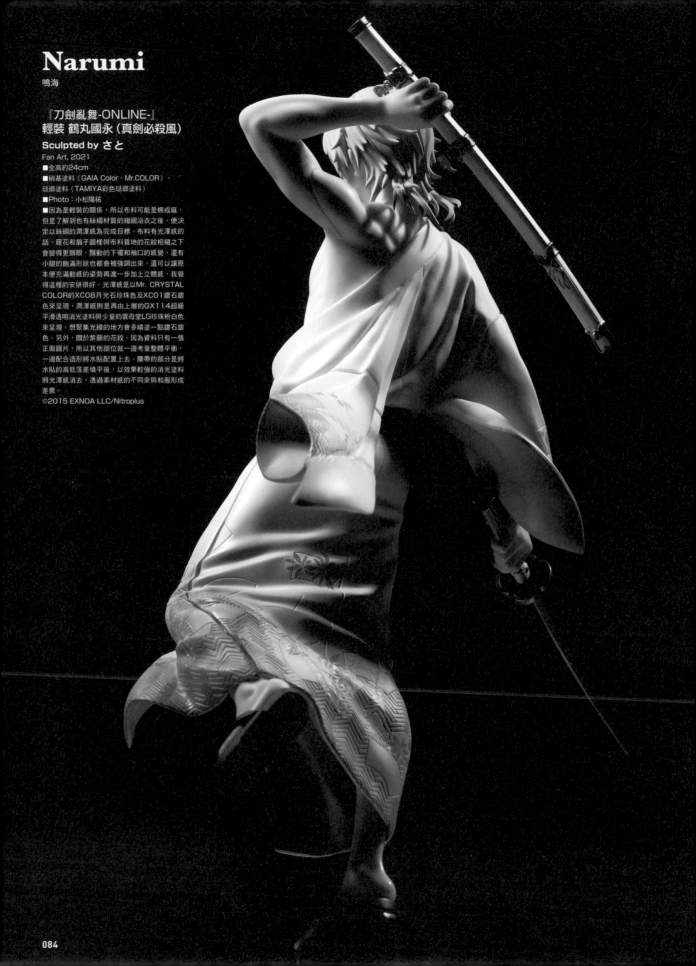

Narumi
鳴海

『刀劍亂舞-ONLINE-』
輕裝 鶴丸國永（真劍必殺風）
Sculpted by さと
Fan Art. 2021
■全高約24cm
■硝基塗料（GAIA Color、Mr.COLOR）、
　琺瑯塗料（TAMIYA彩色琺瑯塗料）
■Photo：小松陽祐
■因為是輕裝的關係，所以布料可能是棉或麻，
　但是了解到也有絲綢材質的綢綢浴衣之後，便決
　定以絲綢的潤澤感為完成目標。布料有光澤感的
　話，藤花和扇子圖樣與布料質地的花紋相襯之下
　會變得更顯眼，飄動的下襬和袖口的感覺，還有
　小腿的飽滿形狀也都會被強調出來，這可以讓原
　本便充滿動感的姿勢再進一步加上立體感，我覺
　得這樣的安排很好。光澤感是以Mr. CRYSTAL
　COLOR的XC08月光石珍珠色及XC01鑽石銀
　色來呈現，潤澤感則是再由上層的GX114超級
　平滑透明消光塗料與少量的雲母堂LG珍珠粉白色
　來呈現。想聚集光線的地方會多噴塗一點鑽石銀
　色。另外，關於紫藤的花紋，因為資料只有一張
　正面圖片，所以其他部位就一邊考量整體平衡，
　一邊配合造形將水貼配置上去。腰帶的部分是將
　水貼的高低落差填平後，以效果較強的消光塗料
　將光澤感消去，透過素材感的不同來與和服形成
　差異。
©2015 EXNOA LLC/Nitroplus

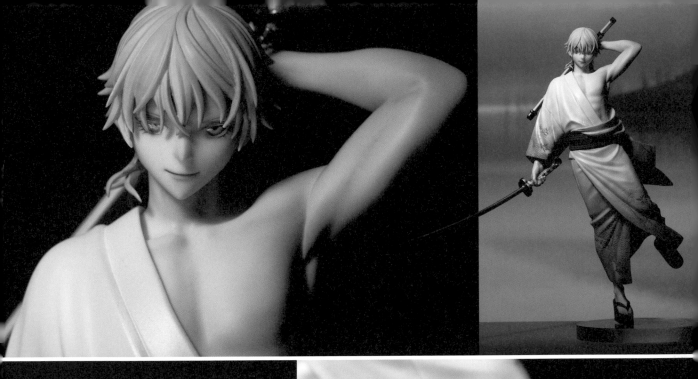

經常使用的主要塗料
【底層】Finisher's 多功能底漆、GAIA蓋亞 底漆補土各色
【主色、完成修飾】Mr.COLOR、GAIA Color塗料、
MODELKASTEN、TAMIYA彩色琺瑯塗料、粉彩、珠光粉
【最近覺得很感興趣的塗料】珠光粉或是加入珠光粉的塗料

關於肌膚的底層以及預先處理工作
肌膚基本上大多是以無底漆塗裝法來完成，所以會先仔細確
認了氣泡和傷痕的狀態後，直接噴塗Finisher's的底漆。最
近則在GAIA蓋亞的GS-02 EVO底漆補土 白色之上，噴塗
出一層較厚的透明保護塗膜後，再塗上膚色塗料，或是先加
入珠光粉類的塗料，再噴塗膚色等等，做了各式各樣的實
驗。

為了讓眼睛閃閃發亮而下的工夫是什麼？
如果是偏於動畫的造形作品，會描繪出高光。也可以塗上一
些含有珠光粉或亮片的塗料。如果是接近寫實的造形作品，
則會在瞳孔裡滴入厚厚的樹脂，使光線能聚集在此。

喜歡怎麼樣的配色？
深藍色加上少許金色，薄荷色加上少許金色等等，我喜歡稍
微帶點金色的配色，經常會使用。另外，我也喜歡沈穩色調
的配色，所以在完成的階段整體噴塗薄薄一層灰色、棕色、
紫色等顏色，使顏色看起來更沈穩一些。

鳴海
自由工作者塗裝師。
接受廠家或是個人的委託，
以半寫實類和動畫類的角色
人物模型塗裝為中心活動
中。過去的作品刊登在個人
網頁上。

受影響（最喜歡）的電影、漫畫、動畫、遊戲：『瘋狂麥
斯：憤怒道』『金牌特務』『咒術迴戰』『ICO迷霧古
城』『汪達與巨像』
1天平均工作時間：8小時

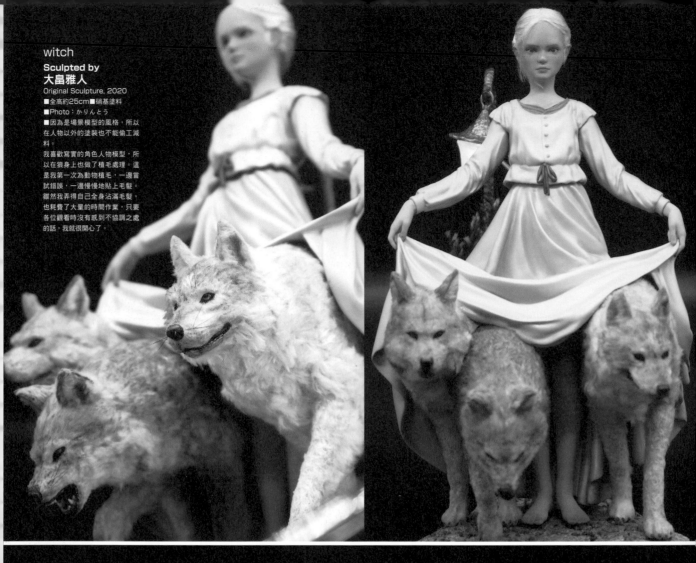

witch

Sculpted by
大畠雅人
Original Sculpture, 2020
■全高約25cm■硝基塗料
■Photo：かりんとう
■因為是場景模型的風格，所以在人物以外的塗裝也不能偷工減料。

我喜歡寫實的角色人物模型，所以在狼身上也做了植毛處理。這是我第一次為動物植毛，一邊嘗試錯誤，一邊慢慢地貼上毛髮。雖然我弄得自己全身沾滿毛髮，也耗費了大量的時間作業，只要各位觀看時沒有感到不協調之處的話，我就很開心了。

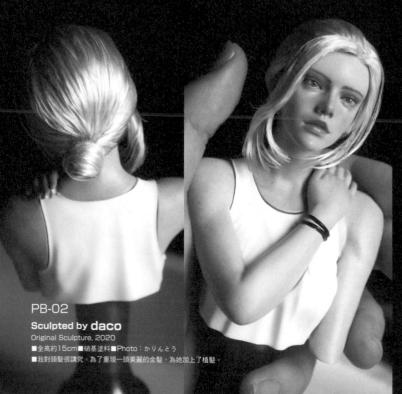

PB-02

Sculpted by daco
Original Sculpture, 2020
■全高約15cm■硝基塗料■Photo：かりんとう
■我對頭髮很講究。為了重現一頭美麗的金髮，為她加上了植髮。

經常使用的主要塗料
【底層】GSI科立思 Mr. SURFACER液態補土（灰色）
【主色、完成修飾】GSI科立思 Mr.COLOR、TAMIYA彩色琺瑯塗料
【完成修飾時使用的特殊素材】睫毛植毛、體毛（絹絲線、化纖）、衣服布料
【最近覺得很感興趣的塗料】GSI科立思 鋼彈麥克筆EX（外型為麥克筆型，很簡單就能呈現出電鍍金屬色風格的塗色效果）

關於肌膚的底層以及預先處理工作
噴塗GSI科立思 Mr. SURFACER液態補土（灰色）。底層基本上都是使用噴罐，只有臉部因為不想要塗得太厚，所以是用噴筆噴塗。

為了讓眼睛閃閃發亮而下的工夫是什麼？
塗上UV樹脂透明塗料。如果眼睛沒有太大的凹凸形狀，也可以稍微塗得厚一些。

覺得紋理質感帥氣的生物、植物
雖然答案有點離題，但是我經常觀看包含人像在內的各式各樣的生物的3DCG作品。紋理會比實物更真實地表現出來，可以讓我學到很多。

喜歡怎麼樣的配色？
淺綠色×深綠色。

かりんとう（Karintou）
喜歡真實的角色人物模型！因為以前在塗料廠商工作，所以喜歡各種不同的塗裝作業。現在從事與顏色相關的工作。

受影響（最喜歡的）電影、漫畫、動畫：美漫系列電影、『七龍珠』

1天的平均工作時間：1～2小時（假日工作10小時左右）

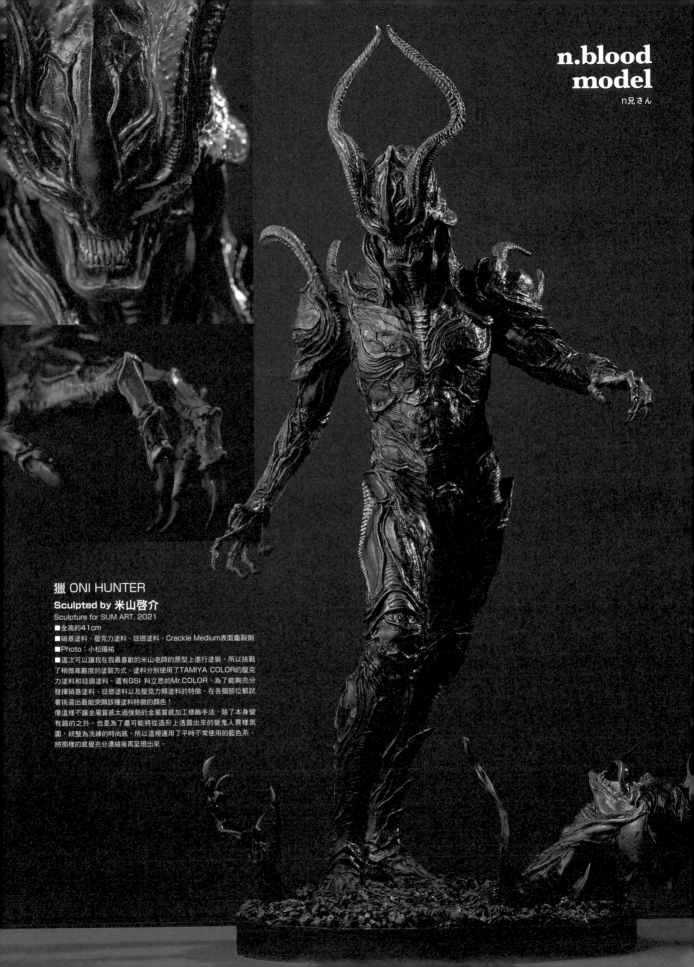

獵 ONI HUNTER

Sculpted by 米山啓介

Sculpture for SUM ART, 2021

■全高約41cm

■硝基塗料、壓克力塗料、琺瑯塗料、Crackle Medium表面龜裂劑

■Photo：小松陽祐

■這次可以讓我在我最喜歡的米山老師的原型上進行塗裝，所以挑戰了稍微高難度的塗裝方式。塗料分別使用了TAMIYA COLOR的壓克力塗料和琺瑯塗料，還有GSI 科立思的Mr.COLOR。為了能夠充分發揮硝基塗料、琺瑯塗料以及壓克力類塗料的特徵，在各個部位都試著挑選出最能突顯該種塗料特徵的顏色！

像這樣不讓金屬質感太過強勢的金屬質感加工修飾手法，除了本身蠻有趣的之外，也是為了盡可能將從造形上透露出來的獵鬼人異樣氛圍，統整為洗練的時尚感，所以這裡運用了平時不常使用的藍色系，將那樣的感覺充分濃縮後再呈現出來。

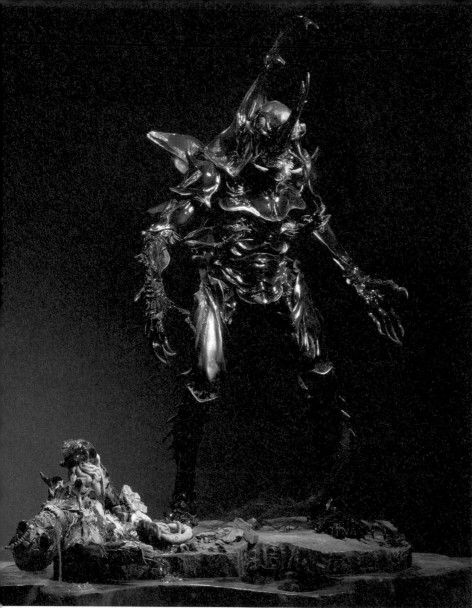

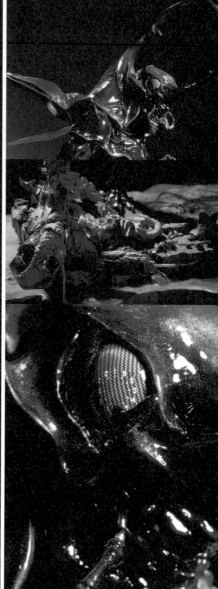

ATROSIUS
Sculpted by 米山啓介
Sculpture for SUM ART, 2020

■全高約33cm■硝基塗料、壓克力塗料、琺瑯塗料■Photo：小松陽祐

■關於ATROSIUS（凶暴型態）的配色，純粹是以鍬形蟲和獨角仙的顏色來決定配色。原始形象是參考了「彩虹鍬形蟲」，用透明類塗料完成的。主要使用的是灰色底漆補土作為底層，再加上Mr.COLOR Black（黑色）。然後再由上層噴塗GAIA蓋亞 Ex-Clear透明塗料，讓表面呈現出光澤感，接著使用高級鏡面電鍍鉻銀色（PREMIUM MIRROR CHROME），製作出銀色的鏡面塗膜。背部和大腿的金色部分自不必說，全身也用透明棕色的重疊塗色來表現。金色部分是在鏡面電鍍鉻銀色之上使用GSI科立思的透明黃色塗料來上色。翅膀的紅色甲殼部分也同樣是在鏡面電鍍鉻銀色重疊噴塗透明紅色。不仔細看照片的話可能不會注意到，下半身貼滿梵文的水貼，特別是從左腳的大腿到小腿肚，使用了大量的Vertex梵文水貼。這次的ATROSIUS，在全身各部位都有反覆實施在水貼上面重疊塗上透明塗裝的水貼包埋作業。因為想讓文字和花紋看起來像是從身體內部浮現出來，所以我運用了經常可以在電吉他上看到的裝飾手法，以像Brown Sunburst（Fender芬達樂器）那樣的漸層透明塗裝＋水貼，表現出了創造生物全身散發不祥之氣的另一種世界觀。除此之外，還在眼睛裡貼上黃色的碳纖維水貼，並在上面再重疊貼上以不可思議的文字組成的環狀水貼，總之大量地放入各種水貼，「玩」得很開心。對於最後的完成修飾，我為了要讓大家一眼就能看出這是我的作品，總是努力將自己的個性透過細節工夫的講究和創意來傳達給大家，我自己也很享受這個過程。

經常使用的主要塗料
【底層】使用GSI科立思的Mr. SURFACER液態補土1200。
【主色、完成修飾】因為我沒有特別限制自己製作的類別，所以光澤和消光兩種都會用到。所以並沒有特別主要的塗裝方式。無論是噴筆還是筆塗都可以自由切換使用。
【完成修飾時使用的特殊素材】經常使用昆蟲翅膀（台灣）。
【最近覺得很感興趣的塗料】GSI科立思的Ex-Clear類與金屬質感類塗料的顏色非常漂亮，相當吸引人。

關於肌膚的底層以及預先處理工作
基本上把油分全部清洗乾淨後，再噴塗底漆補土來做修飾。底漆補土的顏色會根據上層的顏色不同，分為膚色、灰色、胭脂紅色等區別使用。

為了讓眼睛閃閃發亮而下的工夫是什麼？
根據情況不同，有時會裝上燈飾，也有使用螢光塗料的情形。不過，如果是用普通的素色塗料完成塗裝的話，攝影的時候會想辦法利用照明來讓眼睛看起來閃閃發光。

覺得紋理質感帥氣的生物、植物
昆蟲類我都喜歡，特別喜歡竹節蟲和角蟬。

喜歡怎麼樣的配色？
沒什麼特別喜歡的配色（笑）。金屬質感塗料也好，珠光塗料也好，素色塗料也好，我都喜歡。迷彩、污漬也都喜歡，所以我經常會去意識到要透過塗裝來擴大作品的印象幅度。

n兄さん（n.blood model）
擔任模型社團「千葉しぼり」的代表人。工作是代理製作，按照客人的訂單內容進行塗裝和製作。興趣是收集Nike運動鞋。
受影響（最喜歡的）電影、漫畫、動畫：受影響的電影是『瑪坦戈』和『妖怪大戰爭』。
一天平均工作時間：沒什麼特定的工作時間，興致來了連續幾小時都不是問題，沒心情的話也有可能一整天都完全不碰工作。

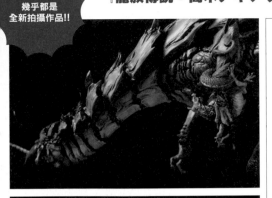
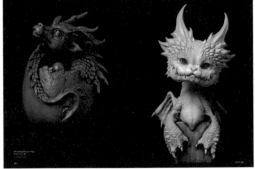
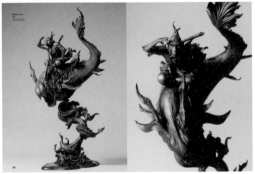
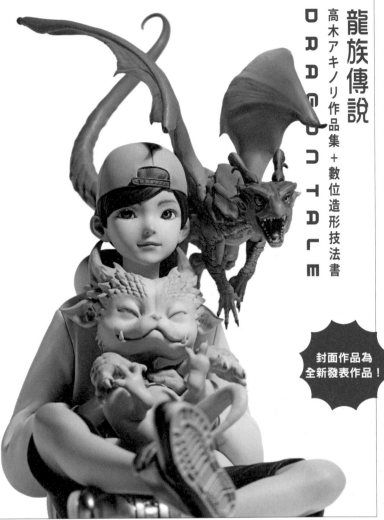
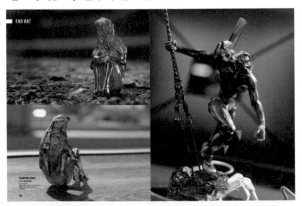
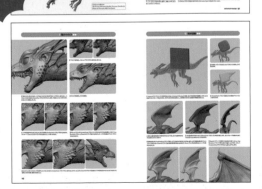

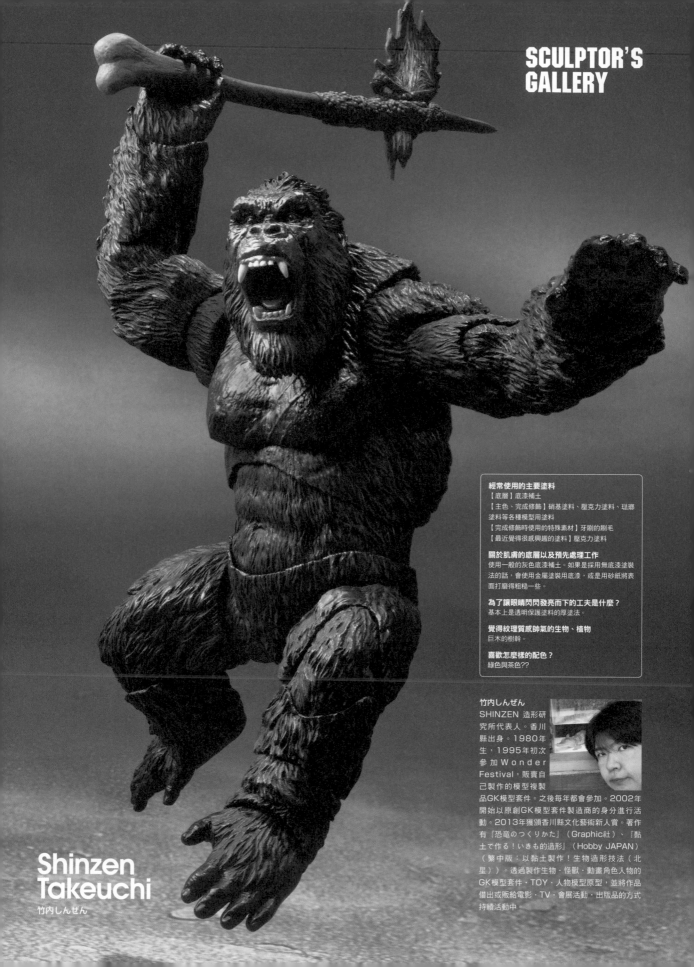

經常使用的主要塗料
【底層】底漆補土
【主色、完成修飾】硝基塗料、壓克力塗料、琺瑯塗料等各種模型用塗料
【完成修飾時使用的特殊素材】牙刷的刷毛
【最近覺得很感興趣的塗料】壓克力塗料

關於肌膚的底層以及預先處理工作
使用一般的灰色底漆補土。如果是採用無底漆塗裝法的話，會使用金屬塗裝用底漆，或是用砂紙將表面打磨得粗糙一些。

為了讓眼睛閃閃發亮而下的工夫是什麼？
基本上是透明保護塗料的厚塗法。

覺得紋理質感帥氣的生物、植物
巨木的樹幹。

喜歡怎麼樣的配色？
綠色與茶色？？

竹內しんぜん
SHINZEN 造形研究所代表人。香川縣出身。1980年生，1995年初次參加 Wonder Festival，販賣自己製作的模型複製品GK模型套件。之後每年都會參加。2002年開始以原創GK模型套件製造商的身分進行活動。2013年獲頒香川縣文化藝術新人賞。著作有『恐竜のつくりかた』（Graphic社）、『黏土で作る！いきもの造形』（Hobby JAPAN）（繁中版：以黏土製作！生物造形技法（北星））。透過製作生物・怪獸・動畫角色人物的GK模型套件・TOY・人物模型原型，並將作品借出或販給電影・TV・會展活動・出版品的方式持續活動中。

Shinzen Takeuchi
竹内しんぜん

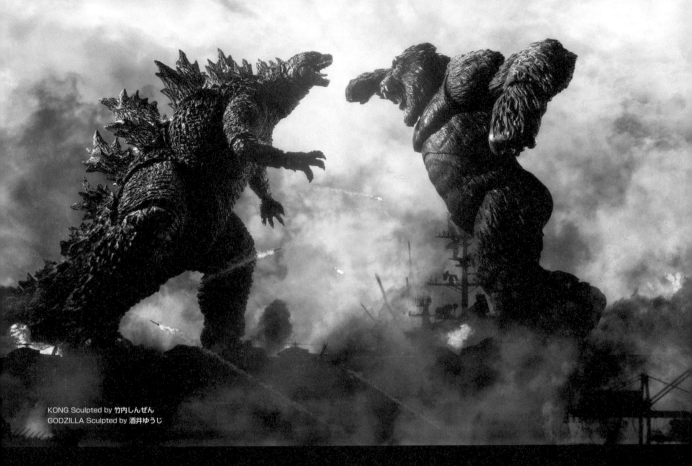

KONG Sculpted by 竹内しんぜん
GODZILLA Sculpted by 酒井ゆうじ

S.H.MonsterArts KONG FROM GODZILLA VS. KONG(2021)

Sculpture for BANDAI SPIRITS, 2021

■全高約14.5cm■灰色Super Sculpey樹脂黏土、Y CLAY樹脂黏土、環氧樹脂補土及其他■Photo：竹内しんぜん（製作過程照片）

■自從收到BANDAI SPIRITS的金剛原型製作委託時，我馬上又重看了一次怪獸宇宙（MONSTERVERSE）系列電影的『金剛：骷髏島的巨神』，同時還去博物館看了大猩猩等類人猿的骨骼標本。而且為了揣摩金剛的情感表現方式，去了一趟動物園，觀察以黑猩猩為中心的動物行為。製作時首先要意識到骨骼和肌肉的形狀搭出骨架，然後進行黏土堆塑，並在臉部和手上呈現出皮膚細節的質感，接著再加上毛髮的紋理表現。素材是幾種不同的樹脂黏土。由於擔心樹脂黏土強度不夠，所以將原型翻模成橡膠模具，再用樹脂製作成複製品。最後將那個樹脂複製品精修後製作成產品用的原型。接下來，暫時離開我身邊的金剛原型，透過可動試作製作者的細川滿彥先生的巧手，進化成了有關節的原型。當可動樣品再次回到我手邊，便開始進行彩色塗裝。經過幾次調整色調後，我的工作到此就算完成了。受到電影因為考量新冠肺炎疫情而多次更改上映日期的影響，工作排程也一再更改，雖然是一次很辛苦的工作經驗，但是看到商品發售後，購買的各位玩家將各自的玩法照片上傳到了SNS上，讓我感到非常開心。

© 2021 Legendary. All Rights Reserved.
GODZILLA TM & © TOHO CO., LTD.
MONSTERVERSE TM & © Legendary

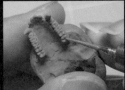

頭部幾乎是以骨骼的狀態製作骨架。將上下顎拆件，一邊考慮牙齒的咬合，一邊將細節造形出來。

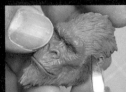
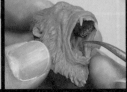

製作閉著口的臉部，翻模成樹脂後備用。將黏土原型在下顎的位置再拆件一次，改造成開口狀態。

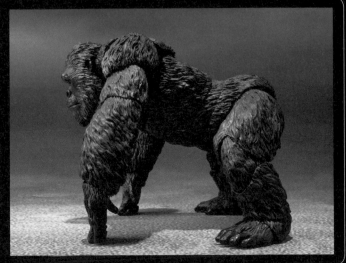

寫|給|造|形|家|的
動物觀察圖鑑
by 竹內しんぜん
Vol.5

鱷魚篇其之2 **白化症的小鱷魚**

延續上次的內容,接著觀察鱷魚。上次我們觀察了短吻鱷科眼鏡凱門鱷的年輕個體。這次則是鱷魚科暹羅鱷魚的幼體。一般來說,短吻鱷科會比鱷科給人更兇猛的印象,但實際上呢?這次觀察的暹羅鱷是患有先天性色素缺乏遺傳疾病的白化症個體。脊椎也有出現變形,讓人很擔心今後的發育。試著在不給對方壓力的情形下,觀察一下吧。

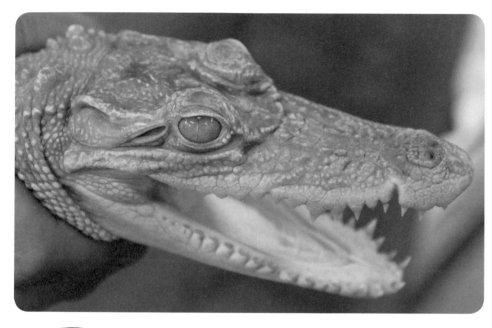

脊椎出現的症狀
不自然彎曲的脊椎骨骼。我從去年來動物園的時候已經看到背部的症狀了。甚至連尾巴等處也出現病症的延伸。我與獸醫師一起合作,摸索著有沒有什麼是在醫療方面我也能做的事。

白化症的暹羅鱷

像是要將人整個吸入般的美麗眼睛是鱷魚的魅力之一。特別是小鱷魚,眼球的比例很大,令人印象深刻。這個個體包含體色在內呈現淺色調,感覺非常神秘。這次也同樣觀察了白鳥動物園所飼養的個體。

與眼鏡凱門鱷的比較

將這次的暹羅鱷和尺寸相近的眼鏡凱門鱷的小鱷魚進行了比較。

頭部

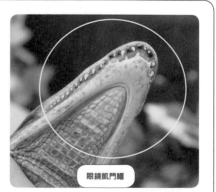

暹羅鱷

眼鏡凱門鱷

牙齒非常鋒利。側面的牙齒上下交錯咬合,閉口時也露出到口外。下顎前方的牙齒在閉口時,收納在上顎齒列的內側。觀察上顎的口腔外緣,發現有6個讓下側牙齒咬入的孔洞。下顎、喉部周圍的鱗片非常粗糙而且細小。

閉口時,下顎的牙齒大部分收納在上顎齒列的內側。這個部分有幾乎可以讓下顎的所有牙齒都咬入的孔洞。下顎的鱗片又方又大。

軀體的鱗片

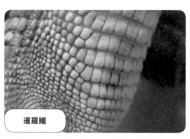

暹羅鱷

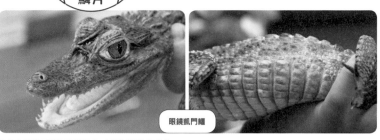

眼鏡凱門鱷

仔細凝神觀察的話，每一個鱗片都能看到小小的表面凸起，似乎像是感覺器官。

臉上可以看到感覺器官的表面凸起，但軀幹的鱗片上面沒有。

四肢

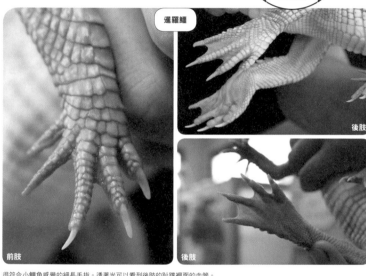

暹羅鱷

後肢

前肢

後肢

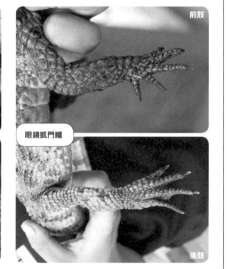

前肢

眼鏡凱門鱷

後肢

很符合小鱷魚感覺的細長手指。透著光可以看到後肢的趾蹼裡面的血管。

後肢的趾蹼好像比暹羅鱷稍微小一些。

尾部

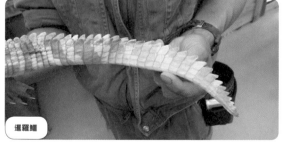

暹羅鱷

背面的三角形鱗片很大，而且呈現銳角。鱗片上有顆粒凸起形狀。

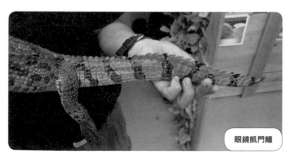

眼鏡凱門鱷

背面的三角形呈現有點鈍角的印象。

感受到的事情

這次是觀察了身懷疾病的暹羅鱷。我覺得很難判斷觀察到的特徵，是品種的特徵？是疾病所造成的？還是只是單純的個體差異呢？於是我將牠和眼鏡凱門鱷擺在一起比較看看，對於雖然反應有些激烈，但還是有點可愛的凱門鱷，暹羅鱷給人的印象就是整個都很尖銳。性格也是完全如同外表給人的印象。出乎意料之外感受到兩者之間的「不同生物感」，體會到了品種的不同其實差異真的很大。

上次眼鏡凱門鱷已經給人一種相當危險的印象了，但是比起這次，暹羅鱷帶來的緊張氣氛更加強烈。鱷科生物真可怕！

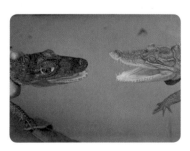

補充

頭部與地面平行時，以及垂直時的瞳孔角度不同！？好像眼球可以配合地面稍微旋轉一下。

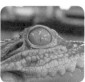

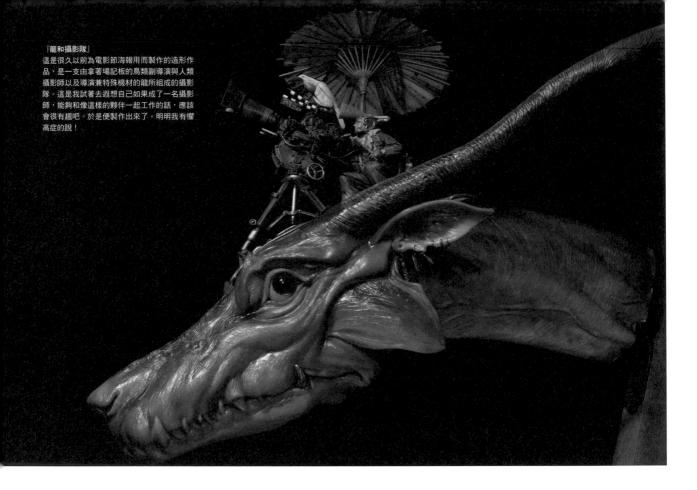

『龍和攝影隊』
這是很久以前為電影節海報用而製作的造形作品，是一支由拿著場記板的鳥類副導演與人類攝影師以及導演兼特殊機材的龍所組成的攝影隊。這是我試著去遐想自己如果成了一名攝影師，能夠和像這樣的夥伴一起工作的話，應該會很有趣吧。於是便製作出來了。明明我有懼高症的說！

變得光滑。或者說，這條龍並不是依靠翅膀以空氣力學飛行，而是能夠操縱重力，這樣的話形狀就不用在意空氣阻力了。諸如此類設定，一開始就要先透過各種遐想決定下來。從零開始創建角色的時候，首先將角色以「○○的傢伙」這樣簡短的句子來描述也許比較好。決定之後，不管是外觀形狀、細節、顏色以及質感，都一定要遵循這個概念來製作。儘量試著去將這個概念具體呈現出來。菲澤先生（故・菲澤靖）經常說一開始要先決定角色是個「什麼傢伙」。比如說，決定好角色是個「拷問器具蜘蛛女」，那麼她的行動模式、攜帶物品，以及所處場景也都必然隨之浮現出來。也就是說，首先要去決定角色到底是個什麼樣的存在。照這樣延伸下去，也會有「雖然是○○，但是卻○○的傢伙」這樣的模式。舉例而言，像是「雖然是烏鴉，但是卻能在天空中飛翔（這不成了卡美拉嗎？）」，或是「雖然是從外太空來的侵略機器人，但是卻不慎損壞了，而且對孩子很溫柔（鐵巨人…）」之類的，會令人感到意外的組合比較好。雖然很難相處，但實際上是個好人；雖然看起來很可怕，但是對動物很溫柔，像這樣有反差的角色，即使僅作為一個人也很容易能感受到他的魅力。我認為對於角色設計來說也是一樣，先思考一下反差和意外性的組合也不錯。

—— 那麼，以「雖然○○，但是○○的龍」為題目的話，您會聯想到什麼呢？
這樣啊。「原來是狗，現在是龍」之類的如何？雖然看起來很可怕，但是伸手撫摸牠的時候卻會對我撒嬌。和我感情很好的狗就快要死了，不過，有一條龍卻願意和牠融合在一起，像這樣的感覺。對我來說這樣也太好運了。還有就是「雖然是龍，但是卻像沙丁魚一樣大量聚在一起，還被當成狩獵的對象」、「怎麼看都像倉鼠，但非常兇暴」、「雖然看起來像龍，但實際上卻是在星際間航行的裝置，裝載保存了很多DNA，一旦找到適居帶的星球就會拚命產卵，要是來到地球那就糟了」……結合故事性和場景來思考創作，或是「像昆蟲法則般的」、「像水蚤般的」、「像猛禽般」這樣，與既有生物的印象套疊在一起也是很普遍的。當然，還可以搭配生物以外的東西（文化和樣式等）；或試著和骨骼、僵屍等自己喜歡的東西搭配；又或者鱗片是八朔柑橘的種子、松毬之類的形狀，試著從造形素材反過來考慮角色也可以……。
還有，是要讓人有完全無法互相溝通的感覺呢？還是反過來讓人有易於親近的感覺呢？……一邊決定著這樣的條件內容，一邊決定外觀形狀以及各處的設計，然後漸漸地將細節和其他環節備齊。要思考朝著最初設定的概念設計前進的

話，還需要什麼樣的細節呢？一邊這樣想著，一邊一刀、一刀地去塑形。舉例來說，牙齒和口部的造形，會根據吃的食物不同，而有不同的形狀設計。草食、肉食、吸血、只吃螞蟻……牙齒是整齊排列呢？還是一口亂牙呢？還是牙齦腫脹有牙周病呢？如果是生活在海中的龍，是不是會像經常在鯨魚身上看到的那樣，長滿了密密麻麻的藤壺？仔細觀察其中的縫隙，還可以發現裡面藏著很多小小的鯨虱……看起來噁心透了，這樣豈不是太棒了？哎……其實我也不會製作到那麼細啦（笑）。如果是設定成老爺爺龍的話，果然還是要加上藤壺寄生之類身體外觀比較好，這樣才會讓人有覺得活了很長時間的感覺吧。我最喜歡藤壺了（笑）。
果然橫山光輝的『異人』給人留下了很深的印象呢。作品裡面有一個名為「蓋亞」的機器人，沈睡在海底多年後重新啟動，再次現身時身上就布滿了藤壺。由外星人製作，與地球人的科技相去甚遠的物體，外表佈滿了藤壺，在啟動的一瞬間將藤壺全都向外噴發出來的那一幕演出，讓我感到非常有魅力。從剛才開始就在用藤壺灌水增加了好幾行字數……請幫我刪掉吧……。

龍形角色的設計・造形遐想手記

（並非是受託案件，而是自發性的創作）

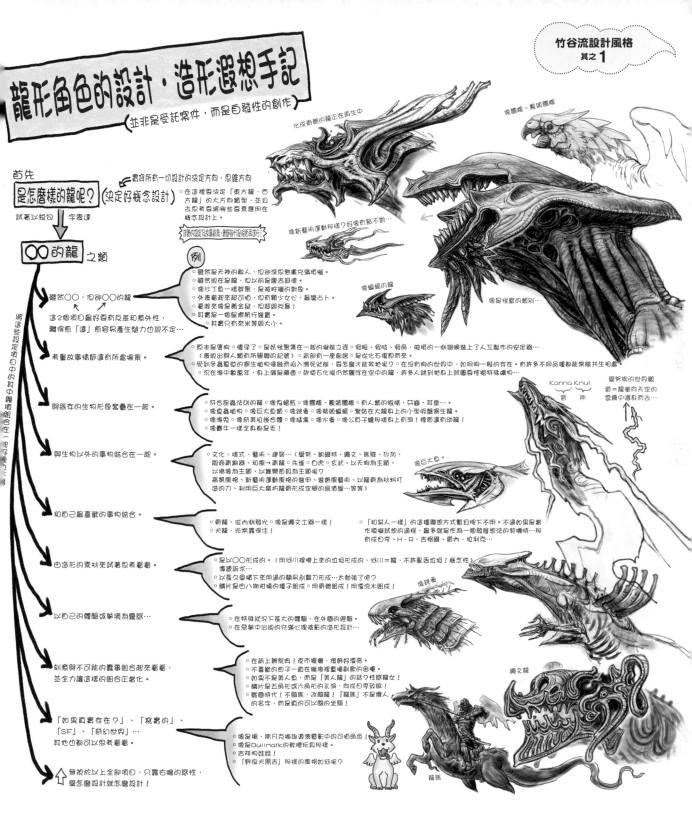

首先

是怎麼樣的龍呢？ （決定好概念設計）

試著以短句、字表達

↓

〇〇的龍 之類

→ 署定所有一切設計的決定方向・思維方向
○ 在這裡首先決定「東方龍・西方龍」的大方向雛型，並且古老者看過哪些善意應用在概念設計上。

詳細的設定及故事劇情，請聯動到之後的畫面再出現

- 雖然〇〇，但卻〇〇的龍
 這2個項目最好要有反差和意外性，難得的愈「違」愈容易產生魅力也說不定⋯
 - 例
 - 雖然是天神的敵人，但卻是想怎熱愛這家神明嗎。
 - 雖然現在是壞蛋，但以前是吉康吉德。
 - 像沙丁魚一樣成群聚，是被將曠的對手。
 - 外表看起來超可怕，但卻是少女心、鳥愛占卜。
 - 看起來像是黃金龍，但卻超爬蟲類！
 - 其實是一個星際航行裝置。
 - 其實只有水果等那麼大。

- 考量故事情節還有所處場景。
 - 原本是壞狗，壞掉了。是雖然怪蟲集在一起的壞熊之姿，假眼、假咬、假色，啵啵的一側翅膀獨上了人工製作的安定器⋯
 - 受到冬蟲夏草的寄生植物侵蝕而陷入殭屍狀態，看怎麼才能救牠呢？在沒有狗的世界中，如同狗一般的存在，有許多不同品種都能常熊共生相處。
 - 死在海中數萬年，身上殭屍纏香。即使石化後仍然飄浮在空中的龍，許多人跟到牠身上試圖獲得特殊遺物。

- 與既存的生物形象疊在一起。
 - 符合昆蟲法則的龍、像蛇腳、像龍蝦、圓頭蟆蟆，有人類的眼睛、牙齒、耳垂⋯
 - 像瘦蟲植物、像巨大烏賊、像蒲菌蟆龍、緊貼在大龍身上的小型吸盤寄生龍。
 - 像海兔、像蒼美拉綜合體、像蛙龍、像水蚤、像公蚤子蟾那樣身上有洞，裡面還有幼龍！
 - 像嘉牛一樣全身都是毛！

Kanna Knui
雷神

愛努族的世界觀 雷＝龍衛向天空的雲霧中源身而去。

- 與生物以外的事物結合在一起。
 - 文化、樣式、藝術、建築⋯（愛努、凱爾特、繩文、馬雅、印加、阿茲青銅器、和風⇒青龍。朱雀。白虎。玄武、以天狗為主題、以佛像為主題、以裝飾圖案為主題呢？
 - 高架圖格、新藝術運動風格的碟中、裝飾藝術、以龍骨為材料打造的刀、利用巨大龍骨形成空間的居酒屋⋯等等）

- 和自己最喜歡的事物結合。
 - 骷龍、從內側刻發光、像是繩文土器一樣！
 - 犬龍，非常靠得住！
 - 「和某人一樣」的遺應聯想方式暫且按下不用。不過如果是想作遐想試想的過程，最多是龍作為一個龍廓遐想法的契機時⋯那有成田亨、H.R.吉格爾、雷內・拉利克⋯

- 由造形的素材來試著思考看看。
 - 是以〇〇形成的。（用淀川裡撈上來的垃圾形成的，淀川＝龍，不許亂丟垃圾！概念性）傳播訴求。
 - 以長久圍繞下來用過的簡泉刮鬍刀形成！太勉強了吧。
 - 鱗片是由八朔柑橘的種子組成。用骷髏組成！用漂流木組成！

- 以自己的體驗或夢境為靈感⋯
 - 在特殊狀況下長大的體驗、在外鄉的體驗。
 - 在惡夢中出現的充滿心理陰影的造形設計⋯

- 刻意與不可能的蠢事組合起來看看，並全力讓這樣的組合正當化。
 - 在站上辦祭典！夜市攤閣，燈師好漂亮。
 - 不喜歡的兒子一直在曠海裡曠場歡欣的困擾。
 - 如果不是美人魚，而是「美人龍」的話？性感龍女！
 - 鱗片是五角形或六角形的孔洞，向成印章敲敲！
 - 戰國時代！不叫馬，改稱龍！「龍馬」不是偉人的名字，而是真的可以騎的坐騎！

繩文龍

- 「如果真實存在？」、「寫實的」、「SF」、「奇幻世界」⋯其他也都可以思考看看。
 - 像是場、斯瓦克梅耶執導演電影中的可怕角色！
 - 像是Bullmark的軟膠玩具那樣。
 - 吉祥物娃娃！
 - 「野良犬黑吉」那樣的風格如何呢？

龍馬

- 無視於以上全部項目，只靠右腦的感性，愛怎麼設計就怎麼設計！

吃松毬的時候，如果有把種子收集起來的話，也可以像這樣派上用場。當成創造生物的牙齒很好用。說不定連龍的鱗片也可以考慮看看⋯⋯。

竹谷隆之　Takayuki Takeya
造形家。生於1963年12月10日，北海道出身。阿佐谷美術專門學校畢業。參與影像、電玩遊戲、玩具相關的角色人物設計、應用設計以及造形工作。
主要的出版物有：『漁師の角度・完全増補改訂版』（講談社）、『造形のためのデザインとアレンジ 竹谷隆之の精密デザイン画集』（Graphic社）、『ROIDMUDE 竹谷隆之 仮面ライダードライブ デザインワークス』（Hobby JAPAN）、『竹谷隆之 畏怖の造形』（繁中版『畏怖的造形』（北星））等等。

Making Technique

卷頭插畫「宇宙T恤」製作過程 by キナコ

草圖

先描繪草圖。

線稿・上色

以草圖為參考描繪線稿，加上顏色。衣服從草圖的階段開始就是藍色。因為想要描繪成較明亮的配色，所以把眼睛設定成比較顯眼的顏色，最後選擇了這個顏色。

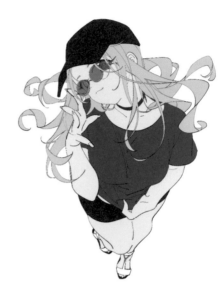

肌膚

1 在臉頰、耳朵、肩膀、胸前、手肘、膝蓋、指尖、腳尖等處，放上比膚色更濃的粉紅色加米色。總覺得這樣比較有體溫，而且感覺很可愛，所以從以前就這樣配色。

2 我選擇了偏橙色的唇膏。高光部位是依感覺去描繪。

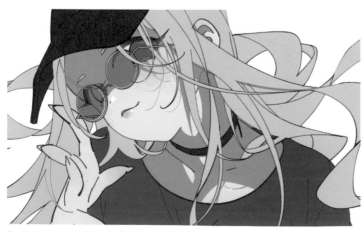

3 在肌膚上加入陰影。我喜歡為覆蓋在臉上的頭髮加上陰影，所以有時會稍微處理得誇張一些。

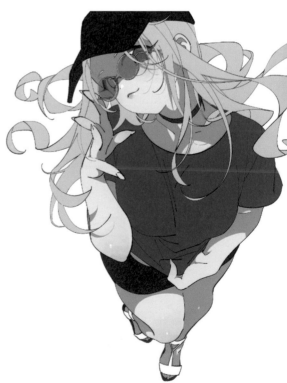

4 身體的陰影。不怎麼考慮光源的方向，只要我覺得這裡有陰影的話會更好看，就會加上陰影。要讓畫面看起來更有立體感。

太陽眼鏡

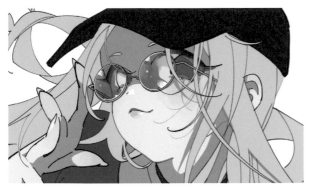

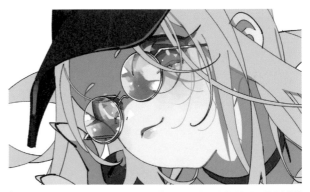

1 用很有時尚墨鏡感的顏色為鏡片上色。我是參考實際墨鏡的顏色照片來塗色的。

2 複製鏡片的圖層，在上面的鏡片圖層套用「加亮顏色（發光）」的效果，呈現出稍微有些明亮反光的感覺。在眼睛周圍加上一點點高光。眼鏡框架是金色的。

帽子

戴上黑色的帽子。在帽子的邊緣用明亮的顏色加上高光的話，可以呈現出帽子的厚度。

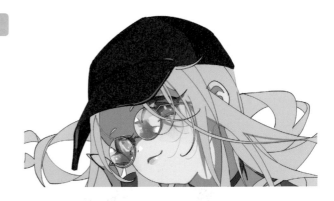

宇宙T恤

1 因為想讓角色穿上宇宙T恤，所以畫上幾種看起來有宇宙感的元素（土星、銀河、流星、黑洞、月亮還有一些旋渦）。將這些宇宙元素隨機排列後當作是衣服的圖案。

2 將圖案暫時隱藏起來，加入陰影。

3 以「色彩增值」的效果來產生陰影。要在有圖案的地方加上陰影的時候，可以使用色彩增值的功能（可以讓每個花紋都各自產生陰影）。

裙子

以皮革裙子的感覺進行塗色。表面有反光的話，看起來會比較像是皮革的感覺。

涼鞋・腳趾甲油

為涼鞋和腳趾甲上色。因為距離觀看者的視點最遠，所以使用帶有陰影的顏色來上色。

頭髮

1 在頭髮上加入了漸層和一段一段的高光。

2 我喜歡有強弱對比的畫面，所以使用深色來描繪陰影。

頸環

為頸環上色。稍微呈現出一點點反光。

完成！

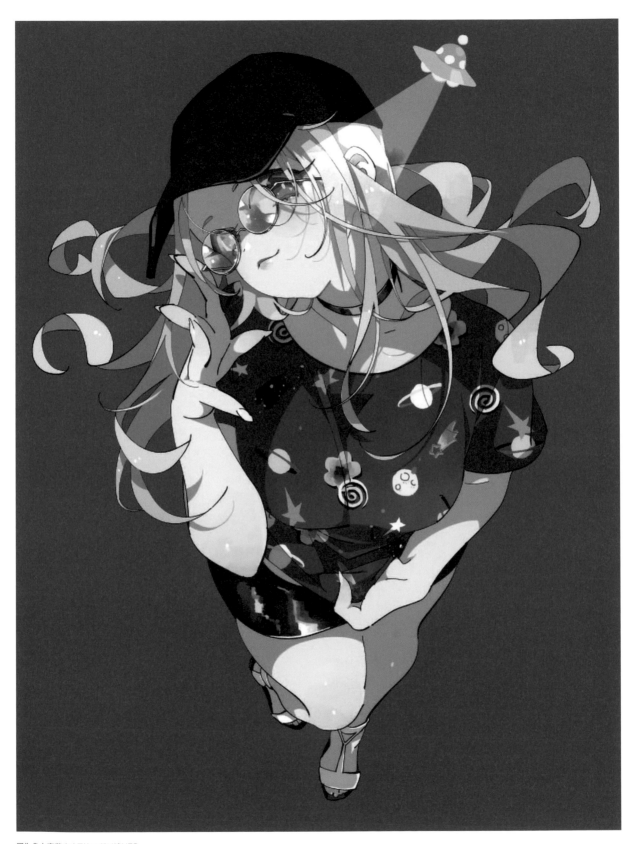

因為身上穿著宇宙T恤,所以連UFO
都過來查看,到此就全部完成了。太
好啦!!被UFO照射到的部分,使用
「加亮顏色(發光)」來上色。

彩色塗裝專欄

by 藤本圭紀

這次的主題是彩色塗裝，應編輯部的邀請，我就和大家稍微聊一下我自己的彩色塗裝經驗吧。雖然這麼說，我的專業基本上是在造形、並不是彩色塗裝的專家，所以感覺有點不好意思，不過還是希望能給大家略作參考。

幾乎我自己親手製作彩色塗裝的場合，都是我自己的原創作品。因為平時主要是造形工作，所以塗裝作業都會利用工作之間的空檔進行。時間是一週左右。根據塗裝的對象不同，需要的時間也不相同，但至少都要確保有那樣充足的作業時間。既然是我自己的原創作品，所以當然必須自己考慮要用什麼顏色。因此我首先會去徹底模擬各種不同的配色效果。看是要強調世界觀？還是突出角色個性？如果沒有計畫就開始作業的話，中途就會迷失方向。

因為我很清楚自己心中的配色品味有幾分程度，所以總是會從電影、繪畫、插畫等各式各樣的作品中去尋找「自己喜歡的配色」。例如，「Take your time」就是有大量參考迪士尼電影『木偶奇遇記』的背景畫的地方。這個時代迪士尼動畫的色彩之美簡直可說是異常的美。實在沒有不去參考的理由。

研究各領域的大師作品也很重要。我在彩色塗裝方面參考並作為範本的是ACCEL矢竹剛教老師的作品。從矢竹老師的作品中，可以感受到諸如「色彩的水潤光澤感」、「從頭頂到腳尖都不覺得無聊的節奏感」等特色，列舉出來的話是沒完沒了的，我認為其魅力是獨一無二的。

接下來就是數位原型製作者的特權了吧，我會在ZBrush上嘗試著各種不同的配色。

在這個作品當中，香菇可是重點呢～。尺寸相當巨大，為了不讓人覺得無趣，於是就決定以色彩鮮豔、柔和的氣氛為目標。蕈傘的藍色感覺蠻不錯的。這裡的用色決定之後，其他的部分就相對比較順暢地決定了。

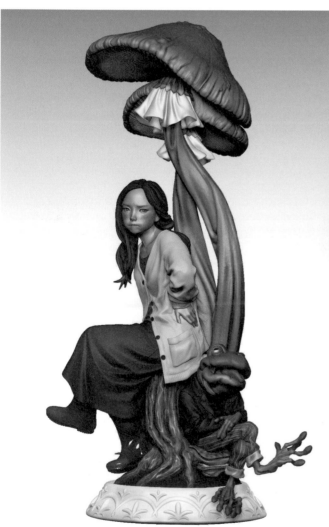 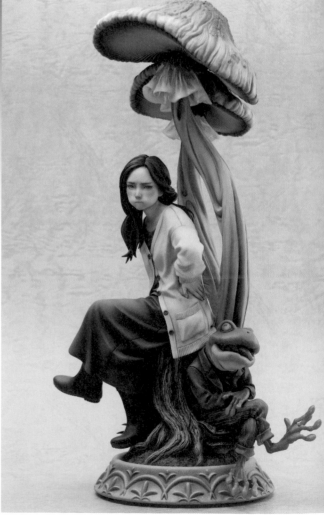

左：以ZBrush的Polypaint上色後的狀態。受到材質顏色的影響，會帶點灰色調，這一點也要注意。
右：完成狀態。雖然有若干差異，但在模擬上色階段基本上決定了「在哪裡塗上什麼顏色」這一點。

左：初期版本。這樣一看，也想塗一下這邊的顏色呢……。
右：決定版本。相當有流行感的氣氛。

在 數位檔案上的配色模擬，還有一個優點就是可以多嘗試幾種不同的配色組合。這次刊登的「Trick or Treart」最初是以黑色為基礎色，給人黑暗的印象。原型製作的時候也經常以這個印象進行雕塑。只是印象稍微有點模糊，一方面也想試試和平時不一樣的配色，所以把髮色改成了粉紅色和藍色的漸層色。在這樣一連串的趨勢下，正式塗裝時也採用了這個配色組合。說實話，我很猶豫選哪一個比較好？最後是聽取了幾位朋友的意見後才決定下來。

決定好配色之後，就要開始塗裝了。基本上除了完成修飾以外，都是使用GSI科立思或GAIA蓋亞的硝基塗料。底層使用的是底漆，從來不噴塗底漆補土。

總之要提醒自己「冷靜、細心、欲速則不達」這幾個關鍵字。在彩色塗裝

的過程中，比起實際塗色的時間，要花更多的時間去準備、調色、遮蓋和修正。所以要好好地決定計畫，調好必要的顏色，並且經過充分地試色。

我希望的不是偶然，而是必然地得出想要的結果。如果為了能夠進展得快一些，忽視了上述的準備工作的話，大概就得不到好的結果了吧……還是按照順序、細心執行，才能得到好的結果。我覺得這已經是我的性格了。我很不喜歡無法說明自己是怎麼塗出來的（笑）。因此，我會盡可能地想辦法用簡單易懂的工程步驟來完成……儘量避免難以掌握的做法。

然而，即使那樣也還是有無法按預期進展的情況。比方像是各種塗料的性質，「在A色上面噴塗B色」的情況中，有時會沒辦法混合出預想中的色調。關於這方面，我覺得只有累積經驗了，包括掌握塗料的特性等等。

重點在於視線！

瞳 孔的細節描繪和嘴唇是用硝基塗料來上色。腮紅使用粉彩。這部分的步驟是依照『SCULPTORS 02』彩色塗裝製作過程，詳細說明請參考那篇專欄。

　　還有重點在於角色的視線。要能夠清楚地知道對方在看哪裡，兩眼的視線是否確實吻合。這部分我會有意識地調整瞳孔和高光的位置。以前我不加高光，只依靠眼睛的塗料光澤來呈現。但是最近開始都會畫上高光了……因為我希望不管距離多遠，都能夠看清角色的視線朝向何處。

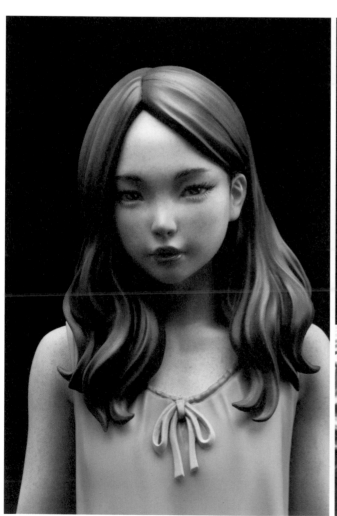

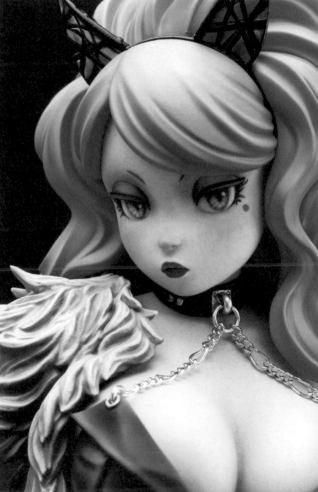

最後要用琺瑯塗料進行全身的入墨線修飾。使用深一個色階的顏色，以畫線的感覺來做最後修飾。

我最喜歡這個入墨線的修飾作業。因為使用的是琺瑯塗料，所以很容易修改，而且修飾之前和之後的作品氣氛會完全改變。可以說是將立體物的優勢一下子呈現出來的瞬間。用來入墨線的塗料當然也會自行調色製作的塗料。盡可能避免不太理想的地方被察覺出來，以恰到好處的修飾效果為目標。

這道步驟就是像對我的獎勵一樣，作業起來很開心。所以不需要著急，仔細地去做就好（笑）。整體檢查後沒有問題的話就完成了。

說實話，每次都為了完成作品而拼命，沒有「享受彩色塗裝樂趣」的餘裕。既然是要賣出自己的作品，就不能對客人和自己有應付妥協的心態。而且，我認為彩色塗裝也是將那件商品、造形物所擁有的潛能加以視覺化呈現的重要工程。總之，這是一場在既定時間內，將自己能力所及做到最好的塗裝為目標的戰鬥……。儘管如此，看到從原型製作開始，一路到彩色塗裝的完成品，心中的充實感是無法替代的。正因為這樣，所以我實在無法放棄這份工作。

雖然這樣拉拉雜雜說了很多，請大家就當作是我個人的想法來看待即可。總之，對於彩色塗裝而言，我認為配色和色彩設計是最重要的，平時就多多學習這方面的知識不會有什麼損失的（當然也是勉勵我自己）。

還有就是工作桌的打掃和收拾！在塗裝過程中，因為噴筆的清洗作業和四處散亂的塗裝用具，造成發生意外事故的原因堆積如山，所以建議大家在工作中一定要徹底做好整理……（你還好意思講別人啊！？我彷彿能聽到哪裡傳來這樣的聲音……）！

終於完成了。感到安心的一瞬間…。

左：比方說毛衣的凹線和手指之間等處。
右：繩子和皮膚之間等處。用肉眼看來，這樣的修飾程度正好。

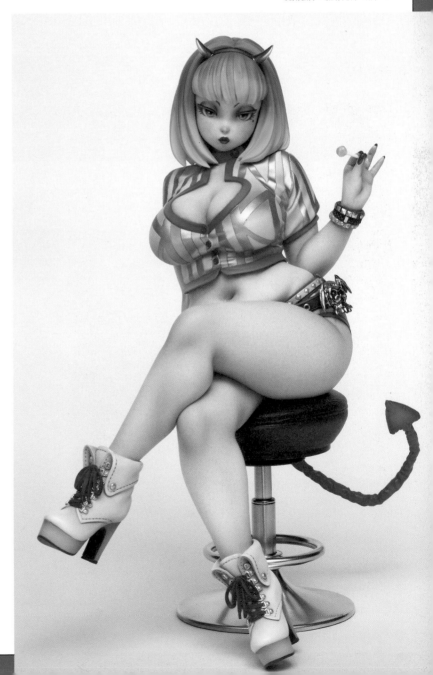

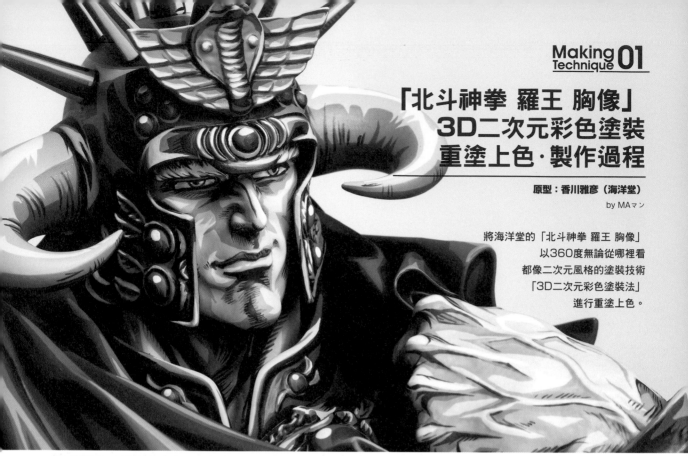

「北斗神拳 羅王 胸像」
3D二次元彩色塗裝
重塗上色・製作過程

原型：香川雅彥（海洋堂）

by MAマン

將海洋堂的「北斗神拳 羅王 胸像」
以360度無論從哪裡看
都像二次元風格的塗裝技術
「3D二次元彩色塗裝法」
進行重塗上色。

※本作品的重塗上色已取得製造廠商和版權者的許諾。

重塗上色的基本

首先要仔～細觀察整體，確認拆件的位置，然後考慮大致的塗裝流程。這次的主題，是以羅王給人品格令人尊敬的感覺，與北斗神拳特有的古雅風格相結合，形成「品格高尚的古雅感」的印象來進行重塗上色。因此刻意選擇不要讓色彩的對比度太大，盡可能以自然的風格來進行塗裝。

重塗上色的準備

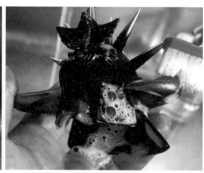

1 使用中性洗劑清除角色人物模型上的油分和污垢。可以使用任何家庭都有的餐具洗潔劑。這是因為有些模型表面會出現塗料被撥開或是不好上色的狀況，為了盡可能地讓塗料更容易塗上模型，先做清潔處理是有需要的。

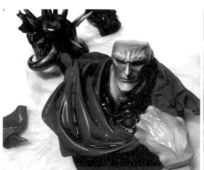

2 洗完後好好晾乾。YAMAZEN的餐具乾燥機拿來作為乾燥機非常好用。使用後不會沾上多餘的灰塵，又可以高效烘乾，非常方便。

材料＆道具

PRO USE THINNER溶劑、Mr. MASKING SOL NEO遮蓋液、Mr.FINISHING SURFACER液態補土 1500 白色、Mr.RETARDER MILD緩乾劑、GAIA Color塗料稀釋液、GAIA Color塗料（1022貨櫃紅、035原色黃primary color yellow、051膚色notes flesh、201深黃色dark yellow 1）、GAIA『太陽之牙DOUGRAM』專用塗料（CB-25設計橙色、CB-19設計黃色、CB-21深紅色）、GAIA『機甲少女 Frame Arms Girl』專用塗料 白膚色、GAIA『電腦戰機』專用塗料 VO-30 劍銀色、Mr.COLOR（GX1冷感白色COOL WHITE、GX2 光澤黑UENO BLACK、GX4亮光黃 CHIARA YELLOW、132土草色EARTH GREEN、41紅棕色RED BROWN、22深土色DARK EARTH、100酒紅色 WINE RED、75金屬紅色METALLIC RED、 308灰色FS36375、301灰色FS36081、116RLM66灰黑色）、Mr.METAL COLOR MC214深鐵色DARK IRON、遮蓋膠帶、噴筆、毛筆、調色碟、調色棒、餐具乾燥機

●底層（左）

底漆補土使用的是GSI科立思Mr.FINISHING SURFACER液態補土 1500白色，稀釋溶劑使用的是GAIA蓋亞 PRO USE THINNER溶劑，以補土 1：溶劑 2的比例混合使用。

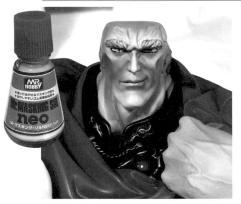

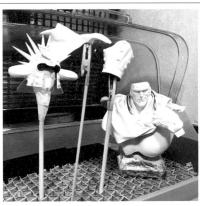

1 將眼睛遮蓋起來。使用GSI科立思的Mr. MASKING SOL NEO遮蓋液，覆蓋在眼睛的部分。使用遮蓋膠帶也可以，但是面積這麼小的話，我覺得遮蓋液比較好用。

2 眼睛的遮蓋作業完成後，接下來要噴塗底漆補土。這次我們用容易理解工程步驟變化的白色底漆補土來製作底色。因為要讓調色後的顏色印象直接呈現在角色人物模型上，所以特意選擇了明亮的顏色，而不是灰暗的顏色。

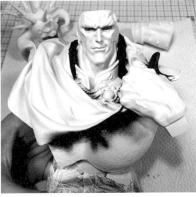

3 從這裡開始進入第1層的塗裝。因為想讓斗篷和鎧甲之間部分等的形狀較深處變成黑色，於是先做好遮蓋，再以噴筆進行噴塗。用筆塗也可以，但是用噴筆可以更有效率地完成。

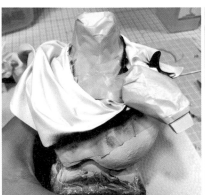

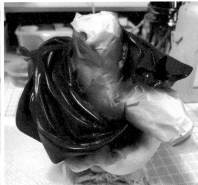

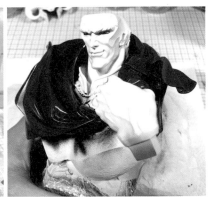

4 接下來要把斗篷部分塗成紅色。這裡也使用噴筆來噴塗。與其說是大紅色，不如說是稍微暗沉一點，帶有古樸色調的顏色。到這裡就算是斗篷的第一層。

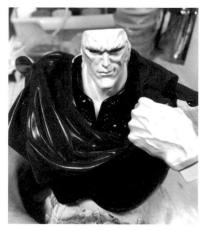

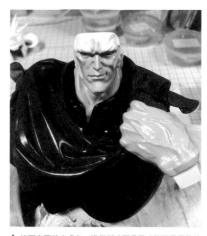

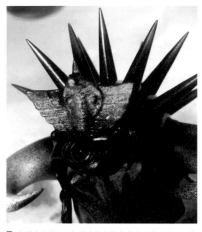

5 接下來用噴筆在鎧甲部分噴塗上第1層的陰影色。因為鎧甲部分相當於最底下的圖層，所以被遮蓋到的地方很多，也會形成很多溝槽。因此，即使之後想要再加筆描繪，也會變得很困難，所以一開始就要先塗上最暗的顏色。

6 接下來要塗上膚色。這個部分不是用噴筆而是用筆塗的。因為這裡比起做好遮蓋再用噴筆上色，用筆塗會更快，所以才決定這樣做。至於第1層是要用筆塗？還是用噴筆噴塗？我總是會先考量過角色人物模型的造形狀態再下決定。

7 本體上的第1層色彩大致上都完成後，最後就是頭盔了。因為頭盔的正中間後續要塗上金色系的顏色，所以要將其遮蓋起來，再用噴筆全體噴塗成黑色。雖然之後有可能會再變更顏色，不過此時將細針狀部分的頂端噴塗上一點銀色。也許這麼做的原因，主要還是為了讓我比較容易掌握住自己想要呈現的印象吧。

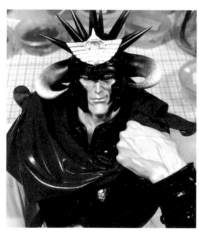

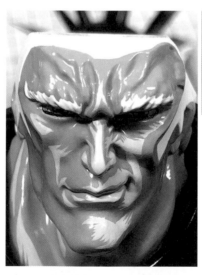

8 主要部分的第1層結束了。不過不像是鎧甲和頭盔的裝飾品最後會再一起上色，所以此時還沒有處理這部分。

9 接著要為肌膚塗色。使用的塗料如下：GSI科立思的Mr.COLOR 41紅棕色RED BROWN、22深土色DARK EARTH、308灰色FS36375、GX1亮光白COOL WHITE、GAIA蓋亞的GAIA Color塗料051膚色notes flesh、『機甲少女 Frame Arms Girl』專用塗料（白膚色）、GAIA『太陽之牙DOUGRAM』COLOR CB-25設計橙色、CB-19設計黃色。首先從臉部開始。因為剛剛已經塗完第1層，所以接著塗第2層。我們將這個第2層稱為「陰影1」，塗上第1層陰影。各位可能會納悶難道有第2層影子嗎？還真的有（笑）。接下來的作業全部都是用筆塗。以我來說，經常都是從膚色開始塗color。和人一樣，我塗色的時候大多像是我們在穿衣服時的感覺，先是塗完肌膚後，接著才會再塗上衣服和裝飾品。

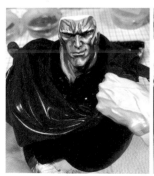

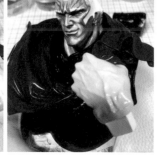

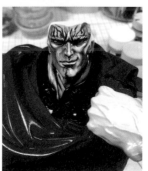

10 接下來要塗上肌膚的第3層，也就是稱為「陰影2」的部分。使用比陰影1更暗的顏色描繪出細節。因為第2層使用的是健康的膚色，所以在第3層的陰影2中，會加入稍微深色一點的陰影。特別是在臉頰附近等部位，因為之後還要戴上頭盔，所以陰影的描繪方式也有考慮到這個因素。

11 最後要畫上黑色的線來「上墨線」。與至今為止像是用筆刷塗的作業相較之下，在這個工程中正確說來應該是比較傾向用筆描繪、用筆畫線的感覺。

12 同樣屬於肌膚部分的手部也同樣先塗上1～3層後，上墨線修飾。在作品中，羅王的肌膚給人一種沐浴在蒼白光線之下的色調印象，所以我決定以不要太過突顯出橙色的感覺來呈現。只是，我覺得太過蒼白的話，將會無法融入寫實風格，所以為了讓羅王能夠融入現實世界，選擇了健康的血色與沐浴在蒼白色光線下膚色的中間顏色。

13 接著要為眉毛、眼睛塗色。使用的塗料是GSI科立思的Mr. COLOR GX1亮光白COOL WHITE、GX2亮光黑UENO BLACK、308灰色FS36375。眼睛的部分主要是把大小縮小，強調冷酷的感覺。另外，視線也稍微往上調整了一些。

14 再來是為頭盔、鎧甲塗色。使用的塗料是GSI 科立思的Mr. COLOR GX1亮光白COOL WHITE、GX2亮光黑UENO BLACK、116RLM66灰黑色、GAIA蓋亞的「電腦戰機」專用塗料 VO-30 劍銀色、Mr.METAL COLOR MC214深鐵色 DARK IRON。首先從面積大的黑色部分開始塗色。第1層是已經用噴筆塗完底色了。接下來要塗上第2層中間色、第3層高光。在這裡是塗第2層中間色的步驟。

15 這是第3層。用比第2層中間色更明亮的顏色塗上高光。因為這次的整體配色比較素雅，所以不能讓顏色過於豔麗，不過反過來在頭盔的分別上色部分，將區隔呈現得更激烈一些。為了營造出視覺上的樂趣，在此將高光的線條以誇張的節奏感來呈現，稍微加入了一點玩心在內。

16（左）為斗篷塗色。使用的塗料是GSI科立思的GX1亮光白COOL WHITE、GX2亮光黑UENO BLACK、301灰色FS36081、100酒紅色 WINE RED、GAIA蓋亞的「太陽之牙DOUGRAM」COLOR CB-21深紅色、GAIA Color塗料1022貨櫃紅、035原色黃primary color yellow。第1層已經用噴筆噴塗完底色層了。接下來的工程是要塗上第2層陰影、第3層高光。第2層的陰影是以溝槽的部分為中心，第3層則作為高光，加入較明亮的顏色。斗篷的布料部分，上色時要意識到整體的流動感。整體來說，顏色是比較沈穩，比較高雅的色調。在我的印象中，『北斗神拳』的情景都是稍微偏暗的感覺，所以在塗色的時候有特別意識到這點。然而，意識過頭的話又會變得太暗，所以多少也加入了一些鮮豔的色彩。畢竟作為擺飾的話，還是會想要有些華美之處呀。

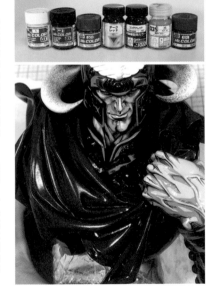
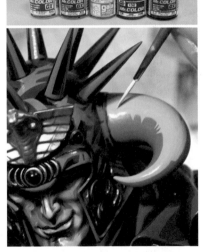

17（右）為裝飾（金色部分）塗色。使用的塗料是GSI科立思Mr.COLOR GX1亮光白COOL WHITE、GX4亮光黃CHIARA YELLOW、132土草色EARTH GREEN、GX2亮光黑UENO BLACK、GAIA蓋亞的GAIA Color塗料201深黃色dark yellow1。第1層作為重點，塗上了金屬質感的塗料。看起來確實很帥氣，但是我和羅王四目相視思考過後……決定再重新塗一遍。事實上，現實世界和動畫世界中，對於「金屬質感」的表現方法是不一樣的。這次因為想要呈現出在我心中的「王道」二次元塗裝表現，便以動畫世界中的「金屬質感表現」為目標，決定進行重新塗裝。1~2層是一口氣同塗裝的。

18（左）第3層用接近白色的顏色塗上高光。這個裝飾部分的高光，主要是使用白色塗料來調節明亮的程度。

19（右）在第4層塗上最暗的陰影色，到這裡頭盔的裝飾部分就完成了。除了「角」之外，其他細節部分也要視大小不一，分2~3層進行塗色。

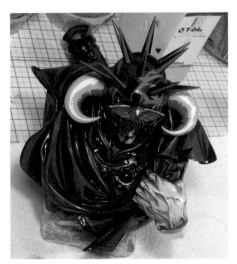
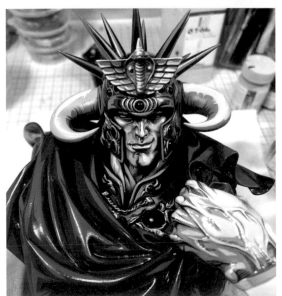

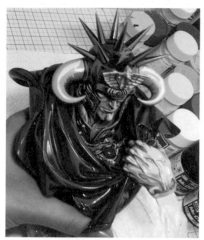

20 為裝飾（紅色球體部分）塗色。使用的塗料是Mr. COLOR 75金屬紅色METALLIC RED、100酒紅色WINE RED、GX1亮光白COOL WHITE、GX2亮光黑UENO BLACK。先塗第1層。其實，這裡使用的是金屬質感塗料（笑）。因為是面積不大的部分，如果使用普通塗料的話存在感就更小了。一方面也想讓其發揮作為重點呈現的作用，所以使用了主張不那麼強烈的金屬質感塗料。

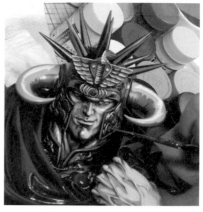

21 塗上第2層的高光。意識到球體的彎弧曲線，將其塗色成弦月形。

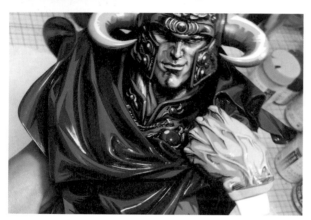

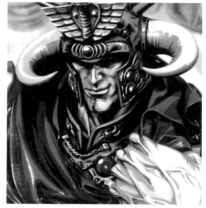

22（左）第3層要塗上頂層的最高光。使用白色調強烈的顏色，呈現出強烈的反光感。

23（右）最後用黑色上墨線，調整輪廓之後，紅色球體部分就完成了。紅球的部分尺寸既小，數量又意外的多，有點辛苦（笑）。

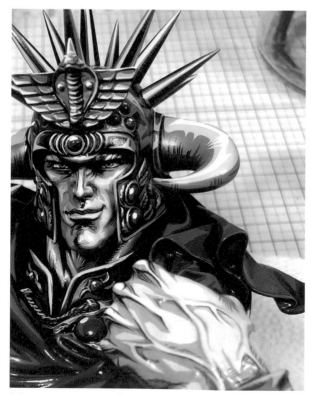

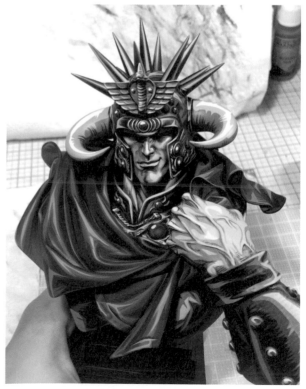

24 進行最後的細微修正。也許這個作業實際上是最重要的。因為我是按照各個部位分開塗色的，所以在最後試著俯瞰整體的時候，就會注意到至今為止沒有注意到的部分。這次是在肌膚上追加了高光。

25 在斗篷上追加高光，最後噴塗頂層的保護塗層後就完成了！

『Resident Evil Village』
蒂米特雷斯庫夫人 塗裝上色・製作過程

原型：CAPCOM

by 明山勝重

在『Resident Evil Village』中登場身著白色禮服、肌膚白皙的蒂米特雷斯庫夫人運用各種顏色的互補相乘進行了塗裝。

材料&道具

筆刀、砂紙、斜口鉗、瞬間接著劑、硬化促進噴罐（GAIA蓋亞硬化促進劑QUICK HARD SPRAY）、遮蓋膠帶、遮蓋液、廚房紙巾、Finisher's 多功能底漆、噴筆、HANSA顆粒效果專用噴帽、調色盤、牙籤、毛筆

Mr.COLOR（40德國灰色GERMAN GRAY、41紅棕色RED BROWN、526茶色BROWN、55卡其色KHAKI、128灰綠色GRAY GREEN、336亞麻色HEMP BS4800/10B21、4黃色YELLOW）、GAIA蓋亞Ex-05 Flat White消光白色、GAIA蓋亞琺瑯塗料（3青色CYAN、4洋紅色MAGENTA、5黃色YELLOW）、Citadel Colour SHADE（DRAKENHOF NIGHTSHADE、DRUCHII VIOLET、NULN OIL）、TAMIYA COLOR（XF-1消光黑色FLAT BLACK、XF-9 消光艦底紅色HULL RED、XF-8 消光藍色FLAT BLUE、XF-7 消光紅色FLAT RED、XF-15消光膚色FLAT FLESH、XF-2 消光白色FLAT WHITE、XF-59沙漠黃色DESERT YELLOW、XF-57消光皮革色BUFF、 XF-52消光泥土色FLAT EARTH、XF-64消光紅棕色RED BROWN）、TAMIYA COLOR琺瑯溶劑

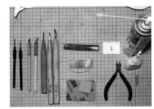
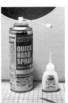

塗裝的準備

1 加工蒂米特雷斯庫夫人的尖爪。像是尖爪前端的缺口、氣泡、複製時樹脂收縮導致尺寸變小等地方，同時使用瞬間接著劑和硬化促進噴罐來處理。尖爪是表現出角色人物個性的部分，所以要仔細做好處理。

3 這次是CAPCOM的Dev 1官方推特為了慶祝粉絲突破5萬人的紀念抽獎活動，用來提供給中獎者的特製品，考慮到寄送運輸時的情況，拆件的位置設定在胸部。如果直接組裝的話，會出現複製時的樹脂收縮造成的間隙，所以要用補土來磨合填縫。為了避免補土沾到其他地方，還先使用了遮蓋膠帶。

4 將臉部、雙臂、軀幹等接著在一起。因為都是一些大尺寸的零件，所以使用環氧樹脂類的接著劑，牢固地接著在一起。如果頸部的接著面留下接合部位的痕跡，無論塗裝得多漂亮都會被糟蹋掉，所以使用瞬間接著補土來填補縫隙和抹平高低落差的問題，將外觀修飾平整。

2 禮服上也有氣泡。這個蒂米特雷斯庫夫人的比例是1/8，本來的設定是身高接近3m，立體塑像的高度就有約37cm，以角色人物模型來說，尺寸相當大。因此為了要減輕重量，是以中空的方式成形，所以會出現貫穿其中的氣泡。在這樣的情況下，如果只是用補土的話，修改起來很麻煩，因此就將多餘的樹脂棒插入氣泡孔洞，黏著後再打磨至表面平整。

5 零件的處理結束後，為了除去表面的污垢，使用零件清潔劑等好好地進行清洗。各零件處理乾淨後，在塗裝前先塗上底漆作為底層處理。

6 所有零件的表面處理結束後，終於要進入塗裝上色的步驟。

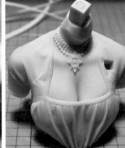

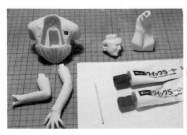
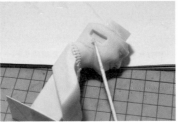
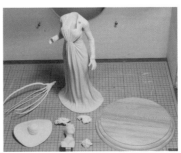

1 蒂米特雷斯庫夫人雖然身上穿著著很有貴夫人氣質的白色禮服，但是為了不讓完成品看起來過於單調，也為了更容易呈現陰影的演出，塗上了Mr.COLOR的德國灰色和紅棕色來作為底層色。因為尺寸較大的關係，所以底色沒有使用噴筆，而是使用了噴罐來進行處理。噴罐可以很有效率地進行大面積的噴塗。

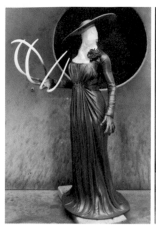

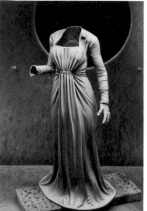

2 塗完底色後，使用白色系的塗料，用噴筆一邊留下陰影，一邊讓禮服的形狀逐漸呈現出來。到此禮服的底層塗裝就完成了。

3 根據零件分割的情況，如果有需要分開塗的部分，視情形再以遮蓋膠帶和遮蓋膠併用做好遮蓋處理。如果擔心貼上遮蓋膠帶會有可能出現漏塗的部位，可以改用遮蓋膠塗抹在那些部位。

4 這個時候我發現左手臂的接合部分有間隙，所以用打磨的方式重新整理了表面。

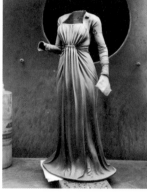

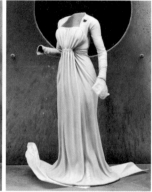

5 使用噴筆，為禮服的細節部分塗色。使用的塗料是GAIA蓋亞的Ex-05消光白色Flat White以及Mr.COLOR的526茶色BROWN、55卡其色KHAKI、128灰綠色GRAY GREEN、336亞麻色HEMP BS4800/10B21、4黃色YELLOW。如果只用白色平塗會顯得單調，所以也會使用棕色、卡其色、黃色、灰綠色等顏色。藉由使用這些顏色，即使是白色，經過修飾後也能呈現出立體效果。

6 接下來要塗帽子。因為是優雅的展示之處，所以為了顏色不要塗得過於單調，使用噴筆一邊觀察調子，一邊進行塗裝上色。

7 因為頭髮的造形有很多細節，所以先用黃銅線製作把手，再噴塗了底色。

8 尖爪的底色使用黑色，再從上面以金屬質感塗料，一邊注意呈現金屬感，一邊將細節塗出來。

9 手套也為了要突顯細小的皺褶和接縫等細節，一邊注意調子，一邊進行塗色。

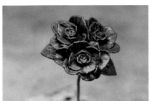

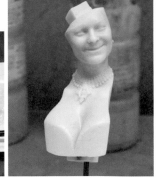

10 胸口的胸花是表現整體顏色平衡的重點，這裡也為了不變成只是單調的黑色，用紫色和綠色等微妙的顏色搭配來塗色。以筆塗的方式，塗料使用的是Citadel Colour SHADE的 DRAKENHOF NIGHTSHADE、DRUCHII VIOLET、NULN OIL塗出底色，再單獨使用乾掃技法來塗上延展性良好的琺瑯塗料。

11 接下來要塗皮膚。蒂米特雷斯庫夫人的皮膚不是普通的膚色，但也不是像創造生物般的膚色。這裡要怎麼塗上色就是展現技術之處了。皮膚的底色使用Gaia琺瑯塗料的青色、洋紅色、黃色來製作。

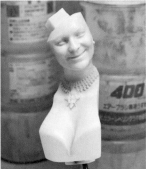

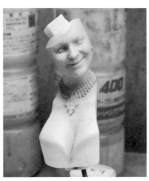

12 首先用淺綠色加上蛇紋效果，製作出肌膚的底層。蛇紋塗裝效果是重現了矢竹剛教師在網頁上介紹的絲綿遮蓋塗裝技法。

13 接下來是要重疊塗上淡紫色。

14 在噴筆前端裝上HANSA的顆粒效果專用噴帽，呈現出肌膚的紋理，同時要確認整體的色彩均衡狀態。

15 進行項鍊的塗裝上色。和手腕一樣，併用遮蓋膠帶和遮蓋液來進行遮蓋處理。此外，不需要遮蓋得那麼嚴謹的部位，使用廚房紙巾遮　下即可。

16 這樣項鍊的塗裝就完成了。

17 禮服的袖子和腳部周圍要進行污損塗裝。不要過度弄髒，一邊觀察整體平衡，一邊演出污損的感覺。

18 在胸花和頭髮用乾掃技法刷塗調子。蒂米特雷斯庫夫人的全身細節是由整體的大方向流動性所構成的的，但頭髮和胸花都有更細緻的細節來表現出作品的可看之處，所以決定使用琺瑯塗料使其更加突顯出來。

19 接著要邁入角色人物模型中最重要的臉部修飾步驟。使用琺瑯塗料進行調色，或是重塗上色。使用的塗料是TAMIYA COLOR的XF-1消光黑色FLAT BLACK、XF-9消光艦底紅色HULL RED、XF-8 消光藍色FLAT BLUE、XF-7 消光紅色FLAT RED、XF-15消光膚色FLAT FLESH以及XF-2 消光白色FLAT WHITE。

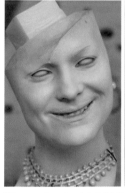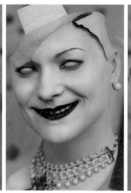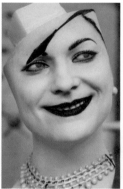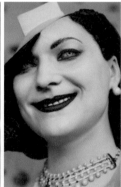

20 只在最重要的部分上耗費最多的時間，仔細地做好完成修飾。

蒂米特雷斯庫夫人登場的
『Resident Evil Village』
大好評發售中！

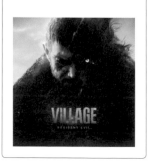

21 各部分的塗裝結束後，再觀察一次整體均衡，把禮服再弄髒一些。使用的塗料是TAMIYA COLORXF-59沙漠黃色DESERT YELLOW、XF-57消光皮革色BUFF、XF-52消光泥土色FLAT EARTH、以及XF-64消光紅棕色RED BROWN。使用塗料是TAMIYA色的甜品黃色、粉撲、平面地球、紅棕色。將琺瑯塗料塗色在重點位置，並用含有稀釋劑的筆刷混合後即完成。整件作品的完成時間大約是兩週。

Making Technique 03

「Alai-The Templar's Atonement」
塗裝上色·製作過程

原型：Ju Won Jung　概念插畫：Erak Note

by 村上圭吾

將1/10比例的樹脂製胸像模型套件，使用實體顯微鏡一邊擴大影像，一邊進行塗裝。

材料&道具

畫筆（AK Interactive Premium Siberian Kolinsky #2、#1、#0、#2/0）、調色盤（Everlasting Wet Palette、Masterson StaWet Acrylic Palette paper）、實體顯微鏡（9～45倍左右）Mr.FINISHING SURFACER液態補土 1500（灰色、黑色）、自來水、SCALECOLOR ARTIST Smooth Acrylic Paints（BurntSkin、Light Skin、Pink Fresh、Art White、Dark Ultramarine、Crimson、Art Black、Burnt Umber、Yellow ochre、Naples Yellow、Arctic Blue、Pearl Grey）

臉部的塗裝

我為了使塗裝的效果讓人印象更深刻，都會去意識到故事情節、場景以及角色的感情，並且設定好照射在臉部的光源方向。在開始塗裝之前，心中就要先反覆想像某種程度的完成狀態。因為原型的插畫重現度非常高，所以我想如果讓塗裝也儘量符合原始插畫的印象，應該會很有趣。顏色全部都在濕式調色盤上調製，每次調好的顏色也會在不變得乾燥的狀態保留下來，維持在需要修改時隨時可以取用的狀態。

1 底層處理後，噴上灰色底漆補土。使用噴罐簡單噴塗即可。用實體顯微鏡仔細檢查是否有灰塵等摻雜在內。

2 首先是肌膚的中間色。決定好基本的膚色，再用紅色和藍色進行調整。將塗料稀釋到不會在塗面殘留凹凸不平的程度，然後也粗略地描繪陰影的部分。在這個階段不需要在意塗布不均勻的問題。

3 由肌膚的中間色，加入藍色和少量的紅色，過渡到陰影色；高光部分則是加入白色。皮膚想要呈現紅色調的部分，會多加一些紅色。

4 反覆調整陰影和高光，逐漸消除不均勻的色斑。

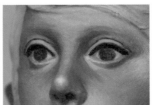
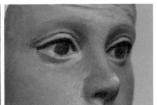

5 開始為眼睛上色。以黑色和藍色薄薄地重疊幾層，然後拍成照片，放大確認後將位置決定下來。

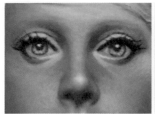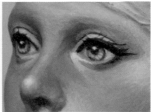

6 畫上睫毛和瞳孔的細節。瞳孔要有意識地描繪出顏色的落差，使之看起來閃閃生輝。

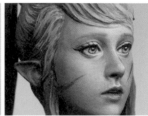

7 將眉毛、臉部彩繪的細節描繪出來。因為髮色是銀色的關係，眉毛也是銀色的。臉部彩繪要以原始插畫為描繪基準。

8 一邊塗裝頭髮，一邊觀察整體均衡，調整高光和陰影。

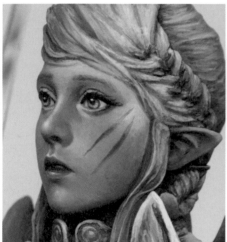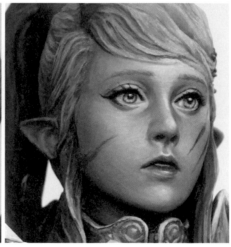

9 整體塗裝完成後，還要再重新審視一次。修改鼻子、嘴唇、下巴的高光。臉部完成了。

鎧甲的塗裝

以閃閃發光的質感為目標。對於現在的我來說，金屬的塗裝工作，大部分的作業時間都是在收集資料和臨摹資料圖片。主要是參考繪畫和插畫的金屬表現，再反覆按照自己的風格進行臨摹。如何將整個思路歷程內化為自己所用，我認為這是很重要的。顏色以白色、黑色、藍色為主，使用少量的米色、黃色。和塗裝臉部時相同，將調製的顏色分別保留在濕式調色盤上，保持隨時可以取用的狀態，在後續需要修改時使用。

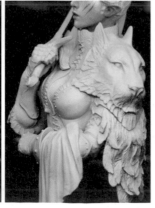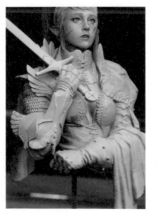

1 底層處理後，噴塗黑色底漆補土，由光源方向噴塗灰色底漆補土。完全會形成陰影的部分則保留黑色底漆補土。

2 首先要調製出比灰色底漆補土稍微深一點的灰色放在陰影部分。慢慢確立金屬的鎧甲是如何發光的印象。

3 在意識到光線反射狀態的同時，塗上加入藍色和黑色後，顏色更深的灰色。也要意識到鎧甲所映照出的周圍環境、自身的影子還有裝備等等。

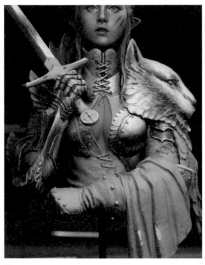
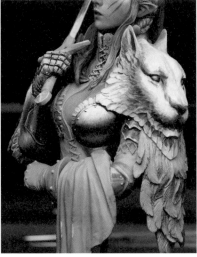
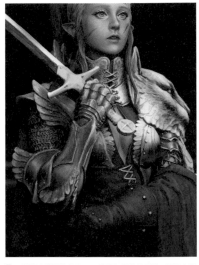

4 在某種程度上形成印象後，慢慢地將筆觸細節呈現出來，並將光線的交界做模糊處理。

5 一邊觀察整體的均衡，一邊進行服裝的塗裝，再努力找出無法完美呈現出來（看起來不像金屬）的部分，全部加以修改。

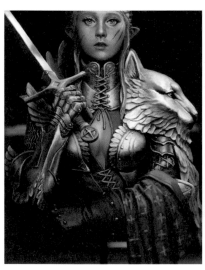
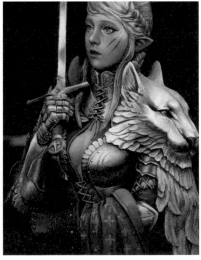

6 塗裝上色的作業算是告一段落。仔細檢查照片，進一步尋找需要修改的部分。微調高光、陰影的位置。

7 反覆檢視資料，重新思考關於周圍的環境、手套、披肩的倒影和反射光的呈現方式。也要注意鉚釘等細節部位的質感。

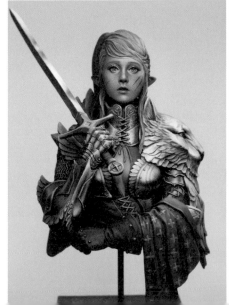
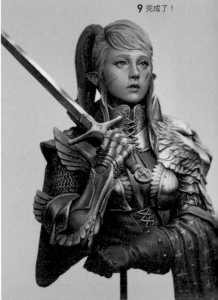

9 完成了！

8 再將細節修飾得更仔細一點。

real figure paint lecture
塗裝師田川 弘的

擬真人物模型
塗裝上色講座

VOL.5
「HQ06-01」

原型：林 浩己

講究到極致的女性肌膚表現。
這是一場能夠賦予寫實角色人物模型生命的
塗裝師・田川弘的終極塗裝上色講座。

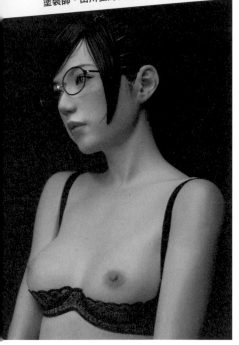

使用材料

筆刷：最後修飾使用的是WINSOR&NEWTON溫莎牛頓系列7的miniatures 000以及Tokyo namura的面相筆極細（中央右）。大支油彩用豬鬃毛刷使用在頭髮塗刷時，待油彩乾燥後，從上面輕輕地刷出光澤效果（右例）。從中央到左邊是戳塗用的筆刷。很多都是原本用來做完成前修飾或平塗使用的舊筆刷。Model Kasten的Dress Finisher（由左算起第3支）則是打從新品就用來戳塗（以刷毛側面輕輕按壓的方式）。

HORIZING MAGIC-SMOOTH（環氧樹脂接著劑）、GAIA蓋亞 瞬間彩色補土 膚色、KOVAX研磨布Super Assilex K-360～K-600、工藝切割刀、各種研磨棒、牙籤、綿花棒、TAMIYA琺瑯透明塗料系列（橙色・綠色・紅色・藍色・透明色）、TAMIYA底漆補土粉紅色、GAIA蓋亞底漆補土 膚色、假睫毛（價格均一商店）、落下的髮絲（油漆刷毛）、UV硬化透明樹脂、油彩・Kusakabe油畫顏料（白色・紅色・群青色・藍色・綠色・洋紅色・黃色・檸檬黃色・黑色）、溶劑油

所謂的質感表現

塗裝師的質感表現方法，我認為是：
①透過區分描繪來表現質感的方法。
②在塗裝過程中，活用塗料的特性或是加工塗裝面，在塗裝面上製作出符合質感的凹凸外觀，以及表現出各種質感的方法。
③將完成修飾後的塗面，置換成想要表現的質感的方法。
這三大方法。
而我的質感表現手法，運用了①②③的全部。
在裸體角色人物模型「HQ06-01」當中，
相當於①的部分：眼睛、皮膚、頭髮
相當於②的部分：眼睛、肌膚、瞳孔、指甲、嘴唇、頭髮、內衣、髮夾
相當於③的部分：睫毛、散落毛髮、眼鏡、底層

所謂的質感表現，是角色人物模型（特別是寫實擬真的角色人物模型）塗裝的看點之一，也是非常重要的要素。我尤其特別注意的是塗裝表面的凹凸的種類。
比如說……因為角色穿著粉紅色的毛衣，所以只要噴上粉紅色的噴罐就結束了！
這樣啊，是不行的。毛衣的材質，應該沒有光澤吧？
那就從上面再噴塗一層消光塗料，這樣可以了吧！
這樣啊，還是不行的。
毛衣不，不是有凹凸不平的花紋形狀嗎？或是有的編織針眼比較大嗎？
因此，如果那個套件沒有將那樣的形狀雕塑出來的話，我就會自己製作相應的底層。不過，最近使用3DCG製作的原型師很多，像那些凹凸形狀的表現很多都有製作出來，非常有真實感。
請好好觀察自己周圍的東西。大部分表面都會有凹凸不平。表面光滑的東西，很多都是無機質的。因此，我經常用筆塗有機質的東西，無機質的東西則用噴罐或噴筆完成。
另外，我使用的油彩乾得慢，自然乾燥的話，夏天也要2～5天。冬天甚至3～7天以上都不會乾。因此，我會利用這個特性，在油彩乾燥前，使用筆尖或各式各樣的其他工具，留下數種不同的筆跡，表現出為了質感而必須存在的凹凸形狀。

這次要介紹給各位的是寫實擬真角色人物模型GK套件製造商atelier iT的產品。由知名原型師・林浩己親手製作的1/6比例的裸體模型「HQ06-01」，我將逐步解說由組裝至塗裝完成作品為止的大略流程。

首先我會到網上觀看原型師、其他的模型製作者以及塗裝師的「HQ06-01」完成品照片，讓屬於自己的作品完成印象在心中逐漸成形。如果是我的話，就會把這裸塗成黑色……之類的，或是改造一下這條內褲吧！既然要做的話就徹底一點，到這個程度……之類的。我的這個印象成形的過程，從之前購買套件起算已經花了一年左右的時間。套件本身是極為優秀的造形作品，不過也因為原型太過強大，就那樣直接塗裝製作下去，也很難表現出自己的風格。以我的情況來說，如果不能表現出自己的風格的話，那麼就無法維持內心的那份緊張感直到完成作品為止。

■這個套件有兩個我稍微有點在意的地方。
☆附屬的下框眼鏡。可以很清楚的看到眼睛，是非常時尚的設計，但是（參照外箱盒繪）因為強度的問題嗎？？相較於人物比例，鏡框顯得非常粗（特別是架在中心位置的鼻子上方）我得想想辦法處理這個問題……。
　　處理方法＝替換成之前購買的1/6比例娃娃用的蝕刻眼鏡。
☆蕾絲性感底褲。股上的深度不是我喜歡的款式（參照外箱盒繪）!! 還是像PredatorRat※的超低腰底褲那樣淺淺的最好了！！！
　　處理方法＝在一定程度上利用原來的底褲造形，把不需要的部分削去到皮膚表面為止，重新製作（雖然會造成蕾絲透明部分變少，這也沒辦法了……）。

這2點再加上我個人講究的肌膚塗裝、底褲的質感表現。然後，這次又挑戰了散落髮絲的植毛加工。好！接下來就開始進行能夠表現自己理想的作品製作吧！

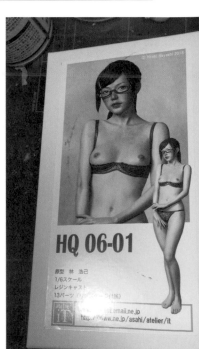

HQ 06-01

原型 林 浩己
1/6スケール
レジンキャスト
13パーツ

※PredatorRat：角色扮演者うしじまいい肉監製推出的時尚品牌。

製作過程

首先,製作裸體(露出肌膚多)類GK套件的原型師感到煩惱的事情之一,就是如何處理拆分為好幾件不同的零件,組裝起來後的接合部位。理由是因為手臂必須在中段接合。這麼一來,因為使用的樹脂長年劣化,會導致接合部位出現龜裂,或者是因為接合用的接著劑與補土的材質不同,隨著時間的推移,樹脂會收縮,接著劑則保持原樣,造成接合部位看起來會變得膨脹、暴露出來。當然也會有很神奇的不會被發現的情形,但是在我的經驗中80%都會被發現。因此,原型師們會讓人物穿著內衣(讓內衣和手腕的根部作為接合部),這樣即使日後出現長年劣化的龜裂,也不會太顯眼。這個套件「HQ06-01」也是這樣。下半身和腳部的接合部分是蕾絲底褲的邊緣部分。手臂也區分為時尚內衣的肩帶部分和手臂的根部。考慮非常周到。所以,我想要做的事情就像是在對原型師找麻煩一樣(笑)。幾年後,接合部位可能會出現裂痕。當然也有可能不會出現裂痕。這也是一種在表現自我的同時,必須承受的賭注。

底褲

1 是原始套件的狀態。首先要消除雙腿的分模線。我會先使用金屬銼刀(平&圓),在一定程度上把凸部削平,再使用KOVAX研磨布Super Assilex 的K-360~K-600(砂布)來做表面修飾。

2 兩腳和身體用HORIZING MAGIC-SMOOTH(環氧樹脂接著劑)接著後,再用GAIA蓋亞的瞬間彩色補土填埋暴露在外的接著痕跡產生的間隙與凹凸不平,然後再將原始的底褲造形刮削到肌膚表面的深度為止。改造成超超低腰款式的時候,有一些需要特別注意的部分。那就是被稱為維納斯丘的恥骨隆起部分的造形。因為有沒有這個部位,作品的魅力會完全不同(笑)。繩帶的部分,首先用鉛筆畫線,以不消去那條線的前提下,在兩側黏貼遮蓋膠帶,然後在形成的溝槽裡倒入CYANON瞬間接著劑。噴塗TAMIYA超細底漆噴補土 粉紅色,除去附著的異物,徹底打磨撫平令人的意的凹凸不平的部分,如此一來超低腰款式的底褲就完成了!!

3 用噴筆以斜45度角左右噴塗GAIA蓋亞的EVO底漆補土 膚色。取出GSI科立思的Mr. COLOR SPRAY噴罐(S-108半光澤紅色 CHARACTER RED)移至小瓶,將塗料以溶劑稀釋後,用噴筆噴塗成顆粒效果狀態。

4 用油彩調製成肌膚的基本色,然後混入群青和綠色,調合成皮膚下面的血管色。血管是以日本畫用的面相筆描繪。因為筆毛很長,可以透過控制筆壓,畫得粗一些或細一些,或者讓筆尖透過微妙的顫抖,描繪出歪斜扭曲的線條。

5 這是使用油彩對肌膚完成了2層塗裝的狀態。肌膚表面已經接近完成。在這個階段開始,要在底褲上塗顏色了。之後再塗上1層以溶劑調得非常稀薄偏黃色的膚色就完成了。

臉部・上半身

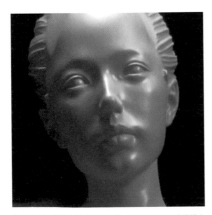

1 分模線處理和底層處理結束後,噴塗TAMIYA底漆補土 粉紅色的狀態。

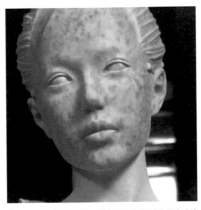

2 和底褲的步驟3相同,用噴筆從斜45度角左右噴塗GAIA蓋亞的EVO底漆補土 膚色(訣竅是要在凹凸形狀的凸部厚塗)。取出GSI科立思的Mr. COLOR SPRAY噴罐(S-108半光澤紅色 CHARACTER RED)將塗料移至小瓶,以溶劑稀釋後,用噴筆噴塗成顆粒的狀態。

3 在身體上畫上血管,放入乾燥機乾燥3~4天,油彩的第1層就完成了。在這個階段也要將乳頭描繪出來。製作乳頭色的訣竅是在肌膚的基本色中一點點地混合紅色、綠色和洋紅色,一邊摸索找出理想的顏色。加入紅色相反色的綠色來混色可是調色的精髓所在哦。

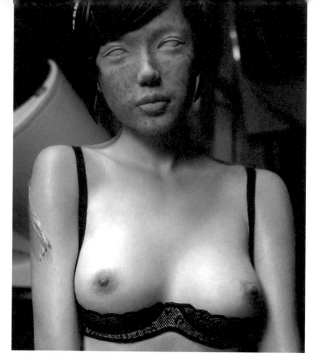

「用筆刷戳塗」這個動作,即使用文字寫出來,也常有人說無法理解……。如照片所示,取一支筆尖平坦(剪平了)的畫筆,讓筆尖以垂直的角度,輕輕按壓在塗裝面上。習慣之後,就能夠以戳戳戳戳的感覺來進行戳塗了。筆壓、角度、筆刷的柔軟度或是隔了一段時間再戳塗……等等,不同的戳塗條件,都會在塗裝面形成不同的凹凸狀態。

4 除了在乾燥機內乾燥的第1層之外,又加上再塗1層並乾燥後的狀態,接下來要開始內衣的上色作業。因為套件本身的蕾絲造形就已經非常漂亮了,所以這裡只需要使用較寬的平頭小筆刷,以乾掃上色的要領將顏色輕刷在到凸部的部分。不要一次刷上深色,而是分成2~3次來達到想要的顏色。此時在白色的乳房和手臂等處,應該可以看到從皮膚底下透出的血管形狀才對。

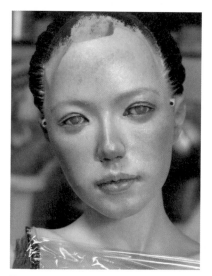

5 臉部的第1層油彩。意識到毛細血管,強調藍色部分與紅色部分,塗上顏色。

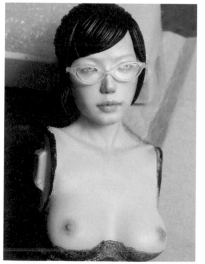

6 放進乾燥機裡兩天後再塗上1層,這次是要在整體塗上同樣的顏色,讓臉部的膚色可以顯得較沉穩一些。然後再次放入乾燥機上乾燥,此時也試著戴上眼鏡看看。上半身是塗上薄薄一層以溶劑調得非常稀薄偏黃色的膚色之後的狀態。

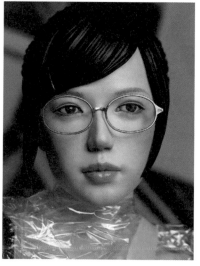

7 開始進行臉部的最後修飾。在明亮的部分塗上接近白色的膚色,用筆尖輕輕戳塗。在嘴唇以留下筆跡的感覺描繪。瞳孔以油彩描繪,乾燥後,以透明琺瑯塗料塗上保護塗層。這裡還描繪了眼線。將眼鏡替換成這個規格的蝕刻片。並開始一根一根地畫出眉毛。

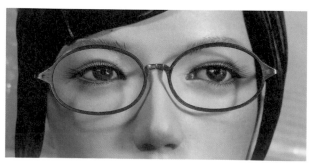

8 睫毛使用UV硬化透明樹脂進行接著、植毛。

9（左）從頭髮的髮際線開始，試著植上了散落的髮絲。使用的材料是在居家用品中心購買的黑色油漆刷毛。

10（右）再次用白色將乳房描繪得更明顯一些。這樣就完成了!!

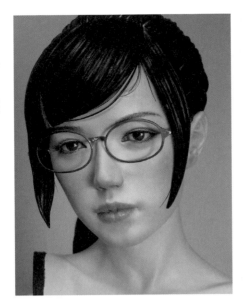
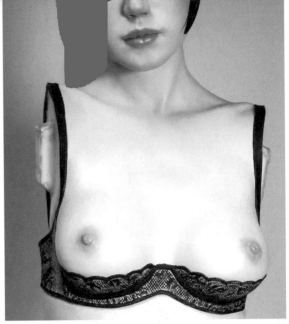

腳

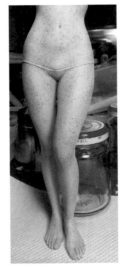

1 只是用砂紙打磨完成的無垢狀態。僅僅是這樣也能成為一幅畫了。造形本身實在太優秀了。

2 噴塗TAMIYA的粉紅色底漆補土，確認表面的狀態。

3 用噴筆以斜45度角左右噴塗GAIA蓋亞的EVO底漆補土膚色（訣竅是要在凹凸形狀的凸部分厚塗）。取出GSI科立思的Mr. COLOR SPRAY噴罐（S-108半光澤紅色 CHARACTER RED）將塗料移至小瓶，以溶劑稀釋後，用噴筆噴塗成顆粒效果的狀態。

4 用油彩描繪血管，放入乾燥機乾燥2～3天，然後再用油彩在肌膚上覆蓋1層後的狀態。

5 進一步乾燥後再加上1層（稍微添加一些黃色的膚色）。將底褲修飾完成。到這裡，只要再將指甲等細節部分做好修飾後就完成了。

塗裝表面的異物、灰塵與筆跡

1 像這樣用放大鏡看或是用電腦放大數位相機拍下來的影像，就能看出表面附著了細小的異物和線屑。首先，在塗好後想要儘快放入乾燥機前，先用面相筆等工具去除以放大鏡（2.5倍）能確認到的異物。

2 放入乾燥機乾燥後，再用顯微鏡觀察，將研磨布以瞬間接著劑固定在牙籤的前端，輕輕地擦拭並去除異物。同時也將凹凸打磨至平整。

「BEARSTEIN MARKII」
塗裝上色·製作過程

原型：土肥典文（腐亂犬）

by 土肥典文（腐亂犬）

塗料主要是硝基塗料、琺瑯塗料、還有壓克力塗料。噴筆塗裝和筆塗都會區分使用。對於製作樹脂模型套件來說，開始彩色塗裝之前的零件表面處理的細緻程度，會對之後的完成度有很大的影響，所以即使花時間也要充分地進行。奇形怪狀的地方和金屬的損壞塗裝表現，並不是隨隨便便地弄髒就好，而是要時時提醒自己在彩色塗裝的時候，要追求的是「乾淨地弄髒」。

材料&道具

噴筆（GSI科立思）、筆刷（WINSOR&NEWTON溫莎牛頓水彩用筆系列7 各種尺寸）、平筆、牙刷、遮蓋膠帶、注射器等、底漆補土（GSI科立思、TAMIYA）、多功能底漆（Finisher's）、金屬塗裝用底漆（TAMIYA）、硝基塗料（GSI 科立思、GAIA蓋亞）、琺瑯塗料（GAIA蓋亞、TAMIYA）、壓克力塗料（TAMIYA）

臉部的塗裝

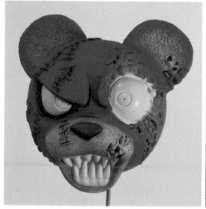
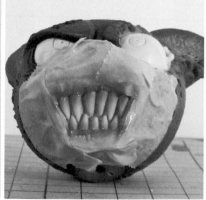
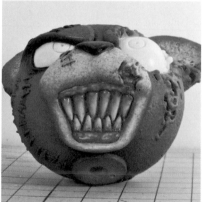

1 眼睛、口內直接活用樹脂的成型色，以無底漆塗裝法來進行。牙齒的漸層塗裝使用噴筆，牙齦和牙齒的細微污漬以及還有入墨線修飾是用筆塗完成。

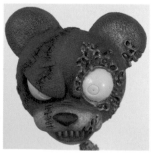

2 腐壞的地方也是以無底漆塗裝法的塗料筆塗繪製而成。這次使用的是兩種顏色的塗料，根據稀釋和調色的條件不同，可以讓顏色的濃淡表現幅度更大。

3 只有使用是橙色和粉紅色的話，看起來會太亮、太突兀，所以就以凹部為中心，加上透明紫色使整體色彩看起來起來沉穩一些。凸起部分用淺色來重疊上色，強調裸露出來的肉感。

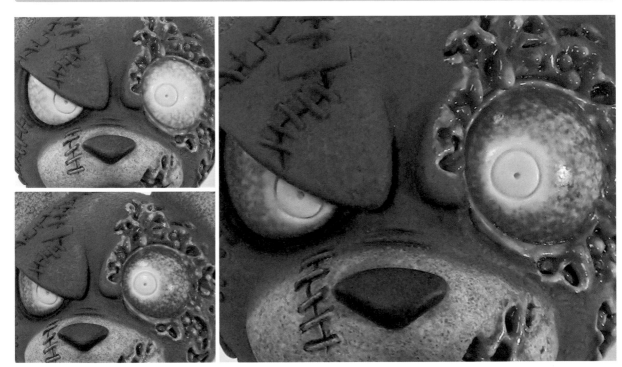

1 用透明橙色畫上眼睛的血管細節。從外側到內側，按順序描繪，慢慢調整整體的平衡。從外側加上紅色調與若干藍色調，增加顏色的資訊量。

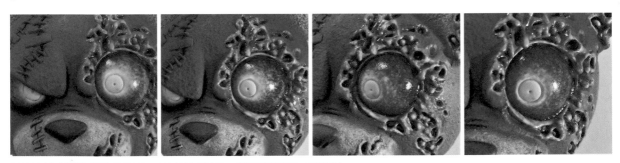

2 如果有血管線條的筆跡過於明顯的地方，可以用溶劑一邊溶解，一邊調整線條的強弱，提高密度感。

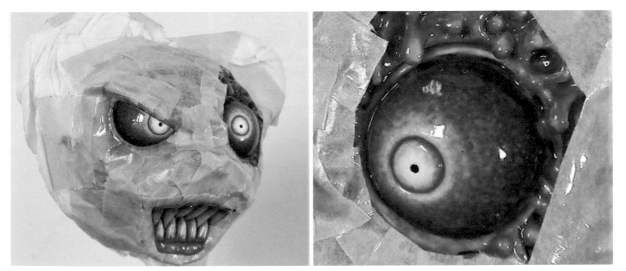

3 眼睛的邊緣部分使用透明紅色、透明黑色，以噴筆噴塗。如果噴塗得太多的話，有可能會破壞掉先前描繪好的血管塗裝，請注意。遮蓋眼睛的時候，口內也同樣處理，然後塗上灰色的頂層保護塗層。眼睛和瞳孔在原型製作時有將細節雕刻出來，所以要沿著那個位置進行塗裝。這次想要優先呈現出瞳孔螢光黃色的發色以及畫面衝擊性，所以要適度地克制細節的描繪等等。

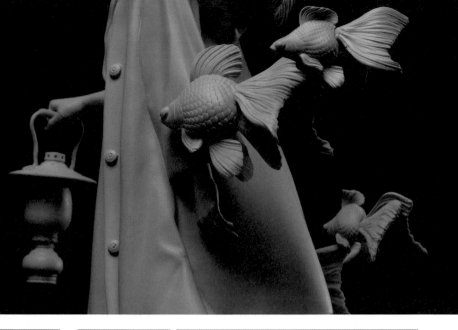

Making Technique 05

「Into the dark forest」金魚製作過程

by 大畠雅人

使用ZBrush 2021.6的新功能「Mesh Extrude」來製作金魚的鰭與鱗片。

使用軟體：ZBrush

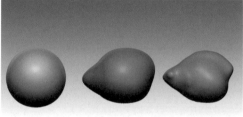

1 由Sphere開始，打開Symmetry左右對稱功能，開始製作金魚的軀體。

MeshExtrudePropDepth
Base Type: Mask

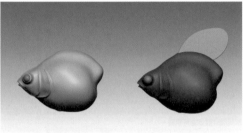

2 裝上眼球後，接著開始製作魚鰭。使用Mesh Extrude，叫出Plate，然後製作出魚鰭的外輪廓。按住Shift不放，同時畫出遮罩的話，可以將遮罩配置在物體的中央。

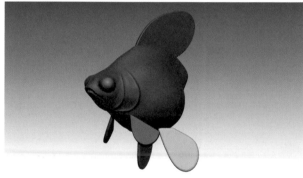

3 腰鰭和尾鰭都同樣先開啟Symmetry左右對稱功能後，叫出Plate。

4 Plate會呈現像這樣的PolyGroup狀態，只保留下一面，其他都消去。

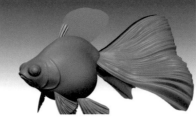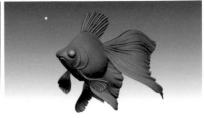

5 將魚鰭設定為沒有厚度的Mesh網格後，就可以開始造形了。由於沒有厚度的Mesh網格，背面不會顯示出來，所以要打開在Tool選單裡的Display Properties項目，點擊其中的Double按鍵，這樣背面就會顯示出來，製作時會比較方便。

6 造形完成後，加厚成可以輸出的厚度。

7 在Subtool內的Geometry選擇Dynamic Subdiv，打開Dynamic按鍵。調整Thickness（厚度）的橫杆，設定成自己喜歡的厚度，然後再按下Dynamic按鍵旁邊的Apply。

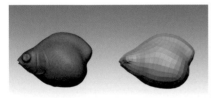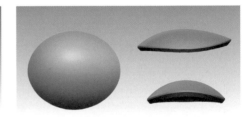

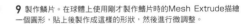

8 接下來要製作金魚的鱗片。將複製好的軀體套用ZRemsher，設定為低Polygon多邊形，只顯示左右其中一邊，消去另半半邊。

9 製作鱗片。在球體上使用剛才製作鰭片時的Mesh Extrude描繪一個圓形，貼上後製作成這樣的形狀，然後進行微調整。

10 結果就像這樣子。
順帶一提，以Mesh Extrude貼上球體時，將 Picker選單的Depth（深度）輔助面版上的Once Z更改為Cont Z的話，就會沿著球面貼上去。

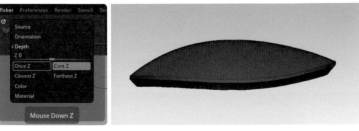

11 打開筆刷面版，按下位於下方的Create InsertMesh。按下New決定後，再按下Create NanoMesh Brush。

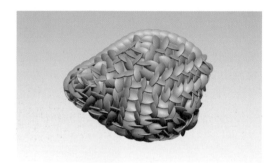

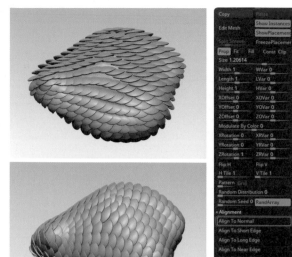

12 選擇剛才設定成只有半面的金魚軀體，由Tool開啟NanoMesh，游標一邊碰觸著金魚身上任何一處的Polygon多邊形，一邊按下鍵盤上的空白鍵，就可以像這樣打開選單，將TARGET的A Single Poly改為All Polygons。

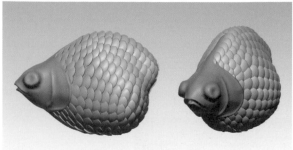

14 從NanoMesh資料夾的Alignment按下Align To Nomal，即可調整方向。整理好後，調節同一資料夾內的X、Y、Z轉向條，調整鱗片方向。

13 拖動滑鼠就會變成這樣。

15 決定形狀後，從NanoMesh資料夾的Inventory按下One To Mesh就會轉換成Mesh網格。用鏡像處理另外半面，調整後結合成一個零件。

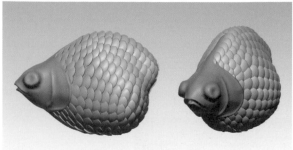

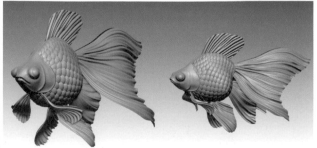

16 配合原來的軀體部分，消除多餘的部分，微調一下就完成了。

Making Technique 06

「獵 ONI HUNTER」
創造生物的金屬質感塗裝

原型：米山啓介

by n兄さん

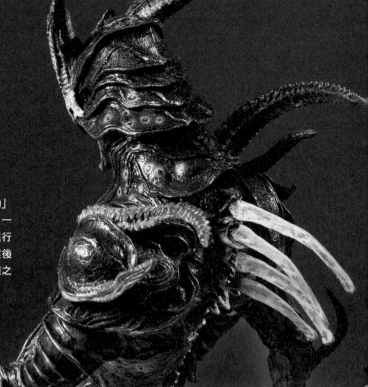

這次從編輯部得到了「希望以金屬質感塗裝來完成創造生物」的製作要求，因此在這裡要一邊解說金屬質感塗裝的技法，一邊配合交替著幾種創造生物所特有的「特殊塗裝表現」來進行解說。首先要浸泡在熱水中，用中性洗劑充分清洗乾淨，然後製作底層處理。噴塗SOMAY-Q Mitchacron密著底漆噴罐之後，使用GAIA蓋亞底漆補土噴罐（膚色）塗布整體。

材料＆道具

筆、噴筆、塗料皿、木工用白膠、精密鑷子、水族箱用小石子、TAMIYA 環氧樹脂補土、SOMAY-Q Mitchacron密著底漆、JO SONJA'S Crackle Medium表面龜裂劑、GAIA蓋亞底漆補土噴罐（膚色）TAMIYA COLOR壓克力塗料（XF-6 金屬銅色、X-3 皇家藍色、XF-1 消光黑色）、TAMIYA COLOR琺瑯塗料（X-9 棕色）、TURNER德蘭 不透明壓克力塗料、和風玉蟲色、Mr.COLOR（1白色、33消光黑色、H-58機體內部色、72中間藍色、29艦底色、513德國灰色）、Mr. Clear COLOR GX超級透明塗料（GX109透明棕色、GX106透明橙色）、MR.WEATHERING COLOR 擬真舊化塗料 WC05風化白色

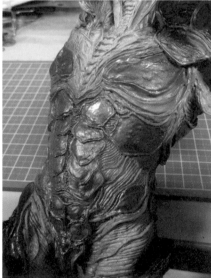

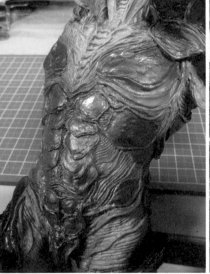

1 這次的作品想表現高質感金屬塗裝，表現出「破裂的皮膚」。以從破裂的裝甲中隱約可見金屬質感色為目標，使用了一種名為「Crackle Medium表面龜裂劑」的特殊藥液。首先使用TAMIYA壓克力塗料XF-6金屬銅色作為第1層塗裝，然後再由上進行第2層塗裝，使用同為TAMIYA壓克力塗料的X-3皇家藍色。這是重複塗上2種顏色後，再塗上藥液，讓第2層顏色產生裂痕的塗裝技法。

2 「Crackle Medium表面龜裂劑」本來是不適合在梅雨季節做龜裂處理的藥液，最好避免在濕度高的日子裡使用。此外，為了要有更好的龜裂效果，底層的第1色還有塗布在其上的第2層塗裝最好都是像壓克力塗料這種質地較軟的塗料（硝基塗料等硬質的塗料為NG）。塗上第2層塗裝後10分鐘左右再塗上藥液的話，就能夠得到很漂亮的龜裂效果。

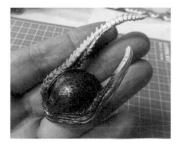

3 如果塗了藥液也沒裂開的話，有可能是因為濕度過高等等，沒有達到適合的使用條件。此時不需要著急地清除掉原來的塗裝，我實驗過只要再從上面塗上同樣的2種顏色，按照相同的步驟進行作業，這樣的話就會很漂亮地產生裂紋。因此，如果沒有依照預期的那樣產生裂紋也不用慌張，重複同樣的步驟就不會有太大的失敗，也不需要麻煩的重新浸洗就可以再製作一次哦！照片是第一次沒有裂開，失敗後再重複一次步驟的零件狀態。

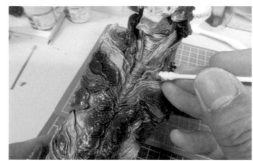

4 完成一件有漂亮裂紋的裝甲了，為了再花點時間進一步表現金屬質感，把TURNER德蘭顏料的「不透明壓克力顏料·和風」玉蟲色塗在裝甲的邊緣。

5 通常從內部的肉質部分開始塗裝，最後再經過遮蓋處理後塗上裝甲的步驟會比較輕鬆。但是我很害怕萬一裝甲部分最後失敗的話怎麼辦，所以這次選擇先從裝甲開始塗裝，之後再塗內部，按照相反的順序進行塗裝。裝甲部分的塗裝結束後，先用透明保護塗料保護整體，再在內部的肉質部位大量塗上TAMIYA COLOR琺瑯塗料的X-9 棕色，然後再使用琺瑯溶劑盡可能粗略地將多餘的部分擦掉。

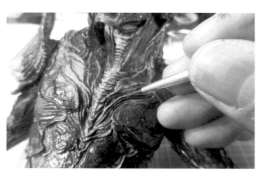

6 接下來要描繪像血管一樣的圖案。塗料使用的是GSI科立思的Mr. COLOR的H-58機體內部色、72中間藍色，還有調色後製作成接近黑色的灰色等3種顏色。用3種顏色塗裝如血管般的部分之後，為了使其融入周圍，再將Mr. Clear COLOR GX超級透明塗料的GX109透明棕色稀釋成極稀薄的塗料覆蓋在上面，使其符合裝甲部分的氛圍。對於創造生物類的塗裝來說，這個109號的透明棕色真的是既萬能又好用，非常推薦！

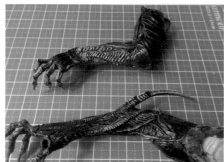

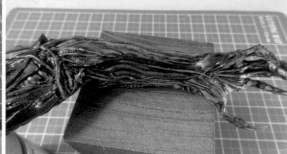

7 雖然可能很難透過照片傳達，不過我還是試著用手臂來比較一下兩種不同的肌膚質感。左邊的照片上方的手臂，是只有膚色＋TAMIYA琺瑯塗料的棕色；下方的手臂，則是在膚色＋TAMIYA琺瑯塗料棕色上，再塗上一層透明棕色，調整了肌膚的色素沈澱後的狀態，是否可以感受到透明棕色的好用程度呢？

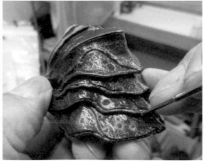

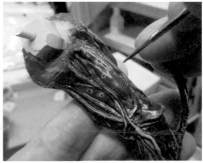

8 內部完成後再一次回到裝甲。在解說的開頭就有提到裝甲部分已經加上了裂點效果。我們要在上面進一步加上斑點圖案。斑點圖案是將Mr.COLOR的白色塗料稀釋成很稀薄的狀態，然後用噴筆塗噴上去，再用Mr.COLOR的消光黑色畫上點狀圖案。在消光黑色中的一些部位使用TAMIYA壓克力塗料的XF-6金屬銅色描繪出細節，與裝甲裂紋的金屬銅色呈現同步的狀態。

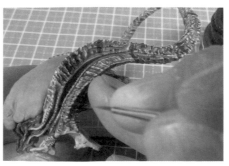

9 裝甲完成。接下來是最難處理的「角」的塗裝說明。在開始塗裝之前，先盡量收集鹿和山羊的照片，研究怎麼塗色才能看起來有真實感，看了太多照片，都快快成了鬥雞眼了（笑）。如同山羊角上的獨特花紋，全部都是使用極細的畫筆描繪。雖然是非常費事的作業，但因為那是臉部的主要部分，所以不能偷工減料，必須一點一點地畫出圖案。使用的塗料是Mr.COLOR的29艦底色，以在膚色的角上慢慢描繪出來的感覺進行。

10 「角」描繪完成後，使用Mr. Clear COLOR GX超級透明塗料GX109透明棕色只在上側塗色，呈現出雙重色調的感覺。我在參考照片中發現真正的「角」有很多上側被太陽曬得顏色變深的狀態，於是借鏡了一下。「角」每年都會生長延伸，可能因為愈靠近前端的部分，接觸空氣的時間愈長，所以顏色會變得比較白。使用MR.WEATHERING COLOR 擬真舊化漆的WC05風化白色，稀釋至很稀薄的狀態，塗在角的前端（稀釋2倍左右即可）。乾燥後用力擦掉，只在前端保留下一點點的顏色。

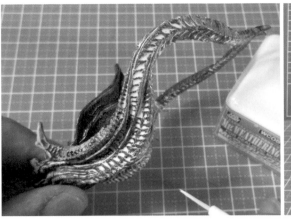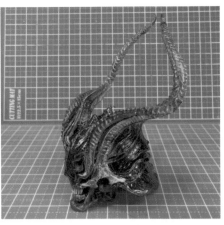

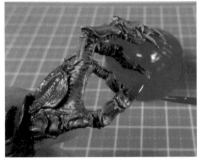

11 再來就是細節部分的塗裝了。尖爪使用比較漂亮的Mr. Clear COLOR GX超級透明塗料GX106透明橙色，豪邁地大量塗色上去。爪子的尖端如果用消光黑色來稍作修飾的話，氛圍會變得更好。

12 底座是使用在大創之類的價格均一商店買到的迷你水族箱用小石子，以木工用白膠黏貼固定後，塗上Mr.COLOR 513德國灰色，再慢慢加入白色，提高亮度來呈現出高光。

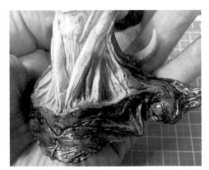

13 接下來使用配置在底座上的被打倒的「鬼」來進行特殊塗裝的解說。先是關於創作生物的皮膚上經常可見的「斑紋模樣」描繪方法。像照片上的斑紋模樣是以壓克力塗料描繪而成。

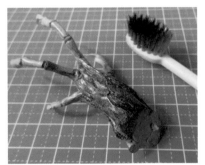

14 在底層塗上膚色，然後在上面整體塗上TAMIYA壓克力塗料的黑色。大約10分鐘後，在乾燥得差不多時，將壓克力溶劑適量放入塗料皿中，用牙刷一邊沾取溶劑，一邊拍打在塗料上。這時牙刷上會附著有剝落的塗料。然後再將那個剝落的塗料以噴濺塗法噴到剛剛拍打完成的零件上。

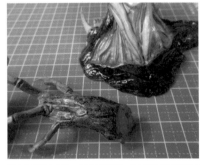

15 當模樣完成至一定程度的階段，先以透明保護塗料噴塗出顆粒效果，使模樣定著後，再塗上GX透明棕色。照片上手的部分是模樣塗裝完後，噴了透明保護塗料的狀態；後側的身體是在透明保護塗料上面再塗上透明棕色，調整皮膚質感後的狀態。

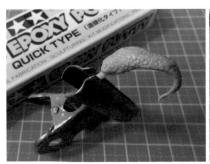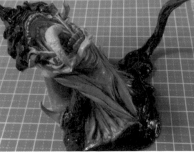

追加補充 這次我想再加上「舌頭」的造形，所以在被打敗的鬼嘴裡追加了環氧樹脂補土製作的舌頭。那個時候，著實為了如何塗裝而苦惱不已，創造生物的舌頭色調真的很難掌握。如果是普通人類的話，只要在膚色底層上使用粉紅色系的顏色即可。如果是創造生物的話，在底層上塗上卡其色後再塗上粉紅色系就能呈現出真實感，請嘗試一下吧！

「Android EL01」／「Android HB 01」
肌膚塗裝與植毛

原型：K

byかりんとう

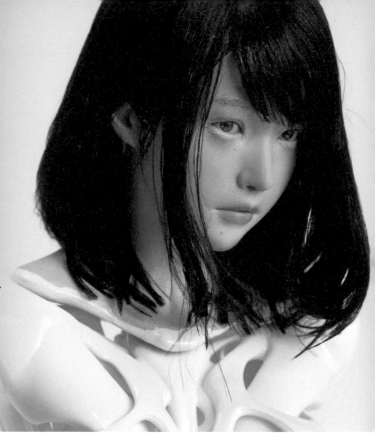

以「儘可能簡單」為目標，每次塗裝時都會反覆嘗試錯誤。
因為困難的作業、複雜的工程，失敗的可能性也會相形變高。
還有就是我單純地不擅長處理麻煩事罷了。
因此，我認為比起重疊上色好幾層的方式，塗裝次數盡可能少
一些比較好。
我覺得那樣技法會更容易重現。
這次要介紹的是「Android HB 01」（一部分為「Android
EL01」）的「肌膚塗裝」和「植毛表現」。
如果能對大家有一些參考價值的話，我會很高興的。

材料＆道具

噴筆、畫筆（TAMIYA MODELING滿BRUSH PRO II極細面相筆、ATHENA Lovia長線筆
7300）、設計筆刀、表面處理用研磨海綿、砂紙（TAMIYA1500－2000號）、棉花棒、
精密鑷子、顯微鏡、牙刷（噴濺塗法用）、剪線剪
TAMIYA舊化粉彩weathering master、TAMIYA彩色琺瑯塗料各色、Mr. SURFACER液態
補土1200（灰色）、Mr.COLOR各色、GAIA Color塗料121星光銀色star bright silver、
TAMIYA COLOR噴罐（TS-33艦底紅色）、SAKURA不透明壓克力顏料各色、Mr.
MASKING SOL改 遮蓋液、Mr.COLOR GX透明塗料、消光塗料、各種溶劑、無撚紗絹線、木
工用白膠、軟橡皮擦、UV樹脂（星之雫）、假睫毛（價格均為一商品）、UV燈（Seria）

肌膚塗裝

1 製作底層。表面處理過後，噴塗灰色的
底漆補土（這次使用的是1200號）。以
塗裝的注意事項來說，我在塗裝的時候會
噴塗到讓表面稍微有點濕潤的狀態。目的
是為了儘量讓表面光滑。溶劑太少的話，
表面會太過乾燥粗糙，產生細小的凹凸，
一直影響到整個塗裝過程及最後結果，所
以要特別注意。

2 噴出細小的紅點。使用TAMIYA
COLOR噴罐（TS-33艦底紅色）來進行
噴塗。這次和步驟1相反，在距離20～30cm的位置，以輕按一次噴罐的方式
來噴塗，讓表面散佈顆粒狀小點。這個作業使用噴筆的顆粒效果來處理也可
以（不過我個人覺得使用噴罐會比較簡單，而且效果也比較穩定）。這麼做的目
的是要表現出皮膚細膩的顏色不均狀態。因為剛開始噴塗的時候容易出現較大
的顆粒，所以要先在旁邊空噴，捨棄一開始噴出來的塗料，再橫向移動到要噴
塗對象物，這樣比較不容易發生事故。如果紅點噴塗得太多的話，可以使用與
底層相同的底漆補土在上面噴塗，這樣就可以重新做或是調節紅點的濃度。

3 調整紅點顏色的濃度。使用GAIA Color塗料051
膚色notes flesh來進行噴塗。這個步驟與其說是肌
膚本身的塗裝，不如說是調節在步驟2噴塗的紅點濃
度為最主要的目的。後續隨著塗裝工程步驟的累加，
紅點會漸漸變得不那麼顯眼。因此，在這裡噴塗膚色
塗料時，要將紅點調整至「是不是有點太顯眼啦？」
的程度。最後再噴塗消光塗料，保護已完成的塗膜。

4 調整色調，刻意塗上大面積顏色不均的塗料。使用TAMIYA琺瑯塗料以噴濺塗法來上色。主要使用的是經過調色後的紅色系膚色、橙色、紅色、紫色及綠色等。將稀釋成水狀的琺瑯塗料，藉由牙刷的刷毛反彈的力量來上色。在這裡也要進行色調的調整。陸續添加黃色調、紅色調、藍色調，直到呈現出自己想要的顏色為止。

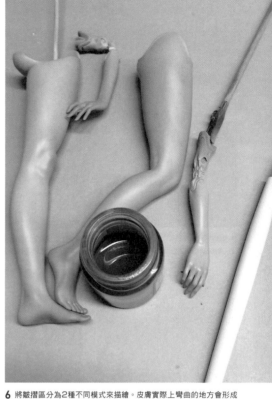

6 將皺摺區分為2種不同模式來描繪。皮膚實際上彎曲的地方會形成陰影，所以使用黑色描繪，而掌紋等皮摺部位則使用與指尖相同的藍色調、紅色調較強烈的膚色。指甲是用TAMIYA彩色琺瑯塗料，調整成能夠活用底層顏色的程度的濃淡來塗色。指甲的半月塗上帶藍色調的白色，指甲前端則是塗上帶黃色調的白色。靜脈是以TAMIYA彩色琺瑯塗料的中間藍色為底色，加入亮光透明綠色混色後，再添加黃色調，以琺瑯溶劑稀釋成數倍，再用面相筆將靜脈描繪出來。實際上的靜脈，其實意外地醒目。如果按照那樣的顏色深度直接描繪在角色人物模型身上的話，反而會有太過刻意的感覺，所以要稍微克制一些。

5 整體的氛圍調整。步驟4狀態下的顏色不均程度較大，所以最後要用噴筆稍微噴塗一些膚色，使顏色不均的差異可以穩定一些。如果噴塗過多顏色的話，好不容易製作出來的顏色不均就會消失，所以要一點一點小心噴塗。另外，在這裡會根據腳的部位來區分上色的塗料分量。像是小腿前方、腳背、小腿肚等顏色不均的地方會比較少，在那些部分稍微噴塗厚一點的膚色，消除顏色不均，讓肌膚接近均勻的膚色。另外，因為指尖和腳底會呈現強烈的紅色調和藍色調，所以要用噴筆噴塗上紅色調和藍色調較強的膚色（以Mr.COLOR的淡茶色為底色，加上紅色、藍色來調色）。

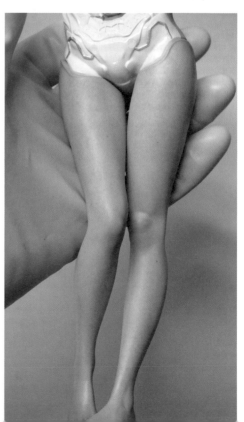

7 當膚色塗裝至確認了整體的顏色不均都穩定下來的狀態後，最後再塗上消光透明保護塗料來作為頂層的保護塗層。肌膚到此就完成了。像這樣細微的顏色不均與大面積的顏色不均組合起來，會顯得很有真實感。

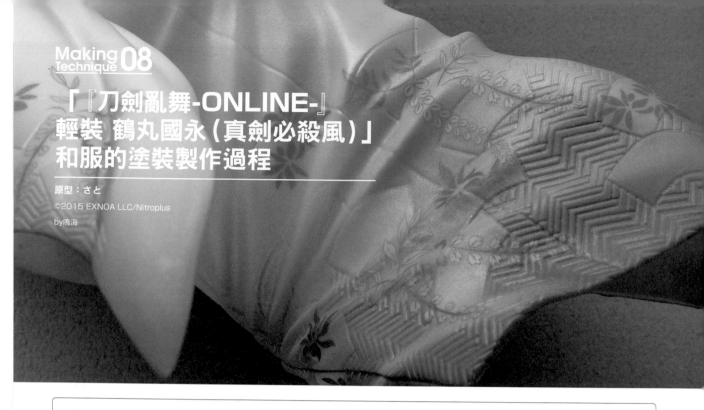

「『刀劍亂舞-ONLINE-』輕裝 鶴丸國永（真劍必殺風）」和服的塗裝製作過程

原型：さと

©2015 EXNOA LLC/Nitroplus

by 鳴海

作業環境＆材料

1 塗裝作業箱與烘碗機 **2** 精密鑷子（除去灰塵、水貼用） **3** 噴筆手持件 **4** 這是將測試片所使用的塑料板裁切下來後的材料。之後要在上面貼上筆記來做試色記錄。 **5** 遮蓋材料：NICHIBAN遮蓋膠帶、HASEGAWA遮蓋膠帶、遮蓋液 **6** 塗料：GAIA蓋亞（GS-02 EVO底漆補土 白色．墨線橡皮擦）、Mr.COLOR（GX100超級透明塗料 SUPER CLEARⅢ、GX114超級平滑透明消光塗料 SUPER SMOOTHCLEAR、GX1亮光白COOL WHITE、XC01鑽石銀Diamond Silver、XC08月光石珍珠色 Moonstone Pearl、LASCIVUS CL103人物髮色黑色BLACK HAIR）、GAIA Color塗料（032終極黑色、037純色紫、033純色藍、034純色紅）、TAMIYA琺瑯塗料（X-22亮光透明色、X-1 黑色、X-2白色、X-16紫色）、雲母堂LG珍珠粉白色 **7** Finisher's PURE THINNER稀釋液、Finisher's Multi primer 多功能底漆、Finisher's 剝離劑OFF、TAMIYA琺瑯塗料溶劑 **8** 清洗離型劑時使用的是GAIA樹脂清洗液T-03m

預先處理

1 在清洗之前，先倒上琺瑯塗料，確認有沒有造形的溝槽被填埋住的情形。如果有被填埋的地方，要將其重新雕刻出來，確認完畢後，再把塗料全部洗掉。

2 確實進行一次臨時組裝後，使用清潔劑、中性洗劑、樹脂清洗劑來清洗乾淨。待其乾燥後，噴塗底漆與白色底漆補土。

和服的塗裝

1 進行和服主色的調色。以測試片確認後，決定好顏色，倒進空瓶裡。

2 將剛才調好的顏色，以牙籤沾取後，滴入裝有透明保護塗料和溶劑的噴杯中，從下襬朝向上方薄薄噴塗一層。袖子也以同樣的方法進行噴塗。

3 這3個零件因為有相連的漸層色，所以要在組裝的狀態下進行塗裝。

 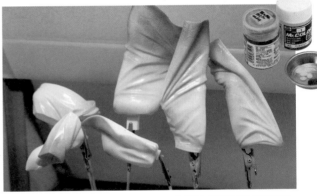

4 稍微加入一些黑色在剛才的主色裡，在皺褶下方等處噴塗上陰影。

5 調色高光用的塗料，將高光部分以及主要部分、陰影部分噴塗過度的地方進行修正。完成後，先噴塗一次透明保護塗料。

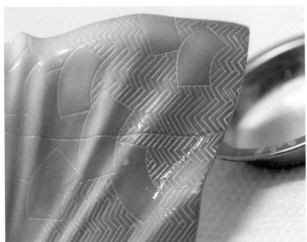

6 淋上白色琺瑯塗料，然後以GAIA G-06墨線專用擦拭筆含浸琺瑯溶劑，擦拭多餘的塗料。接下來再噴塗透明保護塗料。

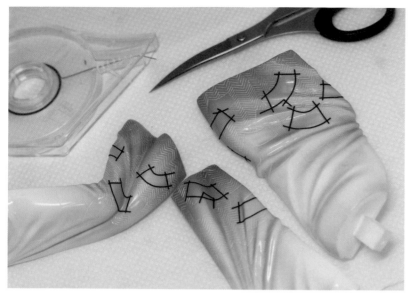

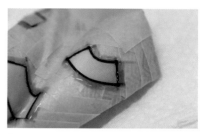

2 然後把遮蓋膠帶切得細碎一些，一點一點地貼上去。為了慎重起見，在邊界線也要塗上遮蓋液。

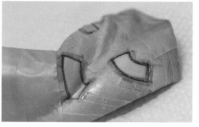

3 噴塗將透明保護塗料與白色混合後的塗料。請注意不要噴塗過量，以免太過搶眼。

1 因為想要噴塗幾個白色的扇子形狀圖案，所以要先做好遮蓋。首先是以HASEGAWA的0.5mm遮蓋膠帶將輪廓框起來（使用琺瑯塗料噴塗的話，只需要粗略地遮蓋，之後再擦拭多餘的部分也可以）。

黏貼水貼所使用的道具
手工藝專用熱風槍、水貼膠（含軟化劑）、精密鑷子、小皿
請小心水貼膠的軟化劑如果太強的話，有可能會造成水貼溶化。

4 將花朵圖案的水貼預先剪下來。

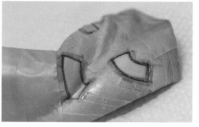

5 將水貼浸在水裡放一會兒。

6 稍微去除水分後，將水貼從底紙上輕輕移動位置。

7 在想貼的地方塗上水貼膠，然後貼上水貼。一邊觀察整體均衡，一邊決定水貼的位置。

8 像這樣有起伏形狀的地方很難貼得服貼，這裡要使用手工藝專用熱風槍稍微加熱一，這樣水貼就會變得比較服貼。在某種程度上確認水貼已經服貼的狀態後，用棉花棒或水貼刮板牢牢按住，使其定著下來，最後再將多餘的殘膠擦拭乾淨。

9 把成套的花朵圖案切割開來，或者是錯開位置擺放，一邊考慮整體的均衡感，一邊決定好配置的位置。照片中一起被拍下的是剩下的一張水貼。全部貼完後，噴塗透明保護塗料。

呈現質感

1 確認整體的色調，補充噴塗陰影不足的部分或是修飾漸層的部分。

2 這裡噴塗了XC08月光石珍珠色、XC01鑽石銀色。使用具有強烈閃亮感的鑽石銀色，在光線強烈照射的地方，看起來立體感會更明顯。

3 噴塗GX114超級平滑透明消光塗料。可以看到由消光塗料底下散發出來的水潤光澤感。這麼一來和服就完成了。

腰帶的塗裝

1 調色腰帶的顏色，然後噴塗上去。在形成和服陰影的部位，再稍微加上一些黑色來進行塗裝。然後噴塗透明保護塗料。

2 將水貼大略地裁剪下來。在腰帶打結的高低落差部分重疊。

3 稍微乾燥後，用美工刀裁切。也將下面露出來的部分剪裁後黏貼上去。

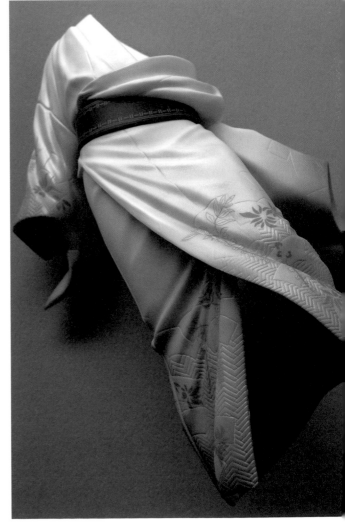

4 重複噴塗幾次透明保護塗料，填平水貼形成的高低落差。

5 最後再使用GAIA蓋亞Ex-04消光透明色來消除光澤就完成了。

6 完成！

《SCULPTORS》官方網站

「SCULPTORS LABO」上線營運中！

這個以造形創作者為對象的專門網站「SCULPTORS LABO」，將由創作者本人親自向各位傳遞各種造形製作過程影片以及角色人物模型、大小道具、3D列印機＆掃瞄器、造形技法、造形相關展會活動等資訊！
https://sculptors.jp/

SCULPTORS 05
2021 AUTUMN

造形名家選集05　原創造形＆原型作品集
塗裝與質感

作　　者　玄光社
翻　　譯　楊哲群
發　　行　陳偉祥
出　　版　北星圖書事業股份有限公司
地　　址　234 新北市永和區中正路 462 號 B1
電　　話　886-2-29229000
傳　　真　886-2-29229041
網　　址　www.nsbooks.com.tw
E–MAIL　nsbook@nsbooks.com.tw
劃撥帳戶　北星文化事業有限公司
劃撥帳號　50042987
製版印刷　皇甫彩藝印刷股份有限公司
出 版 日　2022 年 5 月
I S B N　978-626-7062-20-3
定　　價　500 元

如有缺頁或裝訂錯誤，請寄回更換。

國家圖書館出版品預行編目（CIP）資料

造形名家選集.05：原創造形＆原型作品集 塗裝與質感／玄光
社作；楊哲群翻譯. -- 新北市：北星圖書事業股份有限公司,
2022.05
144 面；19.0×25.7 公分
譯自：SCULPTORS. 05
ISBN 978-626-7062-20-3（平裝）

1.CST: 模型 2.CST: 工藝美術

999 111004552

臉書粉絲專頁　　　　　LINE 官方帳號